DRACOPEDIA
Legends

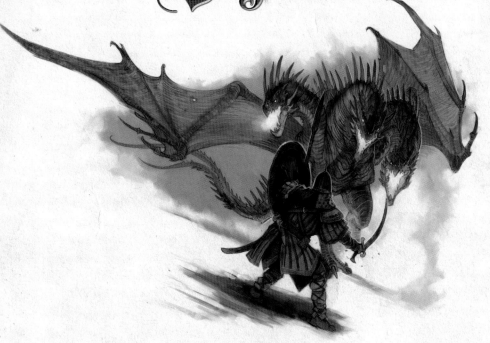

드라코피디아
Legends

| 판권 |

원작 IMPACT Books | **수입처** D.J.I books design studio | **발행처** 디지털북스

| 만든 사람들 |

기획 D.J.I books design studio | **진행** 한윤지 | **집필** 윌리엄 오코너(William O'Connor) | **번역** 이재혁 |
편집 · 표지디자인 D.J.I books design studio 김진

| 책 내용 문의 |

도서 내용에 대해 궁금한 사항이 있으시면
디지털북스 홈페이지의 게시판을 통해서 해결하실 수 있습니다 .
홈페이지 www.digitalbooks.co.kr | **페이스북** www.facebook.com/ithinkbook |
카페 cafe.naver.com/digitalbooks1999 | **이메일** digital@digitalbooks.co.kr

| 각종 문의 |

영업관련 hi@digitalbooks.co.kr | **전화번호** (02) 447-3157~8

※ 잘못된 책은 구입하신 서점에서 교환해 드립니다 .
※ 이 책의 한국어판 저작권은 [오렌지] 에이전시를 통해 [IMPACT Books]와 독점 계약한
　[D.J.I books design studio(디지털북스)]에 있습니다.
　저작권법에 의해 한국 내에서 보호를 받는 저작물이므로 무단 전재와 복제를 금합니다.

드라코피디아
Legends

An Artist's Guide to Drawing Dragons of Folklore

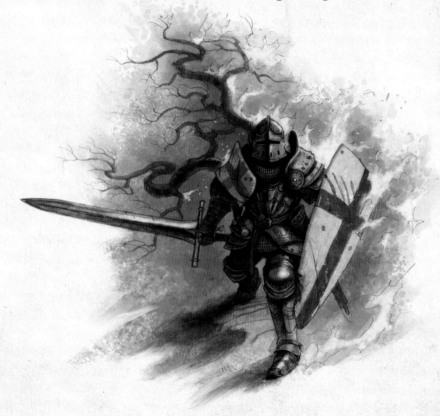

William O'Connor

윌리엄 오코너 저 | 이재혁 역

DIGITAL BOOKS
디지털북스

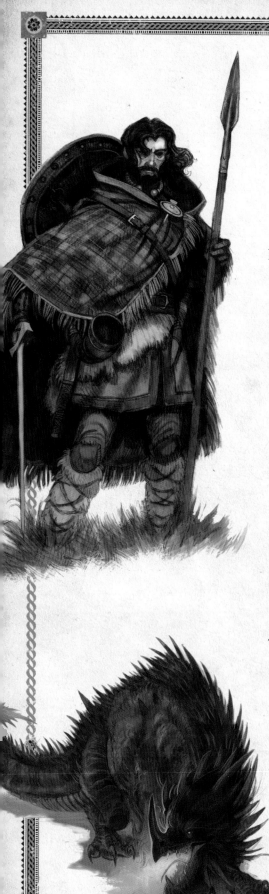

차 례

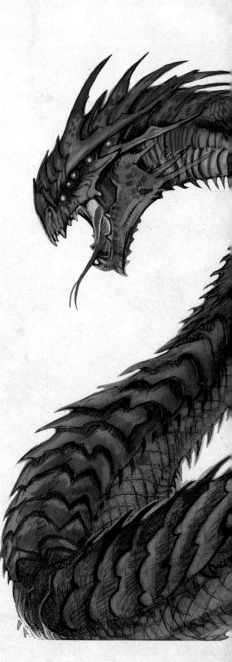

재료

다른 모든 드라코피디아와 마찬가지로, 가장 중요한 재료는 창의성과 상상력이다. 이 책에 나오는 모든 그림은 간단한 재료인 연필과 종이만을 사용했다. 상상력의 한계만이 당신의 그림을 제약한다는 것을 기억하라. 최대한 크게, 그리고 자주 그림을 그려라.

시작하기 전에 간단한 재료를 정리했다. 8-11페이지를 참고하여 재료에 대한 더 많은 정보를 얻을 수 있다.

그림 재료

0.5mm F 샤프 심
지우개
2mm 클러치 펜슬(Clutch pencil)
지우개 펜
제도용 샤프(Mechanical Drafting pencil)
샤프(0.3mm, 0.5mm, 0.7mm, 0.9mm)
나무 연필과 연필깎지

화판

브리스톨지
브리스톨 피지(벨럼)
도화지(제도용지)
 (28cm X 36cm[11인치 X 14인치]와
 46cm X 61cm[18인치 X 24인치])
크라프트지
스케치북
어두운 도화지
수채화지

디지털 페인팅 툴

어도비 포토샵
아트레이지(ArtRage - app)
코렐 페인터(Corel Painter)
디지털 카메라
디지털 태블릿
픽사라(Pixarra - app)
스캐너
Z브러시(ZBrush - app)

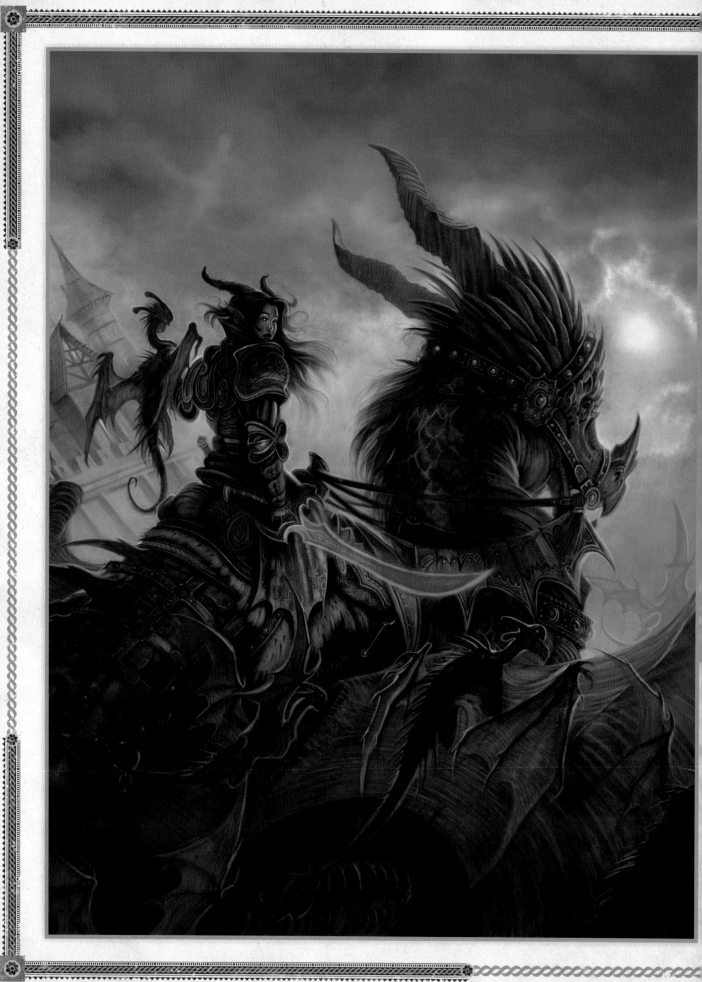

개요

"드래곤과 그 진노 사이에 나타나지 말라."
(Come not between the dragon and his wrath)
— 윌리엄 셰익스피어, 《리어왕》중 —

 드래곤을 연구하기 위해 웨일스 북부를 여행하던 중 카나번(Caernarfon)에 폭풍이 몰아쳐, 나와 조수 콘실(Conceil)은 오래된 사냥꾼의 집에 묵었다. 난롯불을 피우고 폭풍이 해안가를 덮치는 동안 우리의 가이드인 제프리 게스트(Geoffrey Guest)는 우리에게 고대의 드래곤에 관한 이야기들을 해줬다. 난 이 이야기들이 바로 이 집 안에서 다양한 방식으로 수 세기 동안 전달되어 왔다는 것을 알았으며, 그리고 그 이야기가 수많은 드래곤의 종류만큼이나 다양하고 화려하다는 것을 알았다.

드래곤을 연구하기 위해 전세계를 돌아다니는 동안 놀라운 사람들을 만나 그들의 신비한 이야기를 들을 기회가 있었다. 아이슬란드와 웨일스, 스칸디나비아와 중국에서 드래곤에 대한 이야기를 들을 수 있었다. 북쪽으로 이누이트족의 얼어붙은 툰드라에서부터 잉카제국의 후예들이 있는 열대우림까지, 나는 여러 문화에서 드래곤이 주역으로 등장하는 많은 신화와 설화들을 들을 수 있었다. 어떤 전설에서는 드래곤이 선한 존재로 나오고, 다른 곳에서는 악한 존재로 나온다. 이 모든 이야기에서 드래곤들은 문화적 정체정을 나타내는 데에 큰 역할을 하는데, 그들은 영웅이 길들이거나, 달래거나, 혹은 없애야 하는 강력한 영적·신적 존재로 나타난다. 이러한 전설들 중 여럿에서 영웅은 신비로운 임무를 위해 집을 떠나고, 드래곤이 사는 기묘한 땅을 여행하며, 드래곤을 만나 이기거나 혹은 패배한다. 드래곤은 내적·외적으로 가장 큰 과업이며, 용기와 신념, 지성으로만 극복할 수 있다. 영웅은 드래곤의 힘을 얻어 고향으로 돌아와 백성들이 더 낳은 삶을 살 수 있게 이끄는 지도자가 된다. 드래곤들은 불의 심판을 통해 지혜를 가르친다.

이 책에서 수 년 동안 내가 전해들은 이야기 중 일부를 다시 전한다. 어떤 이야기는 친숙할 수도, 또 어떤 이야기는 생소할 수도 있으며, 완전히 새로운 버전의 이야기일 수도 있다. 기록한 모든 이야기보다, 발견되고 전해져야 하는 이야기들이 더욱 많다.

이 책을 사용하는 법

드라코피디아 레전드에는 이야기와 미술 가이드를 모두 담았다. 각 장마다 고전에서 다뤄지는 드래곤에 대한 신화를 일러스트와 함께 실었다. 이야기를 따라 드래곤의 개념화, 연구, 디자인, 그리고 설화의 삽화 등을 심도 깊게 다룬다. 이 이야기를 통해 독자들이 영감을 얻어 더 많은 드래곤의 신화와 이야기를 찾아보고, 또 자신만의 드래곤을 만들 수 있기를 바란다. 지금 우리가 배우는 이야기들이 바로 미래에 전달될 이야기들이다.

드래곤 군단(Panoply of Dragons)
23cm X 30cm

그림 재료

오늘날 그림을 그릴 수 있는 재료는 매우 다양하며, 예전엔 매우 희귀했던 특수한 재료들도 지금은 온라인 검색으로 동네 편의점에서도 구할 수 있다. 그림 재료들은 대체로 저렴한 편이라 필요에 따라 제일 적합한 재료를 찾을 때까지 다양한 재료를 자유롭게 사용해볼 수 있다. 다음을 갖추면 그림 여행을 조금 더 쉽게 할 수 있으며, 내 그림을 조금 더 이해하기 쉬울 것이다.

연필과 지우개

· **클러치 펜슬**: 리드 홀더(lead holder)라고도 불리는 클러치 펜슬은 2mm 두께로, 샤프너가 필요하다. 다양한 무게가 있지만 HB가 가장 일반적이다. 클러치 펜슬은 튼튼하고 믿을 만한 재료로 나는 20년 넘게 이 도구를 사용했다.

· **샤프**: 0.3mm, 0.5mm, 0.7mm, 0.9mm의 두께로 나오며, 따로 심을 다듬을 필요가 없는 가성비 좋은 재료이다. 나는 다양한 경도의 0.5mm 샤프를 여러 자루 가지고 있다.

· **제도용 샤프**: 펜텔 그래프 기어 500 같은 제도용 샤프는 비싸지만 그림 그릴 때 굉장히 좋다. 일반 샤프와 같은 심을 사용한다.

· **나무 지우개 연필과 깍지**: 나무 연필을 깍지에 끼우면 긴 붓처럼 활용할 수 있어 다양한 표현이 가능하다. 꼭지에 달린 지우개는 언제나 편리하다.

· **지우개 펜**: 지우개 펜은 값이 싸며 어느 사무용품점에서나 구할 수 있다.

· **지우개**: 더 큰 작업을 할 때는 블록 지우개가 유용하다.

· **0.5mm F 연필심**: HB 심은 가장 일반적인 심으로 쉽게 구할 수 있으며 어떤 선이 필요하든 사용할 수 있다. 하지만 더 섬세한 작업을 할 때는 나는 조금 더 경도가 높은 F 심을 선호한다. 다양한 경도와 크기의 심들은 온라인에서 구매가 가능하다.

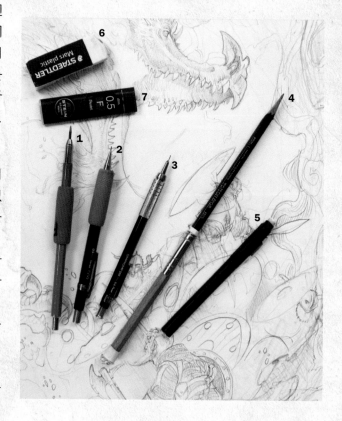

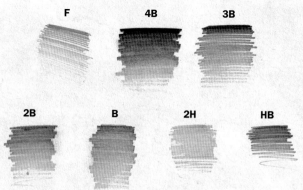

연필 심과 경도
다양한 경도의 심들은 다양한 효과를 표현할 수 있다. 심이 부드러울수록 어두운 색을 표현할 수 있다.

종이

연필은 그림을 그릴 때 절반의 역할만 한다. 그림에서 어떠한 효과를 내고 싶은지에 따라 종이도 매우 중요하다.

나는 스케치와 최종 작업 모두 도화지에 그리는 것을 좋아한다. 값이 싸며 보통 밝은 흰색으로, 연필을 사용하기 좋다. 또 지우개질을 할 때 찢어지지 않을 정도로 두꺼우며, 다양한 디테일 작업을 하기 충분할 정도로 부드럽다.

난 휴대할 수 있는 한 최대한 큰 종이에 그림 그리는 것을 좋아하는데 주로 28cm X 36cm(11인치 X 14인치)의 도화지를 즐겨 쓴다. 스프링 제본된 용지나 낱장으로 된 종이를 사용하고 사진을 찍거나 스캔하기 어렵거나 작품을 알아보기 힘든 하드커버로 제본한 것은 사용하지 않는다. 최종 작업은 스튜디오에서 46cm X 61cm(18인치 X 24인치)의 피지(벨럼, vellum)에 한다.

다음은 일반적으로 쓰이는 도화지와 무게다:
· **도화지(제도용지)**: 70-lb(150gsm)
· **수채화지**: 135-lb(290gsm)
· **브리스톨지**: 32-lb(82gsm)
· **어두운 색조의 도화지**: 98-lb(260gsm)
· **브리스톨 피지(벨럼)**: 157-lb(350gsm)
· **갈색 크라프트지**

참고

한때 학문적 목적으로만 먼 곳의 도서관에서나 볼 수 있었던 다양한 신화와 전설들에 대한 정보를 지금은 지역 도서관과 인터넷을 통해 얻을 수 있다.

그림을 준비할 때 영감을 주는 이야기와 이미지를 모아보자. 이는 자신만의 창작물과 그림을 만들어내는데 도움이 될 것이다.

용지 크기
28cm X 36cm(11인치 X 14인치) 크기의 스케치북은 휴대하기에 편리하지만, 더 큰 작업은 주로 46cm X 61cm(18인치 X 24인치) 크기의 스케치북에 그린다.

작가의 삽화가 포함된 클래식 컬렉션
나는 어릴 때부터 삽화가 있는 옛날 이야기 책들을 모아왔다. 파일(Pyle), 라캄(Rackham), 브라운(Browne) 그리고 와이어스(Wyeth)의 책들은 언제나 끝없는 영감을 준다.

디지털 드로잉과 페인팅

오늘날, 드로잉과 페인팅 소프트웨어는 상당히 보편화되어 많은 초보 예술가들이 드로잉 어플이 깔린 컴퓨터나 태블릿을 가지고 있다. 디지털 예술가들은 더 이상 코렐 페인터나 어도비 포토샵만 사용하지 않는다. 아트레이지(ArtRage)와 픽사라(Pixarra)는 비싸지 않은 디지털 페인팅 소프트웨어이며, 코렐 페인터만큼이나 다양한 효과를 낼 수 있다. 무료 소프트웨어로는 원하는 만큼 충분한 표현을 하기 어렵기 때문에 지양하는 편이 좋다. 거기다 Z브러시(ZBrush) 같은 3D 렌더링 프로그램 등이 학생용으로 나와 더 이상 전문가 수준의 하드웨어 장비가 필요하지 않다.

태플릿과 카메라의 기술도 발전했다. 초보 작가들에게는 터치 스크린 태블릿이 전문 드로잉 태블릿만큼이나 유용하며, 스마트폰의 카메라는 이미 몇 년 전부터 최고 SLR 카메라보다도 기능이 좋아 평면 스캐너와 디지털 카메라도 더 이상 필요하지 않다.

이 책의 목적에 맞춰 나는 대부분의 그림을 포토샵과 코렐 페인팅으로 그렸지만, 레이어와 불투명도, 모드 등 일반적인 용어와 기술을 사용해 대부분의 앱에도 적용 가능하다.

디지털 페인트 모드

어두운 붉은색 배경에 밝은 녹색으로 브러시질을 하고, 다양한 모드로 각기 다른 효과를 연출했다.

100% 표준 모드

50% 표준 모드

100% 오버레이 모드

50% 소프트라이트 모드

100% 곱하기 모드

디지털 브러시

　디지털 작가들에게 가장 유리한 점은 다양한 종류의 브러시를 활용할 수 있다는 것이다. 커스텀 브러시 툴을 통해 거의 무제한에 가까운 다양한 브러시를 만들 수 있다. 여러 가지로 실험을 해 가장 잘 맞는 브러시가 무엇인지 찾아 당신만의 브러시 세트를 만들어라. 다음은 내가 직접 만든 브러시들이다.

스케치 브러시
다용도로 사용 가능한 심플한 드로잉&스케치용 브러시이다.

스펀지 브러시
넓은 영역을 칠할 수 있는 브러시이다.

스플래터 브러시
물방울이 튀거나 불씨가 흩날리는 효과를 표현하기 위한 브러시이다.

헤어 브러시
털이나 풀 혹은 다른 자연의 질감을 표현하기 위한 브러시이다.

텍스쳐 스플래터
바위 등의 거친 질감을 표현할 수 있는 브러시이다.

스컴블링 브러시
바위나 나무 등의 거친 질감을 표현할 수 있는 브러시이다.

워터리 몹
넓게 젖은 느낌의 브러시로 구름이나 하늘을 칠하기에 적합하다.

기본 튜토리얼

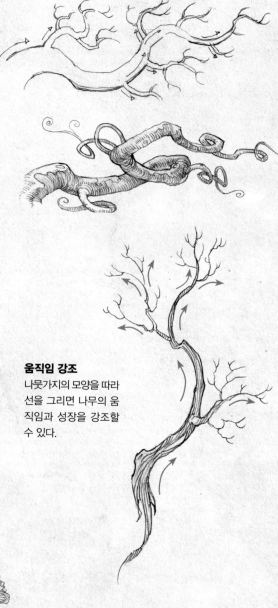

나무

디자인의 패턴을 파악하면 나무를 그리는 것은 쉬워진다. 나무의 구조는 강가를 따라 줄기가 자라는 등 주변 자연환경에 맞추어 정해진다. 나는 일본 분재에서 가르치는 원칙을 활용해 나무를 디자인한다:

· 나뭇가지의 모양은 나무 몸통의 모양을 따른다
· 구부러진 몸통이라면 구부러진 가지, 곧은 몸통이면 곧은 가지가 난다.
· 높아질수록 가지들은 가늘어지고 조밀해진다.
· 가지들은 거의 언제나 굽어진 몸통의 바깥쪽에서 자라난다.
· 두 가지가 서로 정반대 방향으로 자라면 안 된다.

기본적인 원칙들을 이용해, 각각의 예시에 나무의 형태를 다르게 적용해 시선이 구도를 따라 움직이게 하거나, 혹은 내러티브를 강조할 수도 있다.

움직임 강조
나뭇가지의 모양을 따라 선을 그리면 나무의 움직임과 성장을 강조할 수 있다.

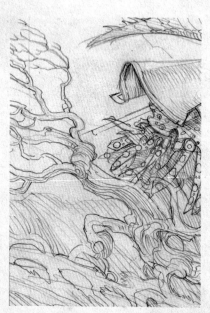

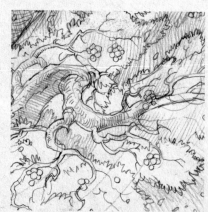

157페이지의 성 게오르그 그림 속 나무 디테일 **86페이지 마비노기온 그림 속 나무 디테일** **74페이지 라돈 그림 속 나무 디테일**

바위

바위를 그릴 때 선을 신중하게 사용하면 형태와 질감을 더 생생하게 나타낼 수 있다. 둥글고 부드러운 물체에는 곡선이 적절하며, 거칠고 뾰족한 끝을 표현할 때는 단단한 직선이 적합하다. 선들의 방향으로 물체의 형태를 더 강조할 수 있다.

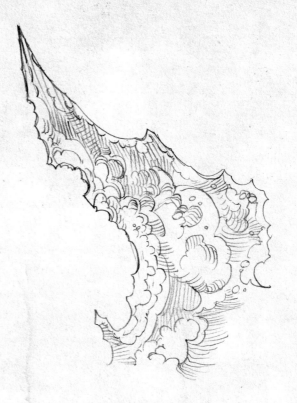

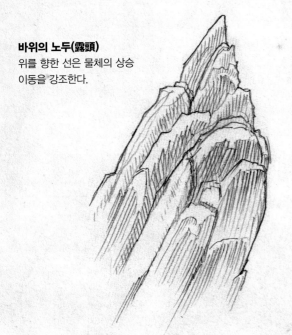

바위의 노두(露頭)
위를 향한 선은 물체의 상승 이동을 강조한다.

화산암 조각
구멍이 뚫린 이 화산암은 모서리가 톱니 모양으로, 선이 그 톱니 모양을 강조한다.

74페이지 라돈의 그림 속 바위 디테일

109페이지 피톤 그림 속 바위 디테일

파도

 파도를 그릴 때는 완만한 곡선과 들쭉날쭉한 테두리로 일렁이는 물을 표현한다. 파도를 그리는 것은 산을 그리는 것과 매우 비슷하다 - 배경까지 이어지는 겹쳐지는 파도를 그린다. 다양한 모양을 섞어서 그려야 한다.

제안하는 움직임
그림에 방향감이 나타나면 물의 형태와
움직임이 생동감 있어진다.

다양한 모양의 물결과 파도를 그린다. 물결 선끼리
서로 완벽하게 평행하면 안 된다.

50페이지 요르문간더 그림 속 파도의 디테일

비늘

비늘 표현은 드래곤을 그릴 때 매우 중요하다. 도마뱀, 물고기, 심지어 포유류까지 포함해 다양한 동물이 다양한 비늘을 가지고 있다. 기본적으로 비늘은 보호용이지만, 자연 상태에서 움직일 때 방해가 되어서는 안 된다.

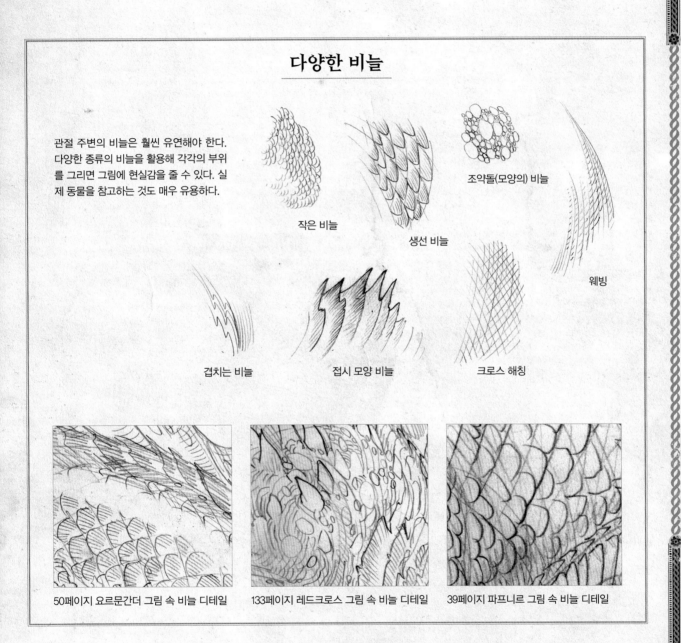

다양한 비늘

관절 주변의 비늘은 훨씬 유연해야 한다. 다양한 종류의 비늘을 활용해 각각의 부위를 그리면 그림에 현실감을 줄 수 있다. 실제 동물을 참고하는 것도 매우 유용하다.

조약돌(모양의) 비늘

작은 비늘

생선 비늘

웨빙

겹치는 비늘

접시 모양 비늘

크로스 해칭

50페이지 요르문간더 그림 속 비늘 디테일

133페이지 레드크로스 그림 속 비늘 디테일

39페이지 파프니르 그림 속 비늘 디테일

베오울프와 드래곤(Beowulf And the Dragon)

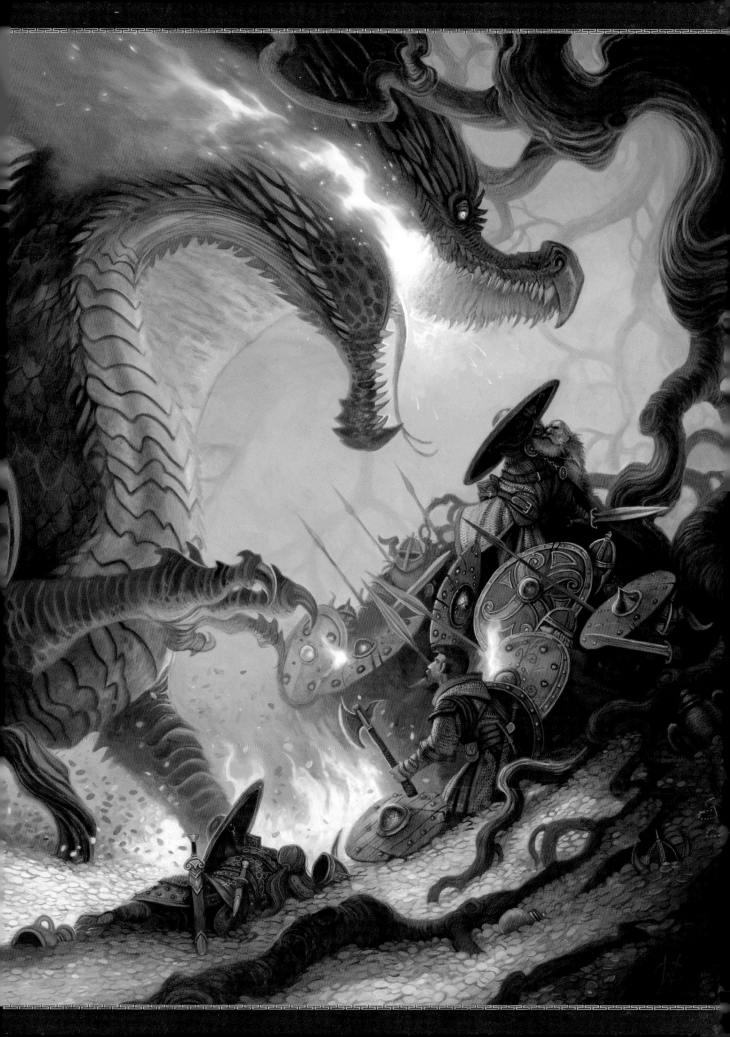

The Legend of Beowulf

고대 노르딕 신화

먼 옛날 위대한 왕 베오울프는 예어트랜드(Geatsland)의 고대 왕국을 평화롭게 다스렸다. 덴마크 왕 흐로스가르(Hrothgar)는 괴물 그렌델과 그 어미가 덴마크를 공격하자 이를 물리치기 위해 젊은 전사인 베오울프를 불렀다. 그렌델과 맞서 싸워 이긴 베오울프의 이야기는 훌륭한 서사시의 주제가 되었고 널리 알려졌다. 예어트랜드로 돌아온 베오울프는 호족들을 통합하고, 왕으로서 휘하의 가문들을 50년간 평화롭게 다스렸다.

시간이 지나 어느 날, 한 어린 하인이 베오울프의 성 밖을 돌아다니다 바닷가 절벽에서 동굴을 발견했다. 그는 지하 미로에서 길을 잃고 헤매다 수많은 왕관과 보석, 온갖 금은보화가 가득한 거대한 동굴로 들어갔다. 소년은 보물 꼭대기에 똬리를 틀고 자는 드래곤을 보았는데 숨쉴 때마다 오르내리는 엄청난 크기의 몸에 날개는 접혀있었다. 동굴에 들어가 드래곤을 깨울까 두려웠던 소년은 보물더미에서 황금 잔 하나만 들어 조끼에 넣고 동굴에서 나와 집으로 돌아왔다. 하지만 드래곤은 보물을 지키며 반지나 팔찌 하나, 목걸이나 헬멧 하나에도 모두 반응했기 때문에 분노에 차 잠에서 깨어났다. 화가 난 드래곤은 도둑을 찾아 복수를 하기 위해 수 세기 동안 잠들어 있었던 동굴에서 나왔다.

드래곤의 분노는 엄청났다. 그는 강력한 날개로 예어트랜드를 쓸어버리고, 왕국의 마을들을 파괴했다.

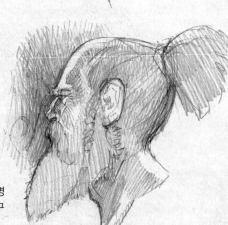

베오울프의 11명 영주에 대한 연구

사람들은 왕의 궁전으로 도망쳐 왕에게 살려 달라고 빌었다.

베오울프 왕은 늙었지만 젊은 시절만큼 용감했다. 그는 젊은 조카 위글라프(Wiglaf)를 불러 왕국의 모든 영주들을 모으라 명령했고, 자신의 무구를 대령하게 했다. 황금 사슬 갑옷과 방패로 무장하고 잘 손질해 날카롭게 황금빛으로 빛나는 위대한 검 내글링(Naegling)을 휘둘렀다.

예어트랜드의 영주들이 집결하자 베오울프는 소리쳤다.

"용감한 전사들이여! 오늘 우리는 우리의 땅에서 깨어난 고대의 위협에 맞서 달려나간다. 그대들의 용맹함으로 우리는 이 끔찍한 재앙으로부터 우리의 백성들을 지킬 것이다."

영주들은 베오울프와 위글래프와 함께 드래곤을 죽이기 위해 달려나갔다. 드래곤이 브레스로 초토화시킨 예어트랜드의 변방과 잿더미로 변한 농장과 마을을 지나 해안 절벽에 도착한 왕과 그의 군대는 드래곤의 동굴 안으로 들어갔다. 미로 같은 터널을 지나 금은보화가 가득한 동굴에 들어서 그곳에서 기다리고 있던 드래곤과 마주쳤다.

베오울프는 내글링을 머리 위로 휘두르며 즉시 드래곤을 공격했다. 드래곤은 전사들에게 맹렬하게 불을 뿜었고, 동굴은 금도 녹일 정도로 용광로 속처럼

뜨거워졌다. 드래곤의 공격은 너무나 막강해 영주들은 동굴을 빠져 나와 도망쳤다. 베오울프가 돌아오라 명령했지만 오로지 위글라프만이 그의 곁에 남았다. 왕과 그의 조카는 양쪽에서 드래곤을 공격했으며 드래곤 또한 맹렬하게 반격했다. 위글라프의 검이 드래곤의 비늘을 맞고

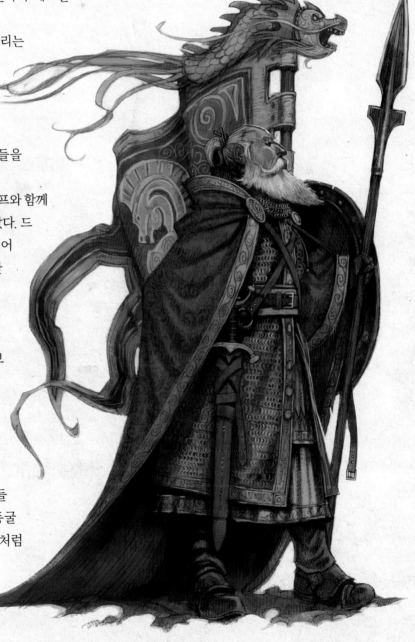

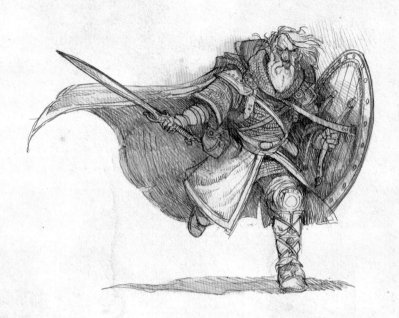

튕겨 나왔다. 베오울프는 내글링으로 드래곤의 아래쪽을 공격하여 드래곤을 찌를 수는 있었지만 가죽을 뚫을 수는 없었다. 드래곤이 몸을 들어 날개를 활짝 펴고 불을 뿜자 전사들은 방패 뒤에 몸을 숨겨 스스로를 지켰는데, 베오울프의 방패는 공격을 버텨냈지만, 위글래프의 참나무 방패는 불이 붙어 타버렸다. 죽지는 않았지만 위글라프는 팔에 심한 화상을 입었으며, 더 이상 방패도 없었다.

이때 분노로 가득찬 드래곤이 가슴을 드러냈고, 베오울프는 이 기회를 놓치지 않았다. 늙은 왕은 마지막 힘을 모아 드래곤을 향해 돌진해 드래곤의 비늘 사이에 내글링을 꽂았다. 칼이 공격과 함께 산산이 부서졌으며 고통에 몸부림 치던 드래곤이 날카로운 발톱으로 베오울프를 내려쳤다. 드래곤과 왕 모두 보물더미를 가로질러 내동댕이쳐졌다.

위글라프는 부서진 내글링이 드래곤의 가죽을 뚫은 것을 보고, 즉시 두 손으로 드래곤의 심장에 검을 꽂았다. 결국 황금더미 위에서 쓰러진 드래곤은 더 이상 움직이지 못했다. 위글라프가 드래곤을 죽인 것이다.

베오울프는 심각한 부상을 입고 쓰러져있었다. 위글라프는 왕에게 달려가 무릎에 그의 머리를 뉘였다.

"폐하, 마음을 굳게 먹으십시오. 이렇게 돌아가실 수 없습니다. 왕 없이 저희는 어찌하란 말씀입니까?"

"두려워 말아라. 위글라프." 베오울프가 속삭였다. "너희들은 왕을 잃지 않을 것이다. 네가 나 대신 그들을 이끌 것이다."

그것이 왕의 마지막 말이었다. 위글라프는 왕의 시신을 성으로 모시고 와 장례식을 치렀고 왕위를 이어받은 후 베오울프를 기리는 위대한 무덤을 세웠다.

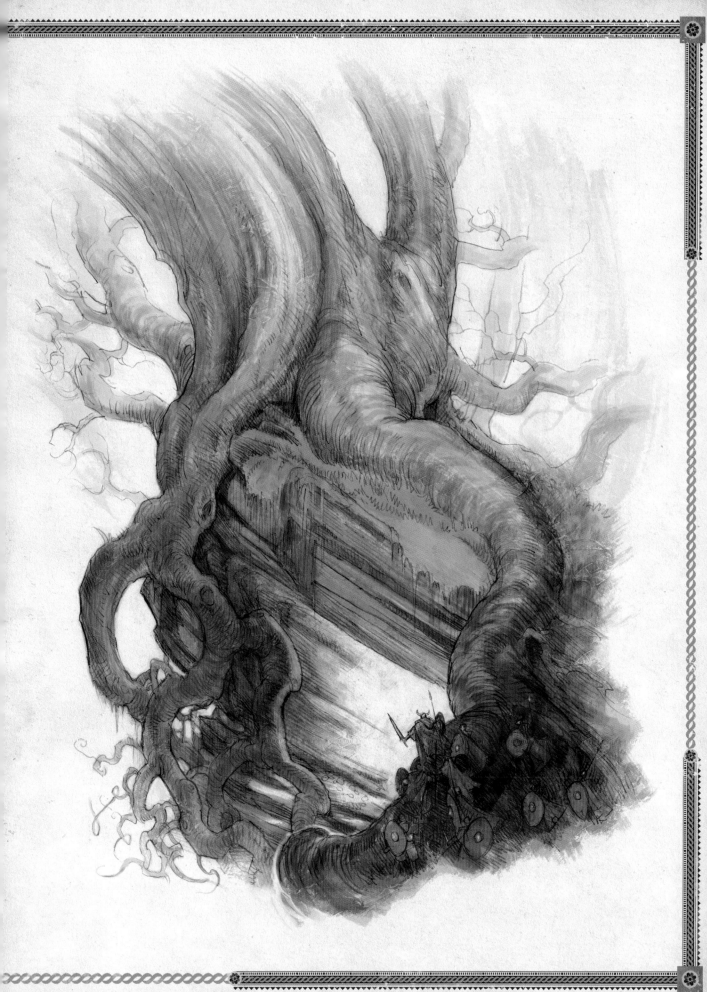

그림 설명
베오울프와 드래곤

I단계: 연구 및 컨셉 디자인

 영국 앵글로 색슨족이 암흑 시대에 쓴 베오울프 이야기는 바이킹 영웅에 대한 오래된 이야기이다. 로마제국 멸망 이후 색슨족의 침략과 함께 스칸디나비아에서 영국으로 건너온 이 이야기는 가장 오래된 영문 시이다. 이는 J.R.R. 톨킨(Tolkein) 같은 유명한 작가들에게도 영감을 주었는데, 그가 베오울프 이야기를 기반으로 호빗의 스마우그(드래곤)를 그린 것은 분명한 사실이다.

 베오울프와 싸운 드래곤을 상상할 때, 가장 처음 드는 생각은 이야기의 배경이 되는 지역이었다. 나는 그레이트 스칸디나비안 블루 드래곤인 드라코렉서스 송겐피오르두스(Dracorexus songenfjordus)를 모델로 삼았다.

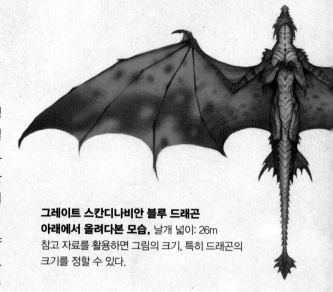

**그레이트 스칸디나비안 블루 드래곤
아래에서 올려다본 모습,** 날개 넓이: 26m
참고 자료를 활용하면 그림의 크기, 특히 드래곤의 크기를 정할 수 있다.

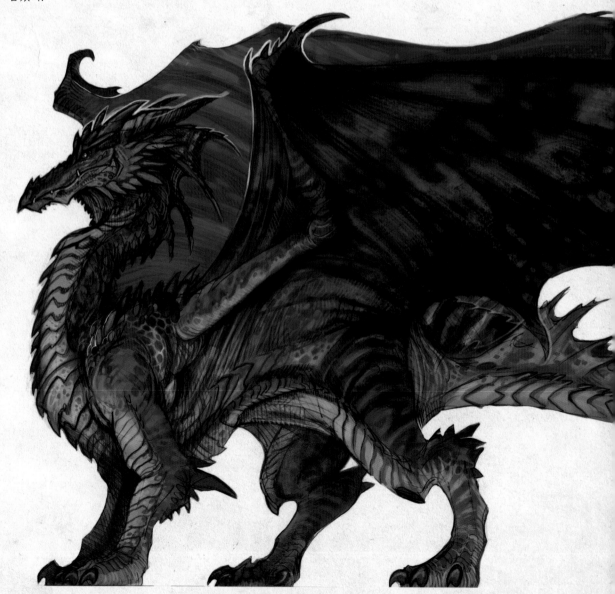

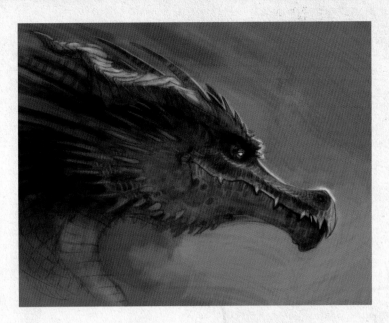

그레이트 스칸디나비안 블루 드래곤 머리 작업
이 이야기에서 그레이트 스칸디나비안 블루 드래곤은 거대한 고대 괴물이다. 머리는 크기와 나이를 보여주는 뿔과 비늘과 흉터로 가득하다.

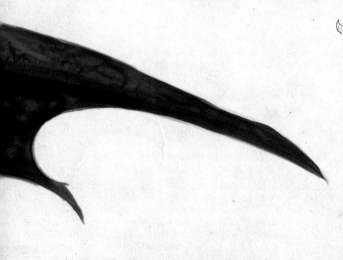

그레이트 스칸디나비안 블루 드래곤 옆모습
드라코렉서스 송겐피오르두스(Dracorexus songenfjordus), 23m
스칸디나비아 지역의 피오르드와 해안가에 사는 그레이트 블루 드래곤은 베오울프 전설에서 불을 뿜으며 예어트랜드를 파괴한 드래곤에 대해 가장 강한 영감을 주었다.

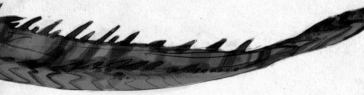

암흑 시대 스칸디나비아 드래곤 브로치
드래곤의 이미지는 바이킹 문화에서 매우 중요한 역할을 한다. 드래곤 문양은 힘과 권력을 나타내는 일반적인 상징이었다.

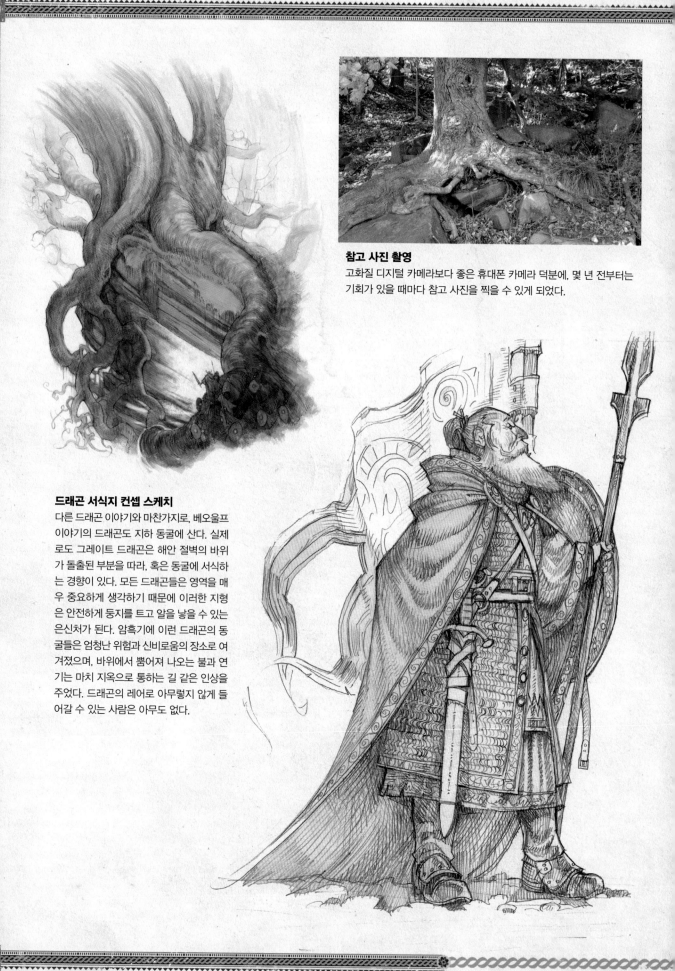

참고 사진 촬영

고화질 디지털 카메라보다 좋은 휴대폰 카메라 덕분에, 몇 년 전부터는
기회가 있을 때마다 참고 사진을 찍을 수 있게 되었다.

드래곤 서식지 컨셉 스케치

다른 드래곤 이야기와 마찬가지로, 베오울프
이야기의 드래곤도 지하 동굴에 산다. 실제
로도 그레이트 드래곤은 해안 절벽의 바위
가 돌출된 부분을 따라, 혹은 동굴에 서식하
는 경향이 있다. 모든 드래곤들은 영역을 매
우 중요하게 생각하기 때문에 이러한 지형
은 안전하게 둥지를 트고 알을 낳을 수 있는
은신처가 된다. 암흑기에 이런 드래곤의 동
굴들은 엄청난 위험과 신비로움의 장소로 여
겨졌으며, 바위에서 뿜어져 나오는 불과 연
기는 마치 지옥으로 통하는 길 같은 인상을
주었다. 드래곤의 레어로 아무렇지 않게 들
어갈 수 있는 사람은 아무도 없다.

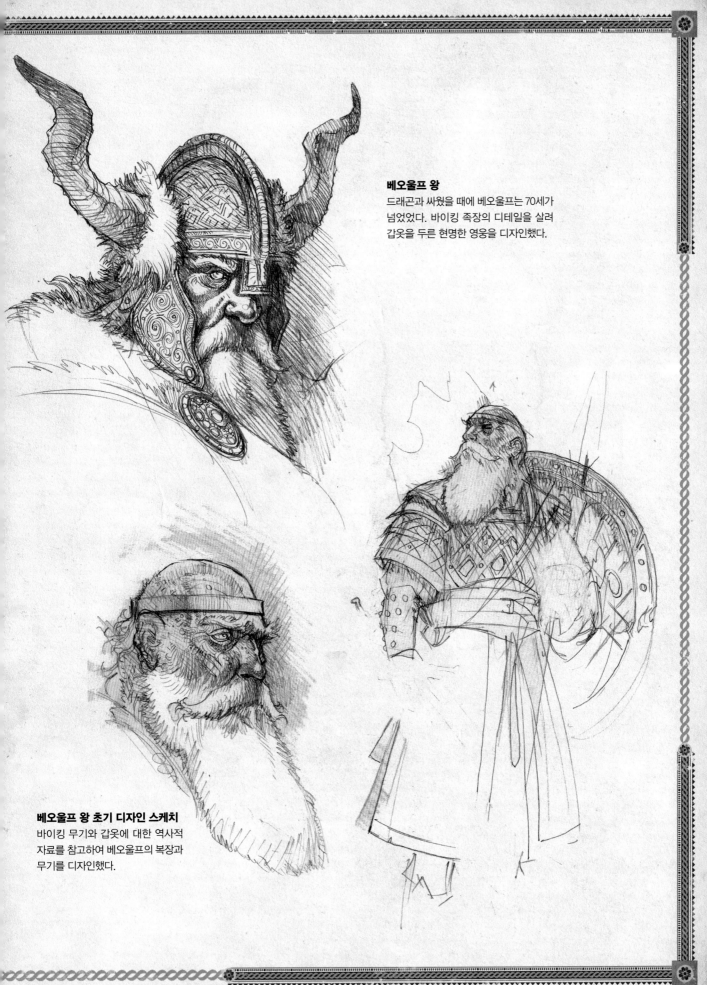

베오울프 왕
드래곤과 싸웠을 때에 베오울프는 70세가
넘었었다. 바이킹 족장의 디테일을 살려
갑옷을 두른 현명한 영웅을 디자인했다.

베오울프 왕 초기 디자인 스케치
바이킹 무기와 갑옷에 대한 역사적
자료를 참고하여 베오울프의 복장과
무기를 디자인했다.

2단계: 섬네일

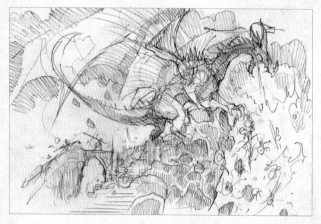

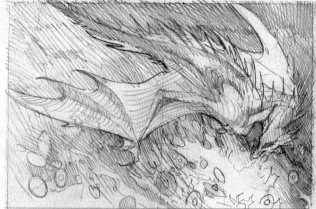

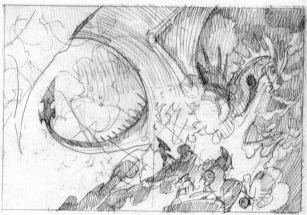

아이디어 다듬기

참고 자료와 1단계의 작업들을 사용하여 큰
스케일의 최종 그림의 느낌을 대략 볼 수 있
는 컨셉 스케치를 빠르게 그려본다. 물론 그
림에 다양한 요소와 수준 높은 디테일 작업
이 필요하겠지만, 이 단계에서는 디자인을 단
순하게 유지한다.

이 그림의 주요 요소 세 가지는 전사들, 드래
곤, 그리고 보물 동굴이다. 위의 섬네일로 이
요소들을 여러 방법으로 배치해볼 수 있었다.

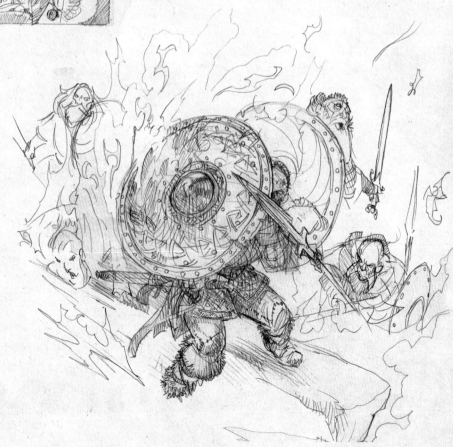

3단계: 드로잉

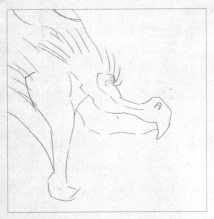 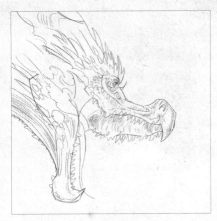

드로잉 발전시키기
전체적 → 세부적으로 그리며 빠르게 드래곤의 위치와 자세를 잡는다.

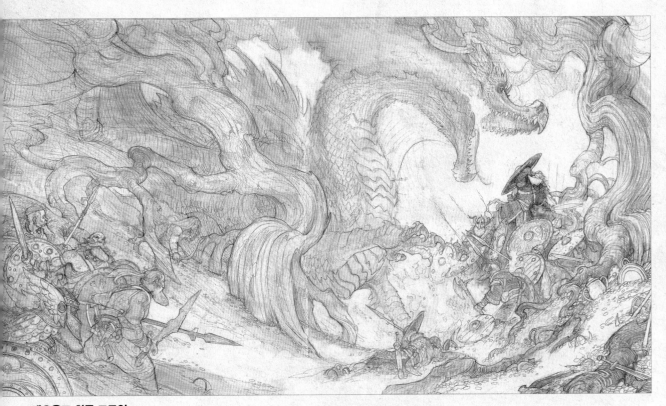

베오울프 최종 드로잉
많은 인물과 복잡한 디테일 때문에, 이 그림은 다른 챕터의 그림보다 두 배 정도 더 크다.

종이에 연필과 디지털
53cm X 86cm

4단계: 채색(페인팅)

베오울프처럼 스케일이 크고 복잡한 그림에는 유화가 가장 효과적이고 시각적으로도 뛰어날 것이라고 판단했다.

어리거나 처음 시작하는 예술가들은 대부분 유화 작업을 할 공간이나 도구가 없을 수도 있다. 시간 문제와 편리성 때문에 상업 작품은 대부분 디지털로 작업하지만 나는 30년 넘게 유화를 그려왔으며, 가장 좋아하는 재료도 유화이다. 하지만 결국 기법은 동일하다: 드로잉, 밑칠, 최종 채색 작업까지. 이 예시 작품은 너무 클 수 있지만, 더 작은 크기의 작업에서 유화에 도전해 보기 바란다.

난 그림을 여러 번에 걸쳐 나눠 스캔한 후, 사진 편집 프로그램으로 다시 하나로 만들었다. 그리고 디지털 드로잉 툴로 필요한 추가 작업을 한 후, 두꺼운 종이(크기 61cm X 91cm)에 흑백으로 그림을 출력했다. 그리고 아크릴 매트 미디엄(보조제의 종류)으로 출력본을 하드보드에 올렸다.

팔레트

베오울프 색 팔레트
금화에 반사된 불빛을 표현하기 위해 따뜻한 색감의 팔레트를 사용했다.

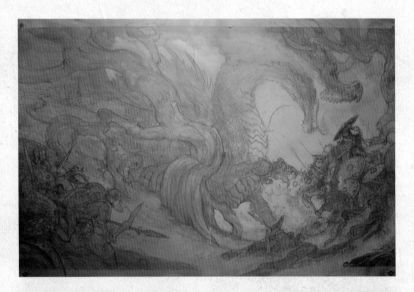

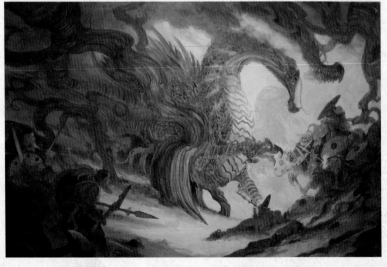

밑칠
그림이 다 마르면, 아크릴로 톤을 잡는 밑칠 작업을 시작한다. 이 기법은 디지털 페인팅과 같지만, 여기서 난 물을 탄 투명한 색으로 드로잉이 비치도록 했다. 아크릴 물감은 독한 냄새 없이 빨리 마르고 나중에 작업할 유화로부터 종이를 보호한다. 대부분의 밑그림은 다시 그릴 것이기 때문에 디테일하게 칠할 필요는 없다. 나는 금으로 모든 공간이 반짝이는 효과를 내기 위해 따뜻한 노란색 톤을 사용했다.

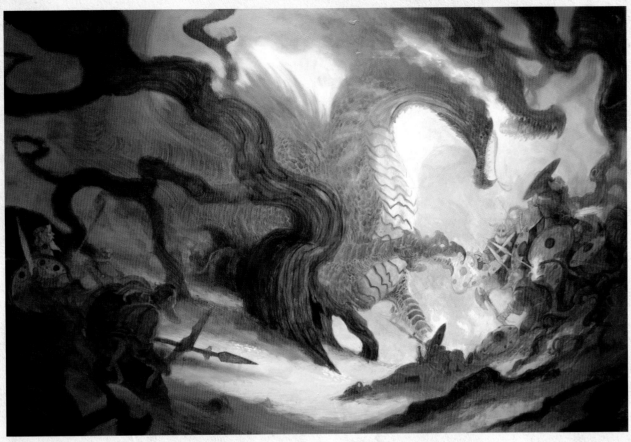

각각의 고유색 더하기

유화 물감으로 각 요소에 고유색을 넓게 칠한다. 이는 그림의 색채와 빛, 그리고 분위기를 잡아 준다.
다시 한 번 말하지만, 아직 디테일 작업을 할 필요는 없다.

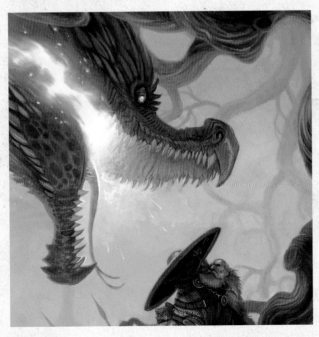

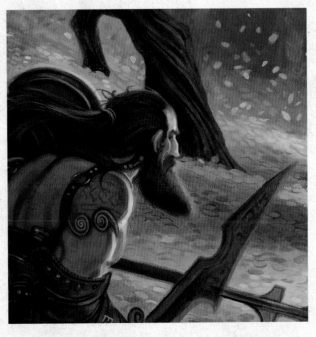

최종 디테일

몇 주 동안 캔버스에 채색, 디테일, 색감 추가 등을 하고 나면 마무리를 위한 준비가 끝난 것이다. 그림이 크고
디테일하기 때문에, 사진을 찍어 파일을 컴퓨터로 옮겨 디지털 작업으로 최종 작업을 했다.

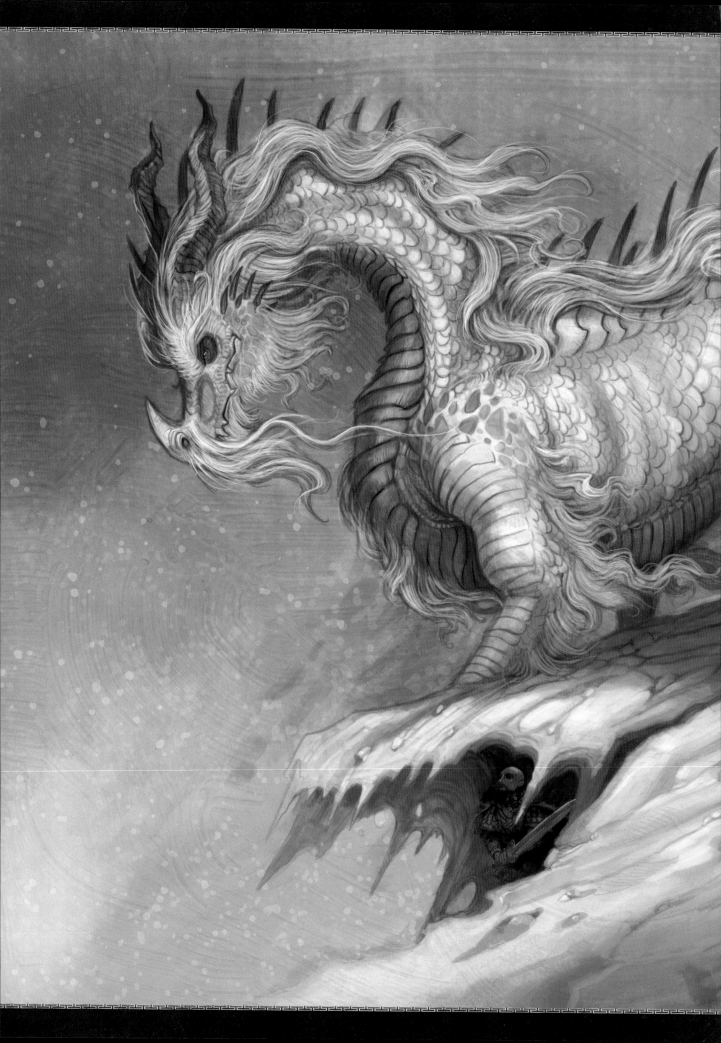

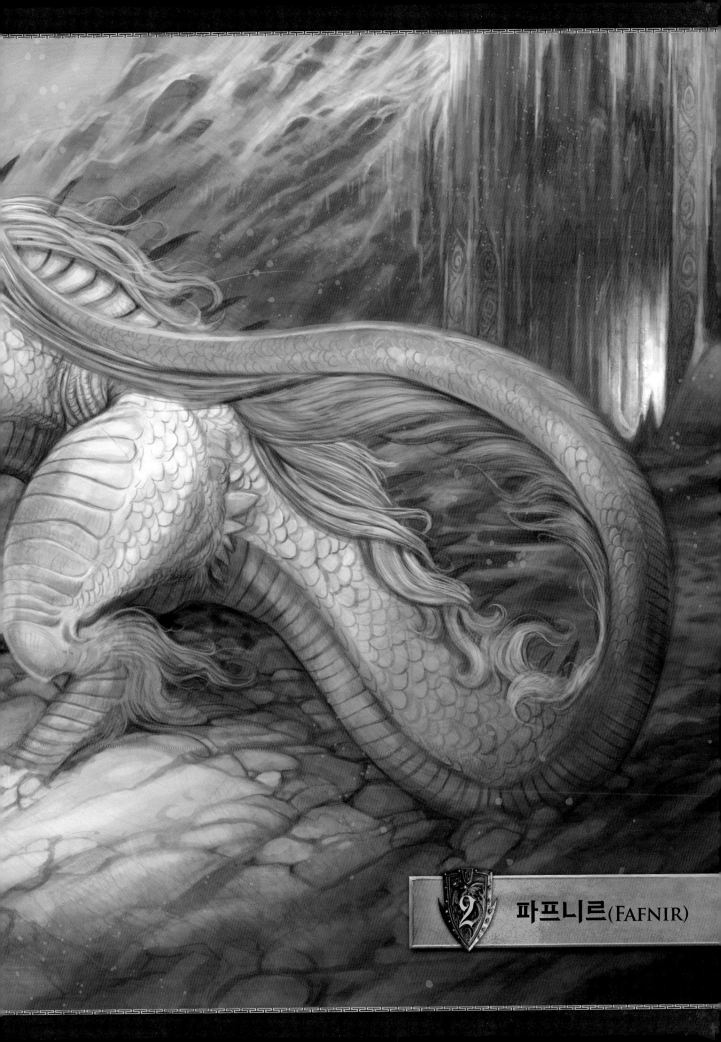

파프니르(FAFNIR)

The Legend of Fafnir

고대 노르딕 신화

그램(Gram)은 평범한 무기가 아니었다. 오래 전 드워프 왕 흐레이드마르(Hreidmar)의 광산에서 만들어졌는데, 그의 왕자 레긴(Regin)은 금과 동으로 어떤 모양의 갑옷이나 무기라도 만들 수 있는 재능 있는 대장장이였다. 한편 흐레이드마르의 다른 아들인 파프니르는 레긴의 솜씨를 질투했다.

그램이 레긴의 모루에서 모양을 갖췄을 때, 그는 이 검이 위대한 무기가 될 것임을 직감했다. 오딘은 자격이 있는 단 한 명만이 검을 휘두를 수 있을 것이라 정하고, 여러 해 동안 그램으로 적들을 물리치고 위대한 왕이 된 볼숭(Volsungs)의 왕 시그문드(Sigmund, 지그문트)에게 하사했다. 하지만 오딘은 그램과 시그문드가 너무 강력해졌다고 여겨 전투 중 그램을 부서지게 했고,

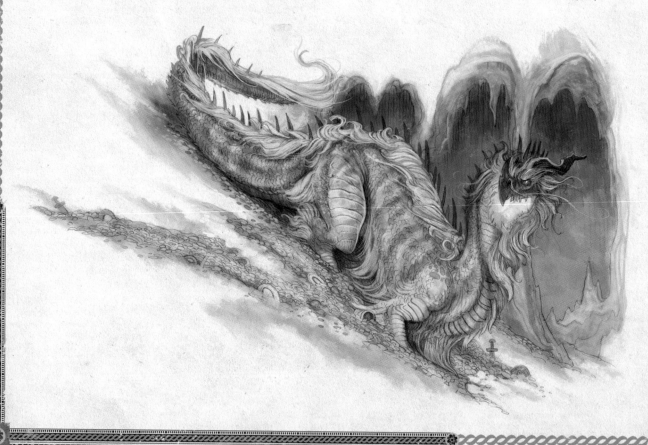

결국 그는 패배했다. 볼숭 왕국은 패했고, 왕비와 그의 아들 시구르드(Sigurd, 지크프리트)는 변방으로 도망쳤다.

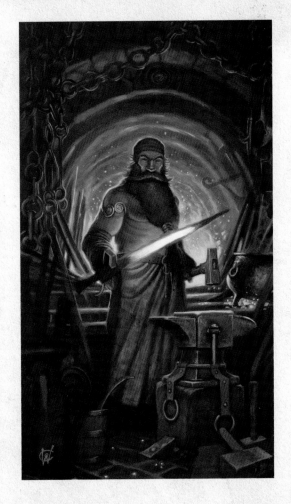

그 동안 자신의 아버지 흐레이드마르와 형 레긴을 향한 파프니르의 질투는 더욱 커졌고, 드워프의 황금 보물을 가지길 원했다. 탐욕에 마음이 비뚤어진 파프니르는 독을 뿜는 강력한 드래곤으로 변하여 영원한 겨울 동안 드워프의 땅을 황폐화시켜 그들을 고향에서 내쫓았다.

에 시구르드는 마침내 얼음으로 뒤덮인 드워프의 성을 찾았고, 아버지와 형으로부터 훔친 수많은 황금으로 가득 찬 파프니르의 침실로 들어섰다. 금은보화 위에 똬리를 틀고 있던 파프니르는 시구르드가 도착하자 잠에서 깨어났다.

"나의 형제가 이 위대한 파프니르를 베기 위해 필멸하는 인간을 보냈구나." 드래곤이 말했다.

"아버지와 형은 항상 날 속여왔지. 그들끼리 드워프의 보물을 차지하고 싶어했지만, 그러기엔 내가 너무 강해. 이제 황금은 내 것이며 인간은 절대 나에게서 빼앗아 갈 수 없을 것이다."

흐레이드마르 왕은 아들 앞에 섰다.

"파프니르, 무슨 짓을 한 거냐?"

"마땅히 내 것인 것을 취했을 뿐입니다. 이제 내가 골든 홀(왕국)의 왕이 될 것입니다!"

그리고 파프니르는 자신의 아버지를 죽였다.

레긴 왕자와 드워프들은 골든 홀에서 도망쳐 파프니르의 분노에서 멀리 피해 숨었지만, 레긴은 언제가 돌아와 아버지의 복수를 하고 고향을 되찾겠다 다짐했다. 황무지에서 피신하는 동안 레긴은 추방당한 시구르드 왕자를 만났고, 그들은 함께 파프니르를 죽이고 보물을 나누기로 약속했다. 시구르드는 아버지의 검이었던 그램의 파편을 가지고 있었고 드워프의 왕자는 파편을 받아 아마 파프니르를 죽일 유일한 무기일 검을 다시 만들었다.

그램을 들고 시구르드는 파프니르의 레어를 찾아 얼어붙은 산으로 떠났다. 힘겨운 나날 끝

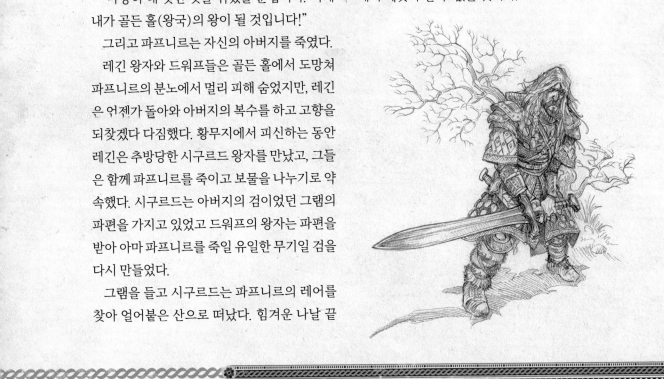

"도망칠 수 없다! 넌 절대 이 위대한 왕 파프니르로부터 도망칠 수 없다!"

파프니르의 독과 강한 바람에 휘청거리던 시구르드는 크레바스 아래로 떨어졌다. 파프니르가 그를 쫓아나왔을 때, 그는 자신이 크게 다치지 않았으며, 오히려 얼음 사이에 잘 숨은 격이 되었음을 알았다.

"나와라 조그만 인간. 숨는다고 유리해지지 않는다." 파프니르가 으르렁거렸다.

크레바스에 빠진 시구르드는 파프니르가 그의 위쪽 눈 속을 배회하자 천천히 몸을 웅크려 얼어붙은 손으로 그램의 칼자루를 쥐었다. 드래곤이 머리 위를 지날 때, 시구르드는 드래곤의 가슴에 비늘로 덮이지 않은 부분을 봤다.

그때 파프니르가 갑자기 머리를 돌려 크레바스에 빠진 시구르드를 발견했다.

파프니르는 몸을 높이 일으켰고, 그의 피부와 비늘은 금빛으로 반짝이고 있었다.

시구르드는 그램을 꺼내 파프니르의 앞에 휘둘렀다. 파프니르는 검을 알아보는 듯 움츠려 그를 경계했다.

"이 검을 알아보겠나!" 시구르드가 소리쳤다. "나의 아버지가 휘두르던 그램, 너의 형 레긴이 다시 벼렸다."

파프니르는 쉭쉭거리며 시구르드를 공격했고 왕자는 그 공격을 피했다. 시구르드와 파프니르는 서로 빈틈을 노리며 원을 그리면서 대적하였다. 시구르드는 검을 휘둘렀지만 파프니르의 비늘은 너무도 단단해 위대한 그램조차 튕겨냈다. 전투는 계속되었지만 시구르드가 휘두른 모든 공격은 가죽을 뚫기는커녕 흠집조차 낼 수 없었다. 파프니르가 독무를 뿜자 숨이 막히고 눈이 아려 잘 볼 수 없게 된 시구르드는 성에서 도망쳐 나와 빠르게 찬바람이 휘몰아치는 절벽으로 뛰어나왔다. 파프니르는 웃으며 도망치는 시구르드를 조롱했다.

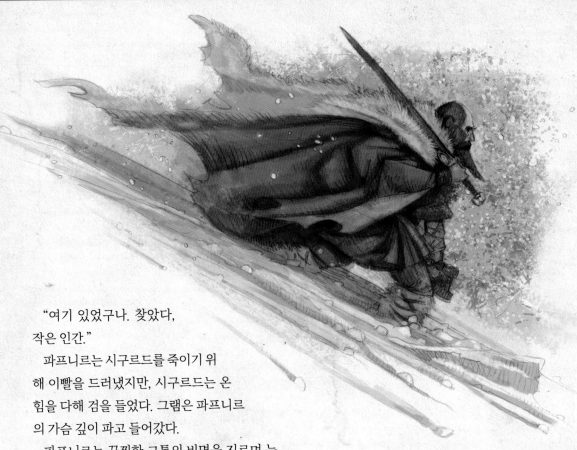

"여기 있었구나. 찾았다, 작은 인간."

파프니르는 시구르드를 죽이기 위해 이빨을 드러냈지만, 시구르드는 온 힘을 다해 검을 들었다. 그램은 파프니르의 가슴 깊이 파고 들어갔다.

파프니르는 끔찍한 고통의 비명을 지르며 눈 위로 쓰러졌다. 시구르드는 크레바스에서 나와 다시 공격을 하려 했지만 드래곤은 이미 죽어가고 있었다.

"이름이 무엇인가 그램의 검사여." 파프니르가 숨막혀 하며 물었다.

"시구르드, 볼숭의 왕 시그문드의 아들이다." 그가 대답했다.

파프니르는 끔찍한 웃음소리를 냈다.

"나를 죽였다고 모두 끝난 거라 생각하지 마라. 내 형제가 너를 살려두고 황금을 나눌 것 같은가?"

이 말을 끝으로 파프니르는 마지막 숨을 내쉬고 더 이상 움직이지 않았다.

드래곤을 무찌른 시구르드는 그램과 보물과 함께 고향으로 돌아와 아버지의 뒤를 이어 볼숭의 왕이 되었다.

그림 설명
파프니르

1단계: 연구 및 컨셉 디자인

파프니르와 시구르드의 이야기는 세계 문학에서 가장 대표적인 드래곤 이야기로, 중세 볼숭 영웅담(Volsunga Saga)과 니벨룽의 노래(The Song of the Nibelungs)와 관련되어 있다. 이 전설 또한 금은보화를 탐내는 드래곤에 대한 이야기이다. 그러나 다른 이야기와는 다르게 파프니르는 드워프가 탐욕과 권력의 고통을 상징하는 드래곤으로 변한 것이다. 베오울프의 드래곤과 마찬가지로 파프니르도 영웅이 지혜와 용기로 무찔러야 할 존재로 나온다.

파프니르 묘사에서, 나는 그가 원래 드워프라는 점과 이 이야기가 북부 노르딕 전설이라는 점을 고려했다. 이 두 가지 특징은 파프니르의 디자인에 대한 힌트를 준다. 파프니르가 드라코 니미비아퀴대(Draco Nimibiaquidae), 북극 드래곤일 것이라는 점은 명백하다. (드라코피디아 22~23페이지 참고).

이 이야기에서는 전설 속 북부 환경이 암시적으로 언급되며 수염, 털 등 드워프의 특징을 드래곤의 디자인과 섞어 파프니르의 컨셉 디자인을 할 수 있다.

파프니르 이야기가 J.R.R. 톨킨의 소설 실마릴리온(Silmarillion)에서 투린(Turin)이 죽인 글라우룽(Glaurung)과 호빗(The Hobbit)에서 에레보르(Erebor) 드워프의 황금에 집착하는 스마우그(Smaug)에 영향을 미쳤다는 것을 쉽게 알 수 있다.

고대 드래곤 나무 조각, 5세기 추정
바이킹은 정교한 나무 공예 기술로 유명하며, 이는 그들의 건축과 조선에 잘 드러나 있다.

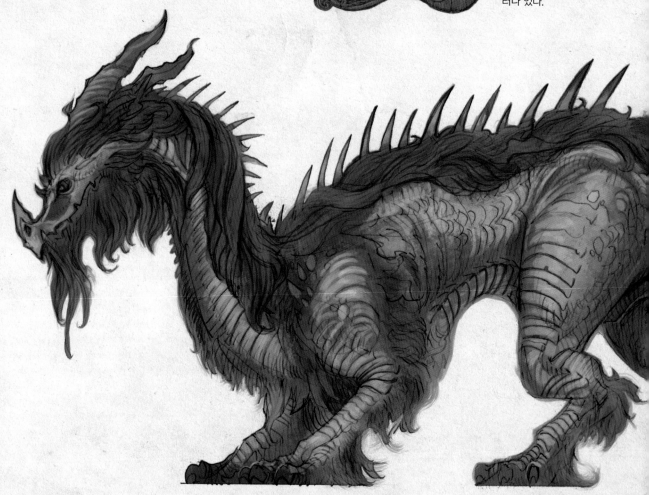

36

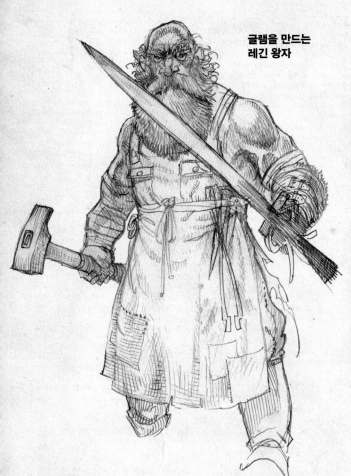

글램을 만드는
레긴 왕자

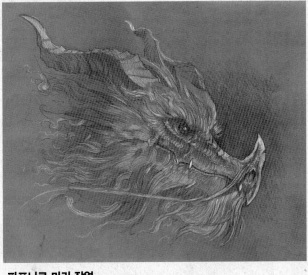

파프니르 머리 작업
파프니르는 본래 드워프였기 때문에, 나는 얼굴에 수염과 사람 같은 눈을
더해 인간성과 지능을 표현하고자 했다.

파프니르 옆모습
니미비아쿼두스 네뷸러스-파프니리
(Nimibiaquidus nebulus-fafnirii), 23m
시구르드와 파프니르의 이야기에 기초했을 때,
파프니르는 북극 드래곤일 가능성이 높다. 네뷸
러스 종의 디자인은 구름 드래곤(Cloud Dragon)
에 기초하여 만들었다.(드라코피디아 30~33페
이지 참고)

글램 디자인
글램은 드워프가 만든 강력한
무기이다. 이 디자인은 철기 게
르만 시대의 검에 기초하여 그
렸다.

2단계: 섬네일

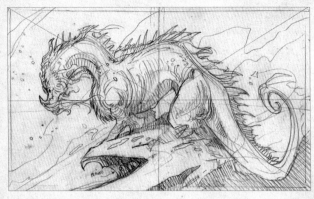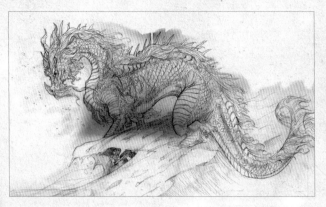

아이디어 다듬기

스토리와 컨셉 아트를 하나의 그림으로 설명해 내려면 여러 장의 작고 빠르게 그린 스케치가 필요하다. 나는 파프니르가 시구르드를 눈밭에서 쫓는 긴장감을 담고자 했다. 대략적인 섬네일에서부터 완성된 컨셉까지의 진행을 볼 수 있다.

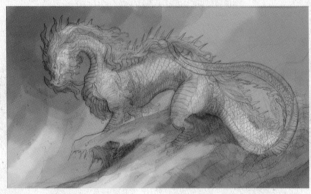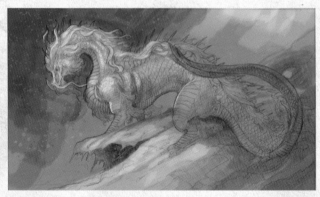

컬러 예시 만들기

스케치에 최종 그림에 적용할 대략적인 색감과 조명을 실험해보자. 따뜻한 빛의 스포트라이트 효과가 어둡고 찬 배경과 대비되어 파프니르의 얼굴을 강조해준다. 배경의 밝은 오렌지 빛(두 번째 이미지)은 춥고 척박한 눈 풍경과 대비되어 시각적 흥미를 유발한다.

3단계: 드로잉

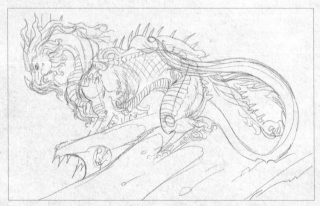

드로잉 발전시키기

컨셉 아트를 참고해, 섬네일 스케치를 기반으로 세밀한 최종 그림을 그린다. 기본 골조 프레임으로 원하는 움직임과 위치를 정하고, 이후 볼륨감과 디테일을 더하도록 한다.

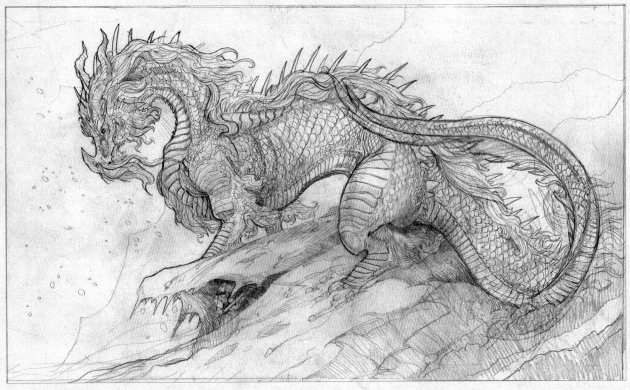

파프니르 최종 드로잉
종이에 연필
33cm X 56cm

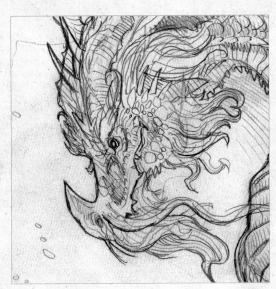

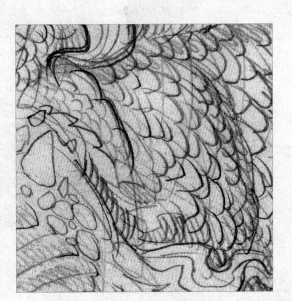

최종 파프니르 그림 디테일

4단계: 채색(페인팅)

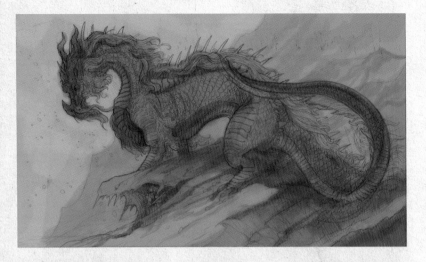

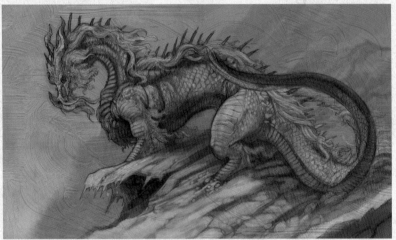

밑칠

그림을 사진 찍어 편집 프로그램에서 연다. 원본 파일 위에 곱하기 모드 레이어를 추가하고 톤을 살리는 바탕칠을 해 빛과 모양을 다듬는다. 다음으로 곱하기 모드에서 25%의 불투명도로 페인트 질감을 적용한다.

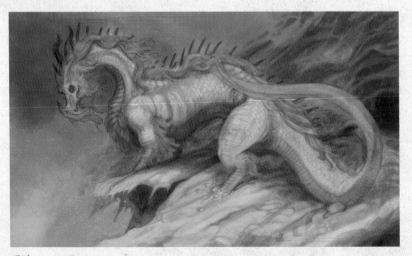

배경

색채의 변화는 거의 없게, 질감과 색값(color value)을 활용하는 것이 더욱 중요하다. 눈, 바위, 하늘, 드래곤 같은 그림의 모든 요소가 각각 고유한 질감을 가지고 있다.

팔레트

파프니르 색 팔레트

북극을 표현하기 위해 파랑과 녹색 등 시원한 느낌의 색으로 차가움과 얼음의 느낌을 주고자 했다.

질감

이 질감은 더욱 다양한 표현을 위해 적용되었다.

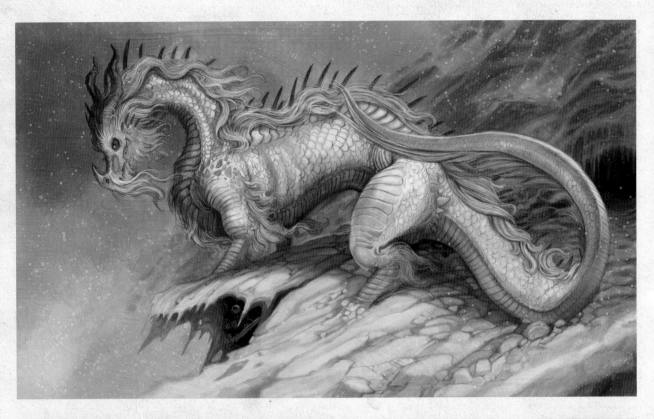

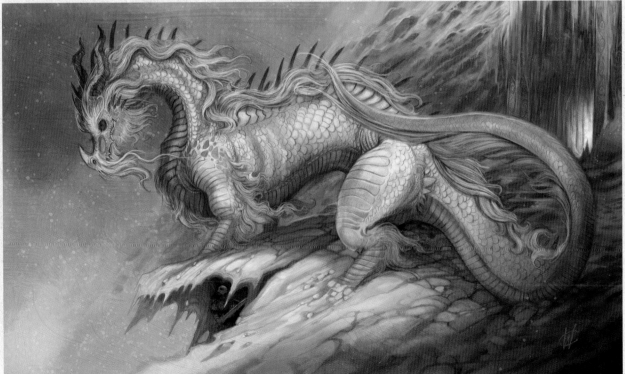

전경과 최종 디테일

동굴은 파프니르의 골든 홀을 더 돋보이게 하고 공간감을 주기 위해 색상과 조명으로 빛나게 표현했다. 불투명한 디테일 브러시로 쉽게 부서질 것 같은 눈과, 어두운 그림자, 밝은 하이라이트를 표현하고 마무리한다.

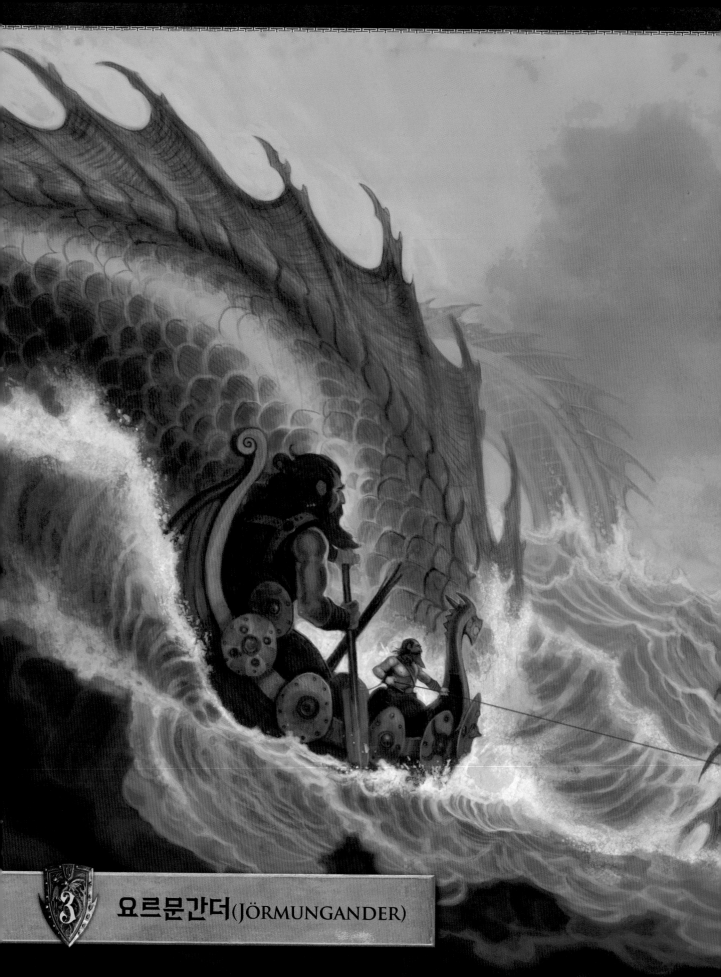

요르문간더(JÖRMUNGANDER)

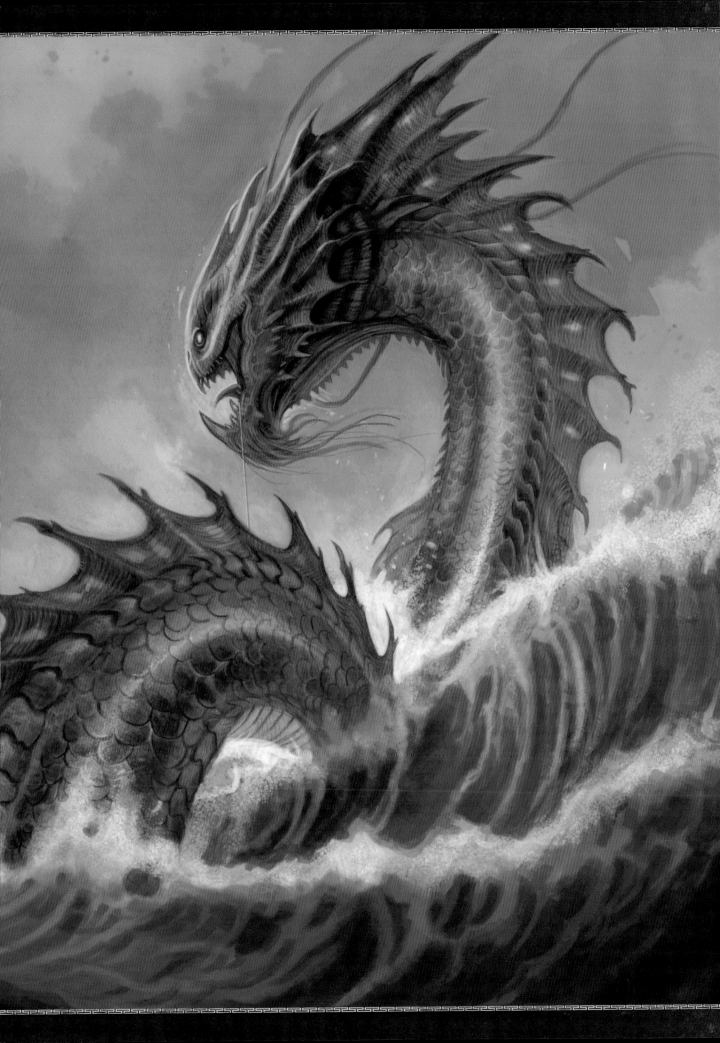

The Legend of Jörmungander

고대 노르딕 신화

전설의 시대, 거인 아이게르(Aegir)는 발할라(Vahalla)에서 아스가르드(Asgard)의 모든 신들을 초대해 성대한 잔치를 열었다. 오딘의 홀은 커다란 독에 담긴 아이게르의 벌꿀주를 함께 마시는 신들의 웃음으로 가득 찼다. 연회를 가장 즐기던 사람 중 하나는 바로 천둥의 신 토르였다. 그는 독의 마지막 술을 다 마시고 홀 앞으로 나아가 외쳤다.

"아이게르! 그대의 벌꿀주는 달콤하고 독은 깊지만, 아스가르드의 모든 신들의 목을 축여줄 만큼 큰 술독은 이 왕국 어디에도 없구나."

"꼭 그렇진 않네 토르." 아이게르가 대답했다.

"나의 형제인 거인 이미르(Hymir)는 너무나 커서 그대도 다 마시지 못할 술독을 가지고 있다네. 이곳으로 가져온다면 내 벌꿀주를 가득 채워주지."

토르는 도전을 받아들이고 전차를 끌고 거인 이미르가 사는 미드가르드(Midgard)의 피오르드로 향했다. 그는 곧 해안 절벽 깊은 곳에 숨은 거인을 찾았다. 이미르는 세상이 만들어질 때부터 존재한 강력한 고대의 거인인데, 바다의 수호자로 고래와 피오르드 주변의 바다를 관리하고 있었다. 그의 집 옆에 아이게르가 말했던 거대한 술독이 있었는데 과연 거인이 목욕을 할 만큼 커서 아스가르드의 신들이 다 목을 축이고도 남을 크기였다.

"안녕하신가, 이미르!" 토르가 활기차게 말했다.

"오딘의 아들께서 발할라에서 이렇게 멀리 떨어진 곳까지 어인 행차이신가?" 늙은 거인이 골골거리는 목소리로 말했다.

"부탁이 있네." 토르가 말했다.

"발할라의 손님들에게 술을 대접하기 위해 당신의 독을 가져가고 싶은데."

이미르는 자신의 회색 수염을 만지며 생각하다 말했다.

"거래를 제안하지. 독을 주는 대신 날 도와주게. 나는 오랫동안 바다에서 고래들을 돌보아왔지만, 끔찍한 씨 서펀트 요르문간더 때문에 곤욕을 치르고 있네. 그놈은 매일 바다에서 기다리다 내 고래들이 피오르드에서 조금만 멀리 벗어나도 잡아 먹는다네. 요르문간더를 없애 준다면 내 독을 기꺼이 주지."

토르는 그 바다 뱀에 대해 알고 있었다. 그 괴물은 세상이 만들어질 때부터 바다 밑 깊숙한 곳에서 세상을 돌아다녔다. 만약 요르문간더가 죽으면, 그것이 곧 신들의 몰락과 세상의 끝을 알리는 라그나로크(Ragnarok)의 시작이라는 말도 있었다. 하지만 토르는 그 예언을 두려워하지 않았고, 거래는 성사되었다. 토르는 오래된 배의 닻을 올리고 황소의 목을 베어 그 고기를 임시로 만든 갈고리에 걸고, 긴 줄과 체인을 챙겨 바다로 나갔다.

"자 그럼, 낚시하러 가볼까 이미르, 가서 그 악마 같은 장어를 잡아오자고." 토르가 말했다.

그들은 거대한, 하지만 거인은 혼자 겨우 탈 수 있는, 배를 타고 바다로 나아갔다. 거대한 노를 저어 요르문간더를 잡으러 떠났다.

피오르드에서 멀어지자 토르는 배 뒤로 긴 줄을 풀어 요르문간더를 낚으려 했다. 하지만 그에게는 한 가지 근심이 있었다. 만약 요르문간

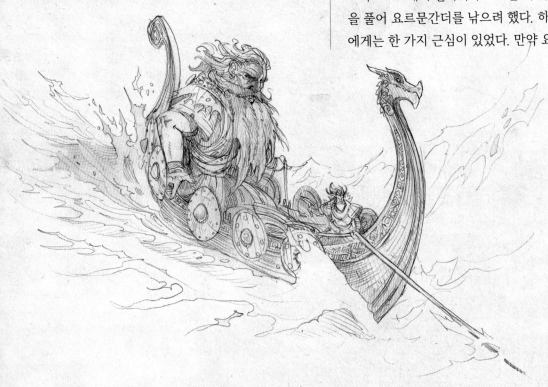

더가 죽었을 때 정말 라그나로크가 도래해 세상이 멸망한다면?

수일간 격동의 바다를 수색한 뒤, 마침내 낚싯줄이 팽팽해졌다. 드디어 드래곤이 미끼를 문 것이다. 토르와 이미르는 몇 시간 동안 줄을 당기며 이 거대한 요르문간더와 대치했다. 몇 시간이 며칠이 되었다. 토르와 이미르는 삼일 밤낮을 번갈아 가며 노를 젓고 줄을 당기며 싸웠다. 결국 요르문간더가 수면 위로 올라왔고, 연기와 독을 뿜으며 대검처럼 커다란 날카로운 이를 들어내며 분노했다. 요르문간더가 몸부림쳐 격랑이 일었지만, 이미르와 토르는 그들의 사냥감을 단단히 잡았다.

요르문간더가 지쳐 더 이상 싸울 수 없을 것 같자, 토르는 자신의 위대한 무기 묠니르(Mjolnir)를 꺼내 바다 드래곤에게 강력한 한방을 날렸다. 그때 갑자기 이미르가 도끼를 들어 드래곤을 잡고 있던 줄을 끊었다. 죽음의 고비를 넘긴 요르문간더는 몸부림쳐 배를 거의 뒤집을 뻔했고, 곧 어두운 바다 속으로 사라져버렸다.

토르는 분노하여 이미르에게 설명을 요구했다. "미안하네 친구." 이미르가 말했다. "하지만 마지막 순간, 요르문간더의 죽음에 대한 예언이

두려워졌네. 만약 요르문간더를 죽여 라그나로크가 오면 어떡하나? 그런 일이 일어나게 할 수는 없었네."

"자네 고래와 우리 거래는 어떻게 하나?" 토르가 물었다.

"피오르드 안에서 내 고래들은 안전할거야. 그리고 요르문간더에게 몇 마리 뺏기는 것도 세상을 지키기 위한 작은 대가로 여기면 되네." 이미르가 말했다. "걱정 말게. 우리 거래는 지키지. 독은 자네 것이네."

토르는 자기가 같은 염려를 했다고 고백하지 않았다. 단지 좋은 싸움이었다고만 말했을 뿐이다. 이미르와 토르는 안전하게 피오르드로 돌아왔고, 요르문간더는 수 세기를 더 바다 아래에서 살아갔다.

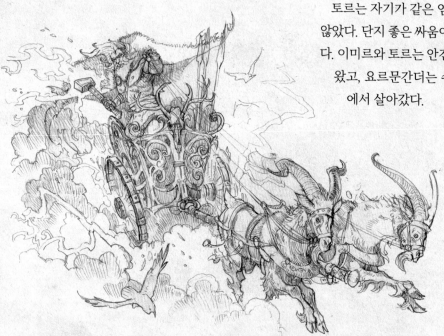

그림 설명
요르문간더

I단계: 연구 및 컨셉 디자인

바이킹들에게 바다는 신성한 존재였다. 고대 노르딕 족들이 배를 탔던 스칸디나비아의 피오르드와 바다를 여행하다 보면 그들이 음식, 교통, 외부에 대한 방어와 외부와의 교역 등에서 얼마나 물에 의지했는지 알 수 있다. 육지 너머로 모험을 떠나는 것은 오늘날 우리가 우주로 여행을 떠나는 것만큼이나 위험했을 것이다.

요르문간더는 전설 속의 거대한 바다 뱀(씨 서펀트)이기 때문에, 나는 바다 괴물 군인 드라쿠스 오르시대(Dracus Orcidae)를 참고했고, 특히 드라코피디아의 드라칸킬리두스 파에로에우스(Dracanguillidus faeroeus)를 활용했다 (124~135페이지 참고). 파에로(Faeroe) 바다 괴물로 알려진 거대한 바다 드래곤은 스칸디나비아 해안에서 벗어난 대서양 북부에 서식한다. 바이킹들은 배를 타고 멀리 모험에 나설 때 파에로 바다 괴물을 많이 보았을 것이며, 이는 요르문간더 전설과 신화에 큰 영향을 미쳤을 것이다. 요르문간더는 보통 바다 괴물보다 더 크고 화려한 색을 가지고 있어서, 평범한 바다 괴물보다 더 특별해 보인다.

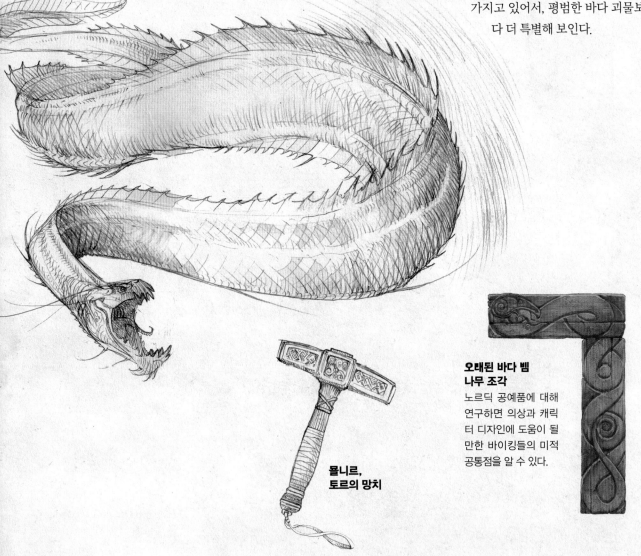

**몰니르,
토르의 망치**

**오래된 바다 뱀
나무 조각**
노르딕 공예품에 대해 연구하면 의상과 캐릭터 디자인에 도움이 될 만한 바이킹들의 미적 공통점을 알 수 있다.

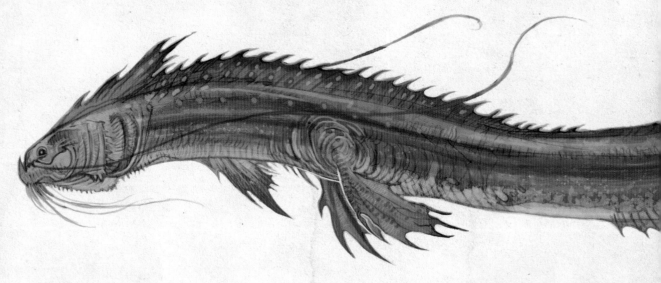

파에로 바다 괴물
드라칸길리두스 파에로에우스
(Dracanguillidus faeroeus), 61m
바이킹의 북부 바다에서 파에로 바다
괴물은 큰 위협이었을 것이다.

2단계: 섬네일

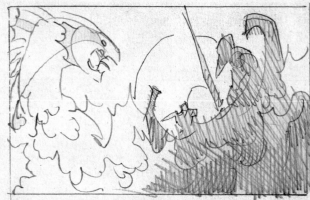

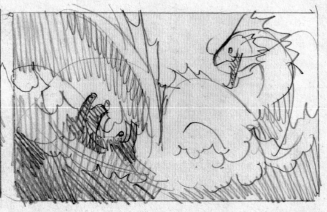

아이디어 다듬기
서펀트, 바다, 배, 그리고 인물 같은 각각의 요소가 결정되면, 각자의 디자인을 만들기 시작할 수 있다. 책, 비디오 게임, 영화, 뭐를 위해서든 이미지를 디자인할 때는 모든 요소들을 섬네일에 포함시키는 것이 중요하다. 각 요소의 중요도를 결정하는 것은 작가이다. 어떤 사람은 인물이 중심이라고 생각하고, 또 어떤 사람들은 요르문간더가 이 서사의 중심이라고 생각한다. 어떤 선택을 하든 스토리를 전달할 수 있는 관계성을 만드는 것이 중요하다.

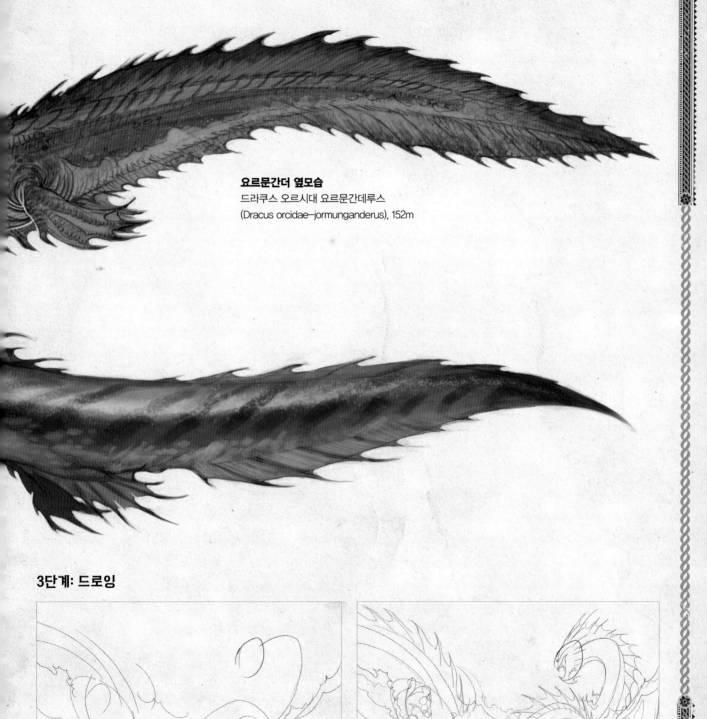

요르문간더 옆모습
드라쿠스 오르시대 요르문간데루스
(Dracus orcidae—jormunganderus), 152m

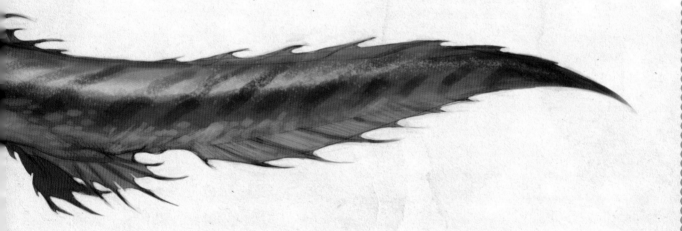

3단계: 드로잉

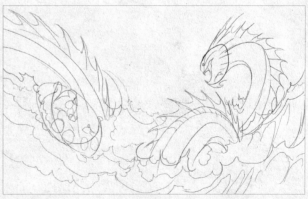

드로잉 발전시키기
구역을 나눠 디테일을 추가하기 전에 요소들이 서로 연관되도록 한다.

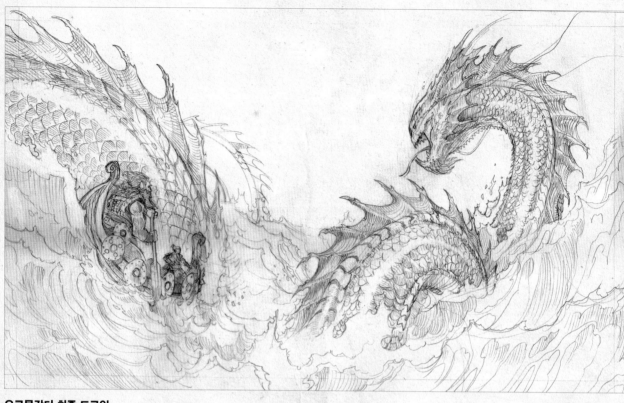

요르문간더 최종 드로잉
종이에 연필
33cm X 56cm

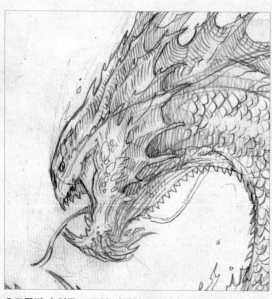

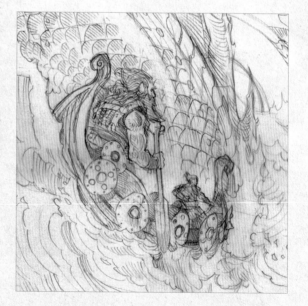

요르문간더 최종 드로잉 디테일

4단계: 채색(페인팅)

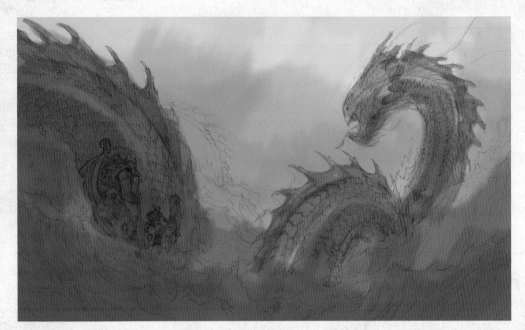

컬러 예시 만들기

컴퓨터로 빠르게 몇 가지 컬러 디자인을 만들어보면 그림의 스타일에 대한 영감을 얻을 수 있다. 첫 번째 그림은 따스한 해질 녘 색채의 팔레트를 사용했다. 두 번째에는 차가운 바다를 나타내는 녹색 톤의 팔레트를 사용했다. 샘플을 완성한 후, 나는 차갑고 어두운 녹색 계열이 무서운 장면을 표현하기에 더욱 효과적일 것이라고 느꼈다.

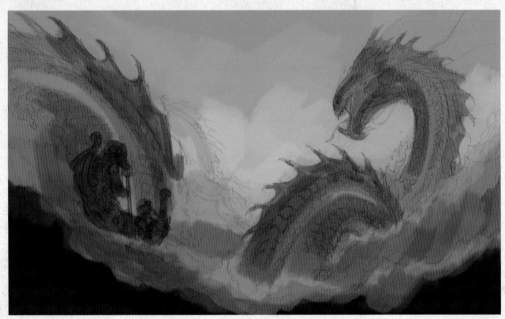

팔레트

요르문간더 색 팔레트

나는 풍부하고 어두운 녹색 팔레트로 요르문간더의 바다 풍경을 표현했다.

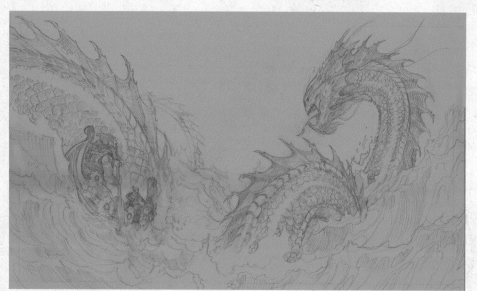

밑칠

그림을 스캔하거나 사진을 찍어 편집 소프트웨어로 옮긴다. 곱하기 모드 레이어를 새로 만들어 모노톤으로 칠한다. 이 단계에서 빛과 형태, 그리고 질감이 결정된다.

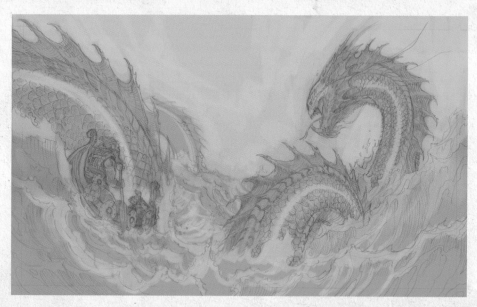

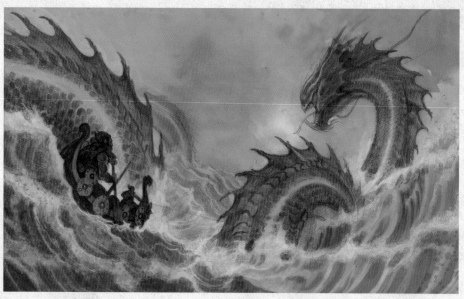

배경

새 표준 레이어에서 배경의 디테일 작업을 한다. 온라인 자료를 참고하여 물과 파도가 어떻게 움직이는지 보고 그 모양을 이해해야 한다.

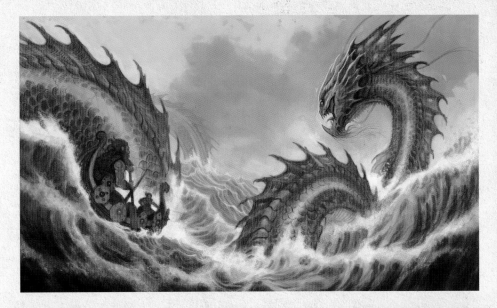

전경

비늘 등 요르문간더의 디테일 작업을 진행한다. 난 단단한 비늘의 색과 반짝임을 이해하기 위해 청새치와 다른 물고기 사진을 참고해 비늘을 칠했다. 스플래터 브러시는 물이 튀는 부분을 표현하기 좋다(11페이지 브러시 옵션 참고).

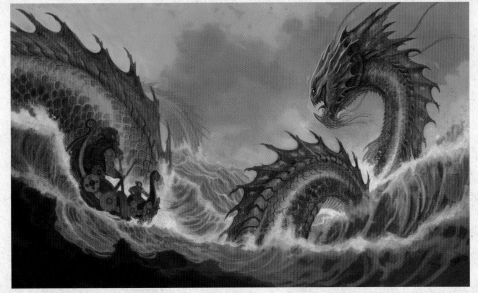

최종 디테일 작업

그림의 마지막 작업으로, 가장 작은 브러시로 인물, 배, 그리고 드래곤의 최종 디테일 작업을 하여 그림에 입체감을 준다.

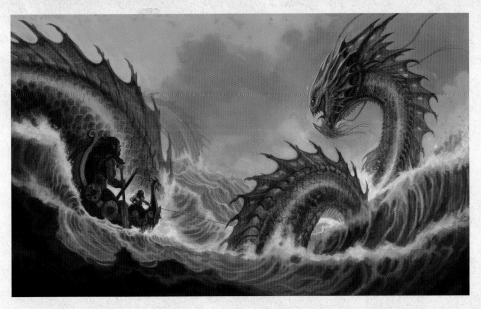

램튼 웜(The Lambton Wyrm)

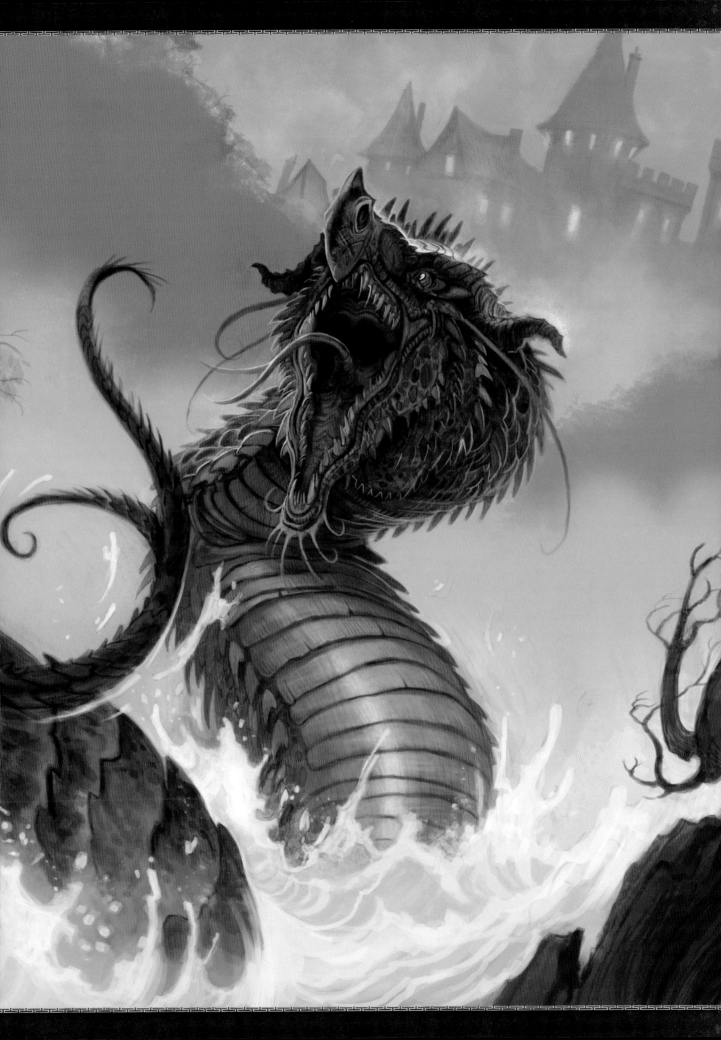

The Legend of the Lambton Wyrm

잉글랜드 신화

램튼 성은 잉글랜드 더럼(Durham)의 녹색 계곡 안, 위어(Wear) 강가에 서있었다. 램튼 가문은 대대로 이 계곡에서 마을 사람들과 어울려 번성하며 살았다. 아들 존은 램튼 영주의 자랑이었다. 어느 아름다운 봄날, 존은 낚싯대를 들고 마을을 뛰다 오래된 집 정원을 가로질렀다. 늙은 마녀가 그를 불렀다.

"존 도련님, 어디를 그렇게 급하게 가시나요?" 마녀가 물었다.

"고기 잡으러 강에 가." 존이 대답했다.

"조심하세요 도련님." 그녀가 말했다.

"오늘 잡은 것이 가문을 망칠 것입니다."

존은 마녀를 떠나 바위투성이의 작은 소용돌이를 헤치고 강으로 갔다. 바늘에 미끼를 꿰어 낚싯대를 던지

자 머잖아 낚싯대가 휘고 줄이 팽팽해졌다. 오랜 싸움 끝에 드디어 물고기를 잡았는데, 바위에 올려놓고 보니 그것은 농어가 아니라 길고 흉측한 생물이었다. 처음에는 장어나 뱀이라고 생각했지만 여태까지 한번도 본적이 없는 모양이었다. 마녀의 경고가 떠올랐지만 존은 이 생물을 풀어주고 싶지 않았고, 그래서 이 가느단 뱀 같은 것을 우물에 던져 넣었다.

시간이 흘러 존은 예전에 아버지가 그랬던 것처럼 기사가 되었다. 그는 모험을 찾아 세상으로 나갔고 모험을 마친 후 다시 램튼으로 돌아왔다. 고향에 도착했을 때 그는 경악을 금치 못했다. 마을은 폐허가 되었고 들판은 타버렸으며, 수 대에

걸쳐 가문의 보금자리였던 램튼 성은 무너져 있었다. 존은 성으로 달려가 침대에 누운 늙은 아버지를 발견했다.

"아버지, 이게 어떻게 된 일입니까?" 존이 울며 물었다.

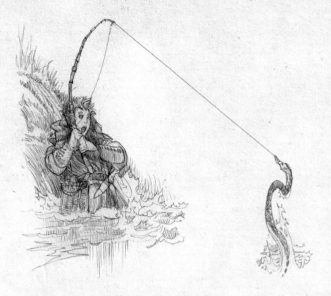

"드래곤이 램튼으로 와 거의 모든 것을 파괴했다." 램튼 영주가 거친 목소리로 말했다. "그 괴물을 무찌르려 했지만, 버거웠다. 기사는 나 하나만 남았고 이제 모든 것을 잃을까 겁나는구나."

"두려워 마세요. 아버지." 존 경이 말했다. "제가 그 사악한 드래곤을 죽이겠습니다."

존 경은 전투 갑옷을 입고 검과 방패를 차고 군마에 올라 드래곤과 싸우기 위해 강으로 달려 갔다. 위어 강 강둑에 도착했을 때 존은 큰 충격을 받았다. 바위 사이에 단단한 비늘과 날카로운 이빨, 입은 소도 통째로 먹을 수 있을 만큼 커다란 웜이 똬리를 틀고 독이 든 연기를 뿜고 있었는데, 이것이 어릴 때 자신이 잡아 우물에 던진 작은 웜이라는 것을 바로 알아차린 것이다. 그것이 이렇게 자라 램튼을 파괴하다니!

존은 말을 달려 웜을 향해 달려갔다. 그리고 창으로 있는 힘을 다해 괴물을 찔렀지만, 나무로 된 창 자루가 웜의 단단한 비늘을 뚫지 못하고 산산조

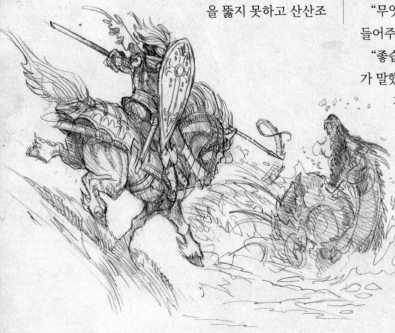

각 났다. 이어 드래곤이 마치 불꽃 같은 연기를 뿜었다. 숨이 막힌 말이 쓰러졌고, 기사는 강으로 내던져졌다. 존이 제대로 서기도 전에 거대한 웜은 순식간에 몸통으로 말을 단단히 조여 죽였다. 공격하기 위해 검을 들었지만 웜의 껍질이 너무 단단해서 아무 소용이 없었고, 웜이 꼬리로 기사를 후려쳐 물 속으로 빠뜨렸다. 처절하게 당한 존 경은 강둑으로 올라와 성으로 후퇴했다. 그날 밤 존은 성 앞에서 그 옛날 만났던 늙은 마녀를 다시 보았다.

"웜을 죽일 방법을 알고 있습니다." 마녀가 말했다. "다만 한 가지 조건이 있습니다."

"무엇이든" 존이 말했다. "말하는 모든 것을 들어주겠네."

"좋습니다. 하지만 돈은 필요 없습니다." 마녀가 말했다. "웜을 죽이고 나면, 그 다음 가장 먼저 보인 살아있는 것을 죽여 저에게 갖다 주십시오. 만약 그렇게 하지 않으면 램튼 가는 아홉 대 동안 아들을 보지 못할 것입니다."

존은 마녀의 계약에 동의하고 웜을 죽일 비책을 들었다.

"대장장이에게 가 가시가 돋은 갑옷을 만들어 달라고 하십시오. 그 다음 다시 웜과 싸우세요."

존은 뜰을 가로질러 달려가 자고 있던 대장장이를 깨워 바삐 갑옷을 만들게 했다. 갑옷은 보름 만에 완성되었다. 존은 단검처럼 뾰족한 가시들이 달린 갑옷을 입고 성을 떠나기 전, 아버지에게 당부했다.

"제가 웜을 죽이고 돌아오면 부디 숨어 계시고 오직 성의 사냥개들만 저를 맞게 하십시오. 약속대로 개를 죽여 마녀에게 주면 아버지에겐 아무 탈이 없을 것입니다."

존은 마녀가 말한 대로 가시 돋은 갑옷을 입고 강으로 다시 갔다. 그리고 단단한 비늘로 감싸인 몸으로 똬리를 틀고 잠든 웜을 발견했다. 존이 접근하자 드래곤은 이빨을 드러내고 경계했지만, 기사는 그저 가만히 있었다. 순식간에 웜이 기사를 둘러쌌다. 그리고 뼈를 부수기 위해 기사를 조이자 대장장이가 만든 갑옷이 웜을 찔렀다. 더 세게 조일수록 가시는 더 깊게 웜을 찔렀고 결국 괴물은 가시에 잘려 조각난 채로 죽어 강으로 떨어졌다.

성의 높은 탑 위에서 전투를 보던 램튼 영주는 안도하여 그를 맞이하기 위해 달려나갔다. 갑옷을 벗어 던지고 성의 대연회장으로 들어오던 존 경이 아버지를 보았다.

"아버지!" 존이 울부짖었다. "숨어계셔야 한다고 하지 않았습니까! 마녀와의 약속을 잊으신 겁니까?"

부자는 마녀를 속이기로 하고 성의 사냥개 중 하나를 죽여 가장 처음 본 것이라며 마녀에게 주었다.

"거짓말!" 마녀가 외쳤다. "날 절대 속일 수 없다는 것을 잘 알 텐데. 너와 너의 가족에게 저주를 내린다. 아홉 대 동안 램튼 가에 남자는 태어나지 않을 것이다."

그리하여 램튼 가문은 사라졌다. 가문의 이름으로 지어진 성은 폐허가 되었지만 램튼 마을은 살아남았고, 지금까지 램튼 사람들은 위어 강 주변에서 평화롭게 살아간다.

램튼 웜

I단계: 연구 및 컨셉 디자인

램튼 웜 이야기는 잉글랜드의 고전 신화 중 하나로 지혜와 용기를 가지고 강력한 드래곤을 물리쳐야 하는 젊은 영웅의 이야기를 담고 있다. 영국에 웰시(웨일스) 드래곤이 있기는 하지만, 잉글랜드와 아일랜드에서 가장 흔한 건 웜이다. 드라코 오우로보리대 군의 드래곤(드라코피디아 137~145페이지 참고)은 가장 잘 알려진 드래곤 중 하나로, 강가의 문화에 큰

위협이다. 이 이야기는 웜의 전형적인 서식지와 똬리를 틀고 조이는 습성, 먹이를 마비시키기 위해 독성이 있는 연기를 내뿜는 것 등을 묘사한다. 북부 잉글랜드에 전해지는 다른 버전에서는 괴물이 유러피안 린드웜(오우로보리두스 페데비페루스 - Ouroboridus Pedeviperus, 드라코피디아 138페이지 참고)이라 짧은 다리가 있기도 하다.

유러피언 킹 웜 옆모습

오우로보리두스 렉스(Ouroboridus Rex), 30m
아메리칸 반얀 웜과 관련이 깊고 유러피언 린드웜의 친척인 유러피언 킹 웜(혹은 그레이트 웜)은 15세기 즘에 멸종됐다. 남아있는 해골로 보아 길이가 최대 30m에 달했을 것이며, 램튼 웜 전설 속 드래곤은 이 유러피안 킹 웜이었을 가능성이 가장 높다.

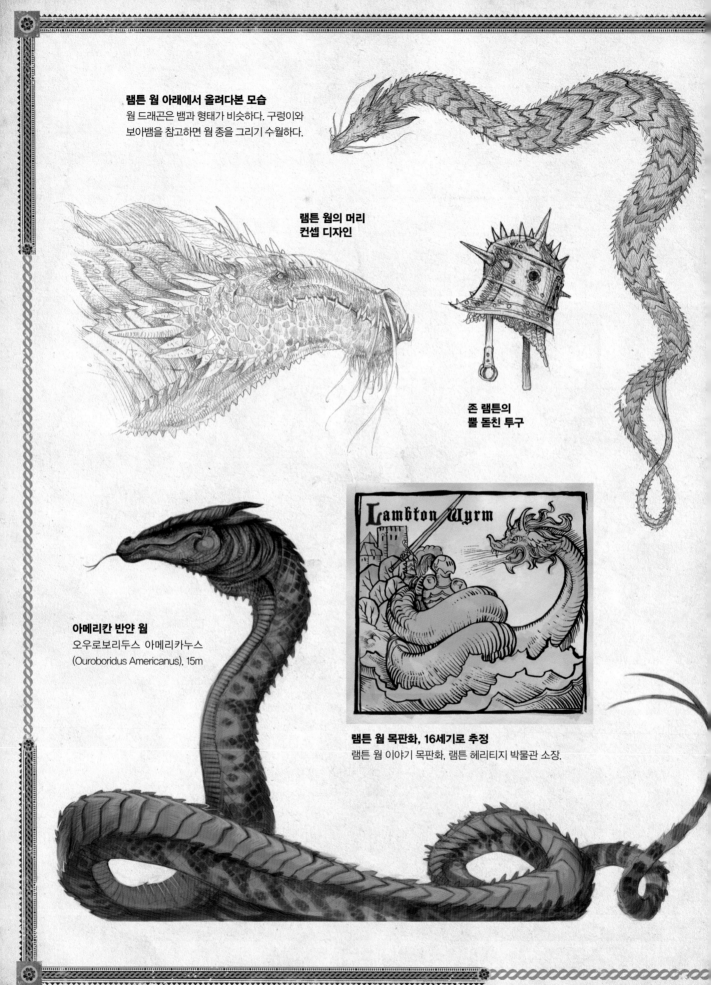

램튼 웜 아래에서 올려다본 모습
웜 드래곤은 뱀과 형태가 비슷하다. 구렁이와
보아뱀을 참고하면 웜 종을 그리기 수월하다.

**램튼 웜의 머리
컨셉 디자인**

**존 램튼의
뿔 돋친 투구**

아메리칸 반얀 웜
오우로보리두스 아메리카누스
(Ouroboridus Americanus), 15m

Lambton Wyrm

램튼 웜 목판화, 16세기로 추정
램튼 웜 이야기 목판화, 램튼 헤리티지 박물관 소장.

2단계: 섬네일

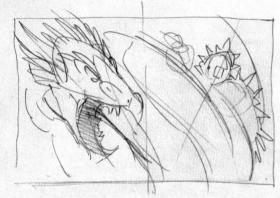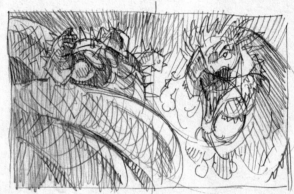

아이디어 다듬기

일러스트의 디자인을 쉽게 볼 수 있도록 연필로 빠르게 몇 개의 섬네일 스케치를 그렸다. 모든 요소를 포함시키고, 그 요소들이 소용돌이 치며 튀는 듯한 효과를 주고 싶었다. 이러한 디자인 아이디어는 시점을 멀리 이동시키는 것부터 장면에 더 긴장감을 주기 위해 액션을 확대해 표현 하는 것까지 다양하다.

3단계: 드로잉

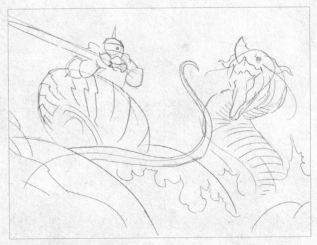

드로잉 발전시키기

섬네일과 참고 자료를 활용하여 그림의 요소들을 그려나간다.

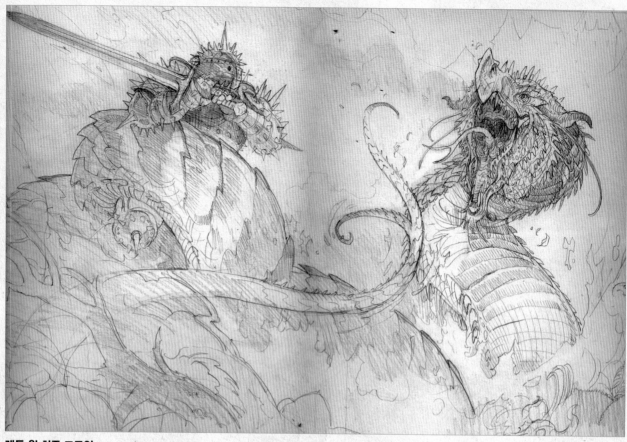

램튼 웜 최종 드로잉
드라코피디아에 있는 웜에 대한 자료와 이전 단계에서 작업한 섬네일, 컨셉 디자인들을 함께 활용해 세부적인 최종 연필 드로잉을
완성했다. 전체적인 것에서 세부적인 것 순서로 작업하며, 디테일은 가장 마지막에 작업했다.

종이에 연필
33cm X 56cm

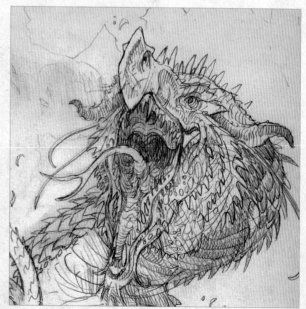

램튼 웜 최종 드로잉 디테일

4단계: 채색(페인팅)

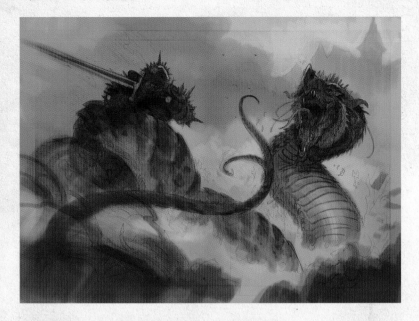

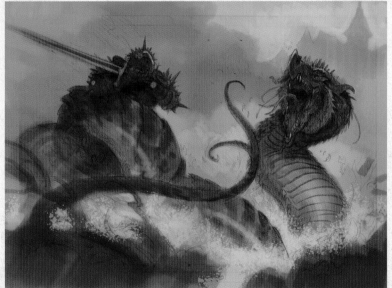

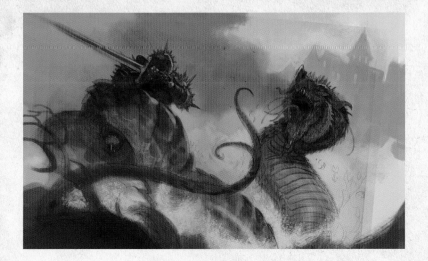

밑칠

드로잉 위에 새로운 곱하기 레이어를 추가하고 그 위에 넓은 브러시로 디지털 밑칠을 시작한다. 이 단계에서는 렌더링(rendering)이 중요하다. 또 기본적인 형태와 빛을 잡아야 한다. 이미지에 더 움직임을 주려면 이미지를 살짝 회전시키면 된다.

팔레트

램튼 웜 색 팔레트
독의 창백함을 표현하기 위해 차갑고 병적인 느낌의 녹색을 선택했다.

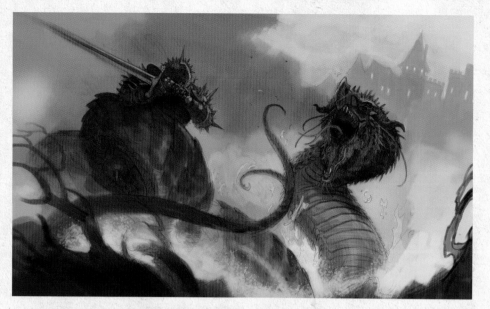

배경

배경 요소부터 시작해 디테일을 다듬는다. 안개가 끼면 배경의 물체들은 흐릿해지며, 차분한 색감과 낮은 대비로 표현해야 한다. 넓은 브러시로 그림에 질감을 더한다(11페이지 디지털 브러시에 대한 내용 참고).

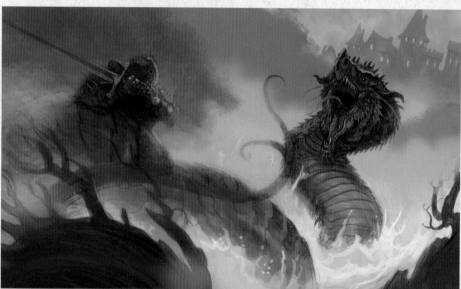

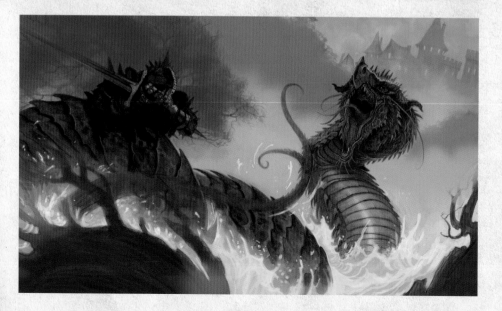

중경(中景, Middle ground)

또 다른 표준 레이어를 추가하여 작은 브러시와 풍부한 색감으로 디테일 작업을 한다. 포컬 포인트이기 때문에 디테일과 색상, 대조에 신경을 써야 한다.

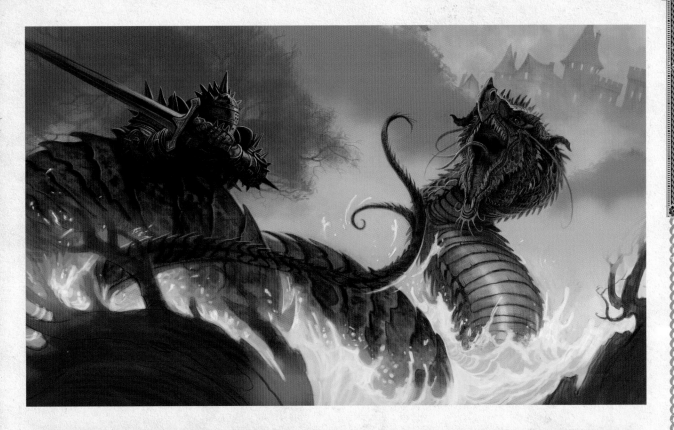

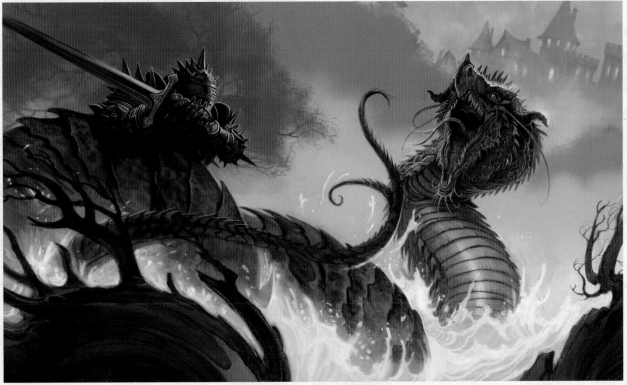

전경

배경과 마찬가지로, 전경의 디테일들은 포컬 포인트를 방해하지 않도록 한다. 그림 속 어두운 통나무는 휘몰아치는 듯한 느낌을 주며 동시에 구도를 안정시켜 보는 이가 그림에 빨려 들게 하는 프레임 장치로 쓰인다.

최종 디테일

전체적인 색깔이 녹색이기 때문에 눈, 입, 검 같은 주요 포인트들은 붉은 톤으로 칠한다. 빨간색은 녹색의 보색이기 때문에 시각적으로 포인트를 주는 역할을 한다.

라돈(LADON)

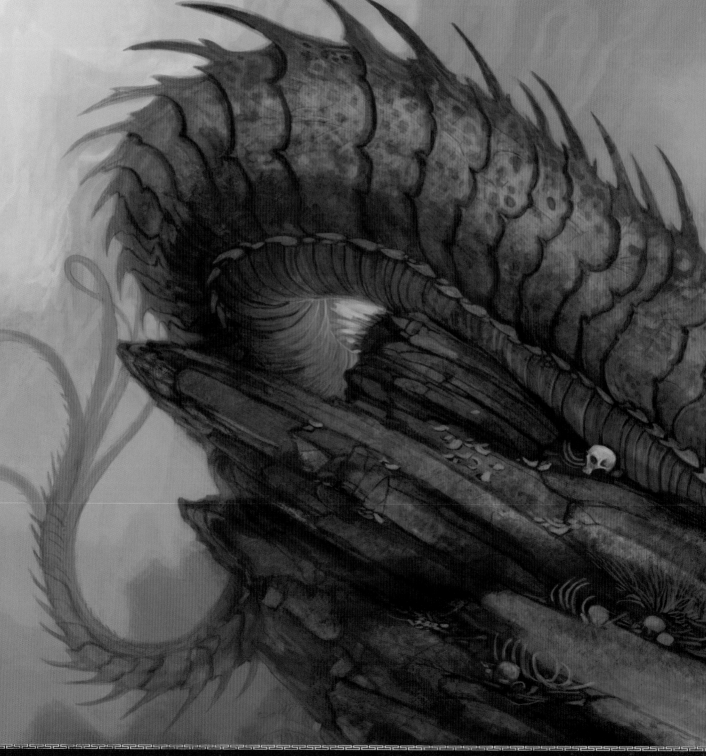

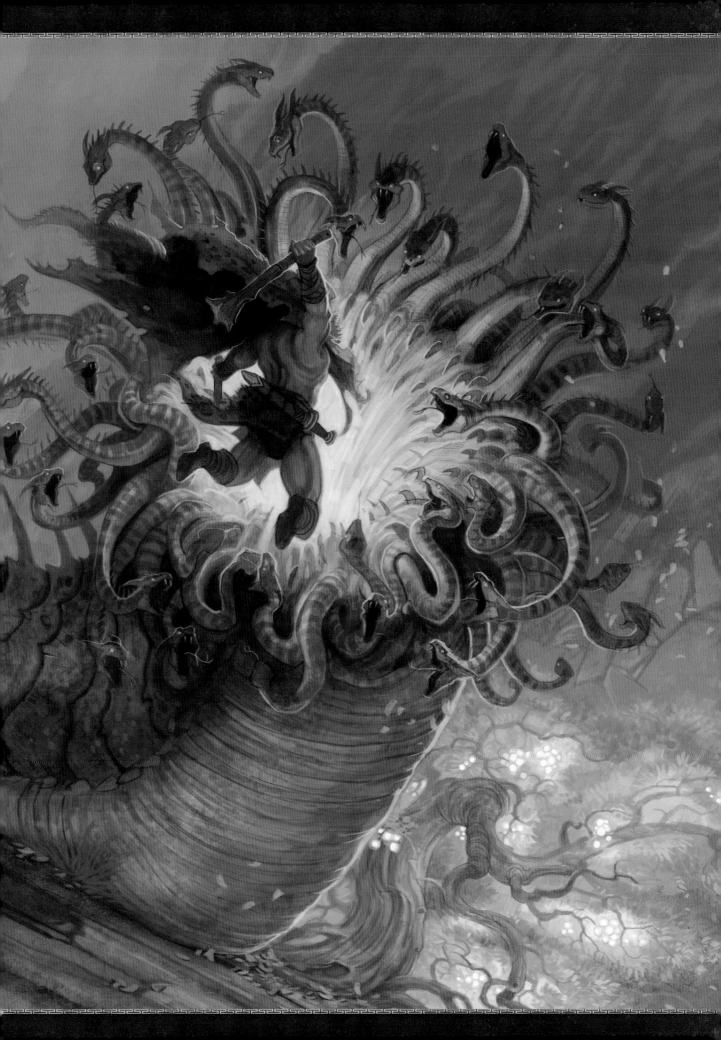

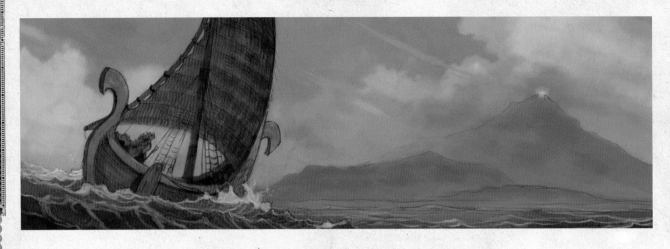

The Legend of Ladon

그리스 신화

고대 그리스의 왕국에서 제우스의 아들이자 인간 알크메네의 아들인 헤라클레스는 힘과 전투 기량으로 매우 유명했다. 헤라클레스는 메가라와 결혼해 세 명의 아이를 낳았고 자식들을 매우 사랑했다. 헤라클레스의 행복은 알크메네를 질투한 제우스의 아내, 헤라 여신을 화나게 했고 여신은 헤라클레스에게 저주를 걸었다. 저주 때문에 격렬한 분노에 휩싸인 헤라클레스는 자신의 아내와 자식들을 죽여버렸다. 광기가 사라지자 자신이 저지른 참상에 괴로워하며 도망친 그는 마침내 파르나소스(Parnassus) 산의 델포이 신전에 이르렀다.

"위대한 예언자시여!" 헤라클레스가 울부짖었다. "어떻게 하면 좋을지 알려주십시오."

신탁이 내려졌다. "제우스의 아들 헤라클레스여, 미케네로 가 에우리스테우스 왕을 만나라. 12년 동안 그를 섬기며 열 가지 과업을 이루어라."

헤라클레스는 에우리스테우스 왕을 찾아 속죄하며 열 가지 과업을 행했다. 네메아의 사자를 죽이고 레르나의 하이드라를 죽이는 등 미케네의 왕이 시킨 다른 과업들도 행했다. 헤라클레스가 열 개의 과업을 완수하고 왕에게 돌아왔을 때, 왕은 속죄를 위하여 해야 할 다른 과업이 있다고 말했다.

"먼 서쪽의 신비로운 섬에 헤스페리데스의 세 자매가 있다. 이들은 신비로운 정원에서 헤라의 마법 사과나무를 기른다." 왕이 설명했다. "나무의 황금 과실을 먹는 사람은 영생을 얻으니 이 마법의 황금 사과를 가져오라. 다만, 그 나무는 아이글레, 에리테이라, 그리고 헤스페레 세 자매가 기르는 끔찍한 드래곤 라돈이 지키고 있다. 이 드래곤은 머리가 백 개로 절대 잠들지 않으니 이를 주의하라."

이 모든 일의 시작은 헤라였으며, 그래서 헤라클레스는 여신의 사과나무를 매우 훔치고 싶었

다. 왕국을 헤매며 황금 사과나무가 있는 섬을 찾던 그는 마침내 서쪽 바다의 끝, 헤스페리데스의 섬에 도착했다. 정원 입구에서 그는 세 명의 아름다운 여인을 만났다.

"어떤 이유로 우리의 정원에 왔는가, 용감한 헤라클레스?" 그들이 노래했다.

"내 이름을 안다면 내가 왜 왔는지도 알 테지." 헤라클레스가 말했다. "이 정원에서 자라는 금지된 열매를 가지러 왔다."

"황금 사과는 인간을 위한 것이 아니다." 자매가 말했다. 그들의 목소리는 마치 아름다운 노래처럼 울렸고, 그 멜로디는 헤라클레스를 어지럽게 했다.

"나는 인간이 아니다." 헤라클레스가 말했다. "나는 제우스의 아들이다."

세 자매는 계속해 노래를 부르며 헤라클레스를 둘러쌌다. 감각은 흐려졌고 노랫소리는 그를 향기로운 고대 정원으로 유혹해 기억도 없이 깊은 잠에 빠져들게 했다.

얼마나 오래 잠들었는지 알 수 없지만, 낮이 밤이 되고 분홍빛 일출이 다시 수평선 위로 오를 때 헤라클레스는 잠에서 깨어났다. 세 자매는 헤라클레스가 깨어났다는 것을 알아차리지 못하고 근처에서 잠들어 있었다. 천천히 일어나 곤봉을 챙긴 헤라클레스는 자매를 깨우지 않기 위해 조심스럽게 움직였다.

헤스페리데스 자매를 지나친 헤라클레스는 정원의 푸르른 오솔길을 지나 언덕으로 향했다. 언덕 위에는 생명력이라고는 찾아볼 수 없이 바위와 뼈만이 남아있었다. 언덕 꼭대기에는 고대의 사과나무가 황금 빛을 내며 서있고, 머리 백 개 달린 거대한 하이드라 라돈이 언덕을 주변을 휘감고 있었다.

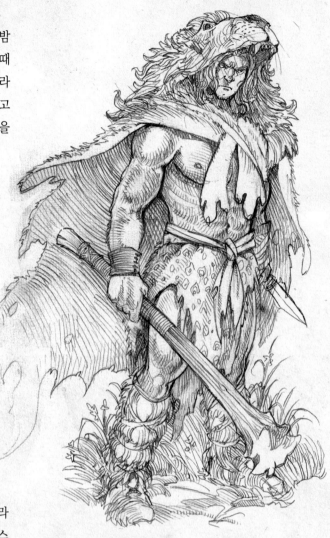

헤라클레스는 대담하게 드래곤을 공격했으며, 빠르게 도약해 드래곤에게 치명타를 입히기 위해 곤봉을 휘둘렀지만 두꺼운 라돈의 가죽은 헤라클레스의 강력한 공격을 튕겨냈다. 빠른 속도로 드래곤을 따돌리고 사과를 훔치려 했지만 라돈이 훨씬 빨랐으며, 백 개의 머리는 헤라클레스의 모든 움직임을 파악했다. 헤라클레스에게 남은 유일한 방법은 라돈의 뱀 머리를 하나씩 죽이는 것이었다. 그는 수많은 머리의 공격을 피하며 곤봉을 휘둘러 머리를 하나씩 공격했다. 마지막 머리까지 죽자 결국 라돈이 쓰러졌다. 승리한 헤라클레스는 황금 나무에 다가가 황금 사과를 땄다.

세 자매는 헤라클레스가 싸우는 소리에 잠에서 깨어났지만 도착했을 때는 이미 너무 늦었다. 헤라클레스는 헤스페리데스의 정원을 떠나 황금사과를 가지고 에우리스테우스 왕에게 돌아갔다. 세 자매는 신들에게 울부짖었다. "헤라의 사과를 도둑맞았다!"

헤라클레스가 에우리스테우스의 궁전에 도착했을 때, 아테나 여신이 그를 기다리고 있었다.

"용감한 헤라클레스." 아테나가 말했다. "너의 모험은 용맹했지만, 인간은 헤라의 황금 사과를 먹을 수 없다." 아테나는 사과를 가지고 헤스페리데스의 섬으로 돌아갔다. 에우리스테우스 왕은 웃으며 헤라클레스에게 말했다. "아직도 과업 하나가 남았구나."

그림 설명
라돈

1단계: 연구 및 컨셉 디자인

헤라클레스의 모험은 가장 오래되고 가장
사랑 받는 전설 중 하나다. 시간이 흐르자 헤
라클레스의 과업은 그리스와 로마의 예
술가들이 위대한 영웅에 대한 이야
기와 노래, 연극을 만들 정도로 유명
해졌다. 지금 시대에는 영화도 있다.

라돈을 묘사한 부분을 읽으면 우리
는 바로 라돈이 하이드라라는 것을 알 수 있다. 나
는 드라코피디아에서 하이드라에 대한 내용을 보
고(114~115페이지) 라돈이 레르나 하이드라라
는 것을 알았다(하이드라 레르나에우스 - Hydra
lernaeus). 레르나 하이드라는 주로 나무에 살며,
이는 황금 사과나무를 지킨다는 라돈의 설정과
잘 맞는다. 컨셉 작업을 하면서 나는 메두사 하이
드라(하이드라 메두수스 - Hydra Medusus)의 특
징도 첨가했다.

메두사 하이드라
하이드라 메두수스(Hydra medusus), 3m
늪지나 모래를 파고 들어가 사는 것으로 알려진 메두사는 먹이를 가운데 입으로
끌고 오기 위해 여러 개의 머리를 사용해 기습적으로 먹이를 낚아챈다.

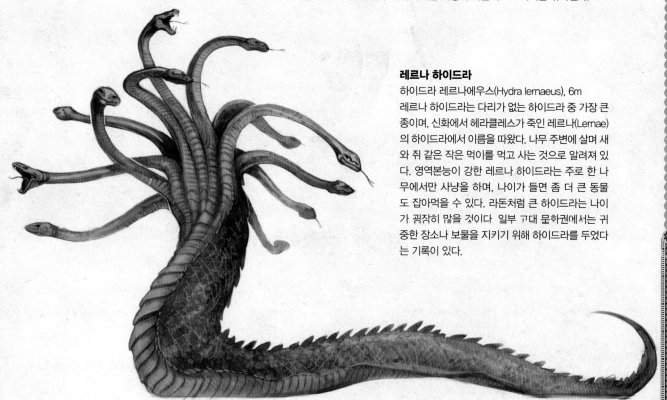

레르나 하이드라
하이드라 레르나에우스(Hydra lernaeus), 6m
레르나 하이드라는 다리가 없는 하이드라 중 가장 큰
종이며, 신화에서 헤라클레스가 죽인 레르나(Lernae)
의 하이드라에서 이름을 따왔다. 나무 주변에 살며 새
와 쥐 같은 작은 먹이를 먹고 사는 것으로 알려져 있
다. 영역본능이 강한 레르나 하이드라는 주로 한 나
무에서만 사냥을 하며, 나이가 들면 좀 더 큰 동물
도 잡아먹을 수 있다. 라돈처럼 큰 하이드라는 나이
가 꽤작히 많을 것이다 일부 고대 문화권에서는 귀
중한 장소나 보물을 지키기 위해 하이드라를 두었다
는 기록이 있다.

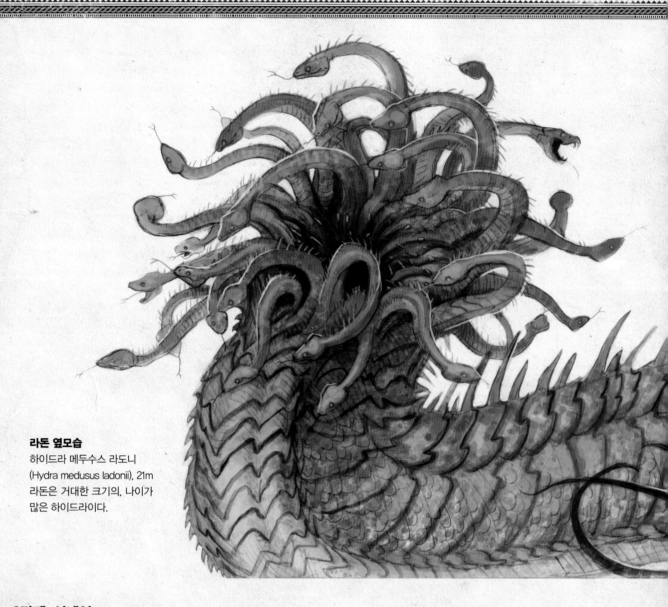

라돈 옆모습

하이드라 메두수스 라도니
(Hydra medusus ladonii), 21m
라돈은 거대한 크기의, 나이가
많은 하이드라이다.

2단계: 섬네일

아이디어 다듬기

컨셉 스케치와 글을 가이드로 스케치북에 빠르게 컨셉 디자인을 그렸다. 첫
디자인은 라돈의 크기를 보여주지만 싸움 장면을 표현하기 모자란 것 같았
다. 두 번째 버전에서는 라돈의 백 개의 머리를 소용돌이처럼 만들어 구도
에 역동성을 더했다.

레르나 하이드라, 3세기 추정
고대 그리스 항아리에 묘사된 전형적인
하이드라.

3단계: 드로잉

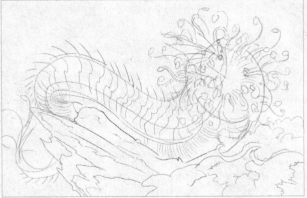

드로잉 발전시키기
기본적인 형태와 섬네일을 가이드 삼아 단순한 형태로 빠르게 전체 크기의 그림을
시작한다. 이렇게 하면 작업을 하면서 쉽게 수정을 할 수 있다.

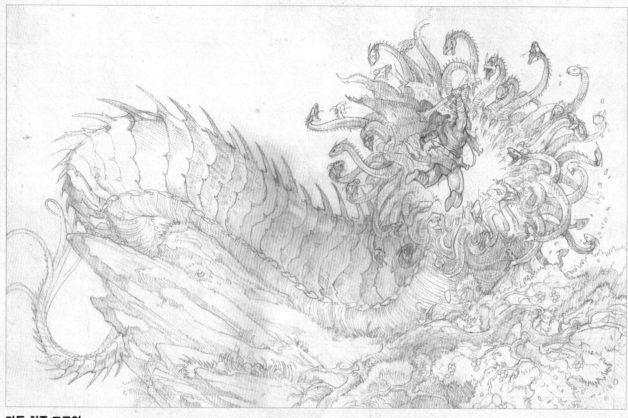

라돈 최종 드로잉
섬네일 스케치와 참고 자료를 기반으로, 모든 필요한 디테일과 질감을 묘사한 최종 드로잉을 완성했다.

종이 위에 연필
33cm X 56cm

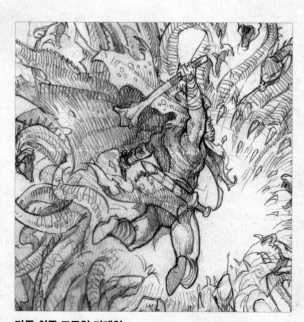

라돈 최종 드로잉 디테일

4단계: 채색(페인팅)

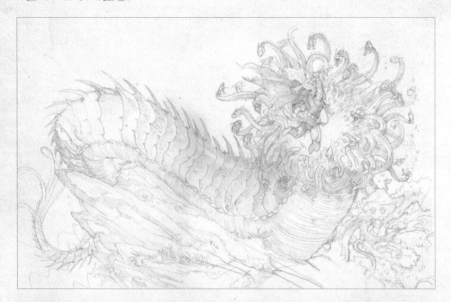

밑칠

최종 그림을 페인팅 소프트웨어로 옮겨오고 새로운 곱하기 레이어를 생성한다. 따뜻한 단색 톤의 팔레트와 넓은 브러시로 명암과 전체적인 분위기를 잡는다.

팔레트

라돈 색 팔레트

나는 따뜻한 회색과 오렌지 색을 활용해 반짝이는 황금 사과 나무의 조명 효과를 표현했다.

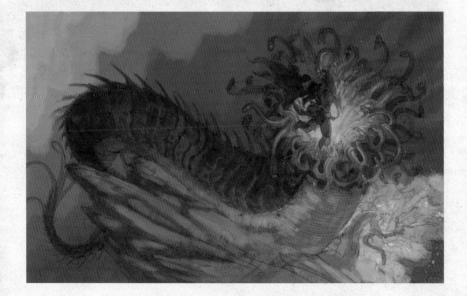

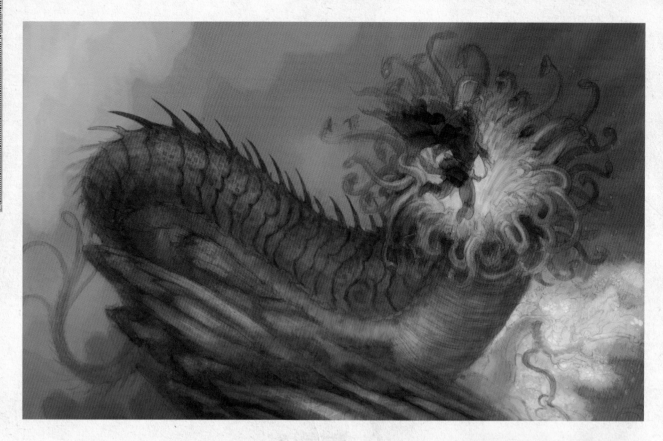

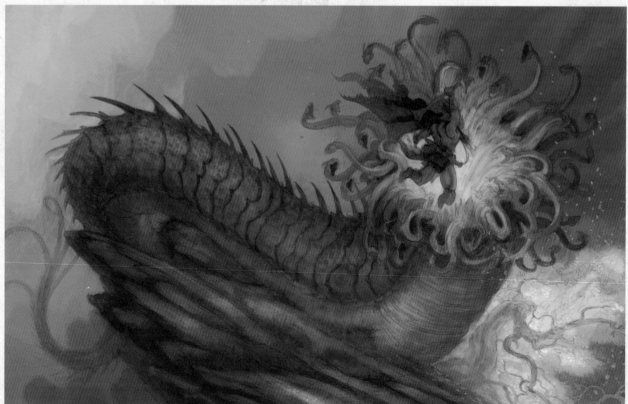

배경

표준 모드의 레이어를 새로 만들고 배경에 색과 디테일을 더했다.

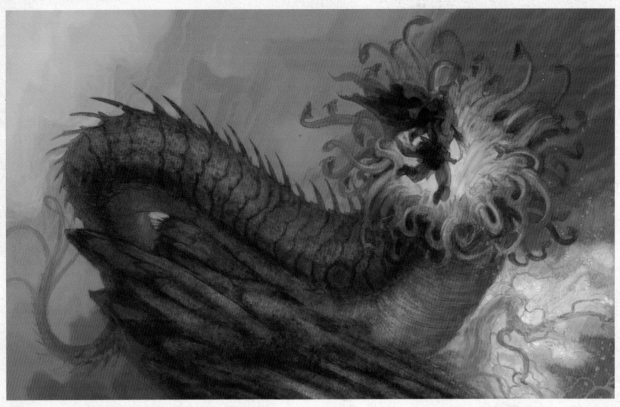

전경

표준 모드의 새로운 레이어를 추가하고 디테일 브러시로 불투명하고 채도가 높은 색을
이용해 세밀한 디테일 작업을 추가적으로 한다.

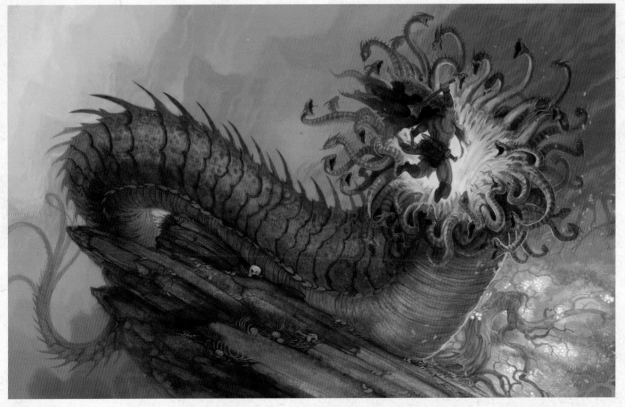

최종 디테일

포컬 포인트에 시선이 집중되도록 가장 강하게 대비를 준다.

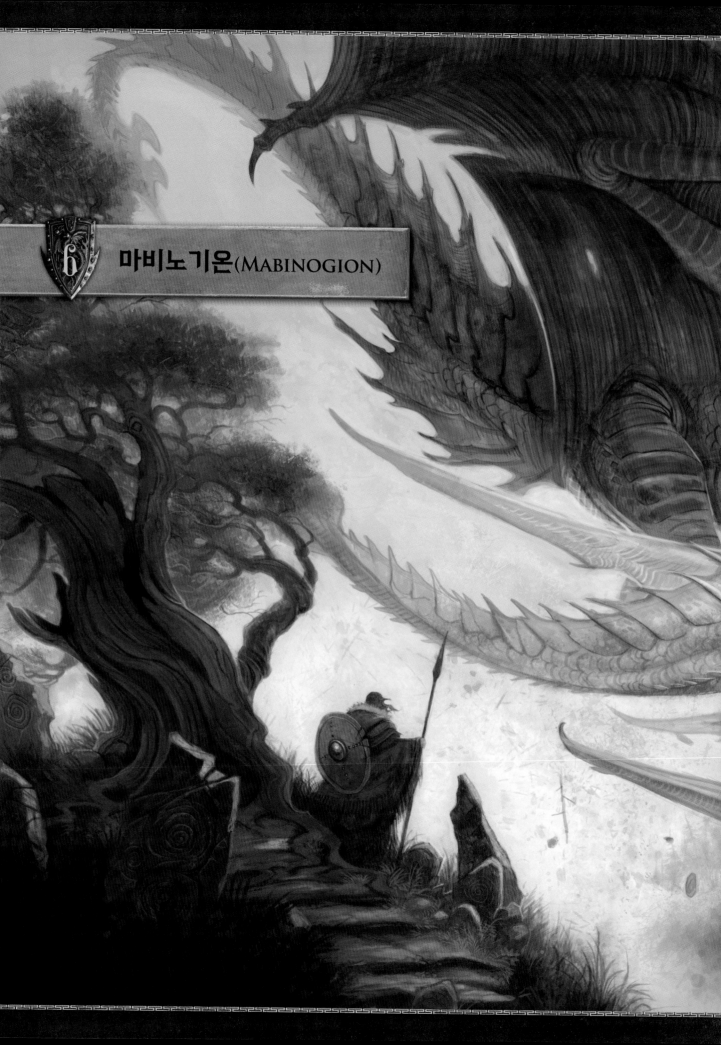

6 마비노기온(MABINOGION)

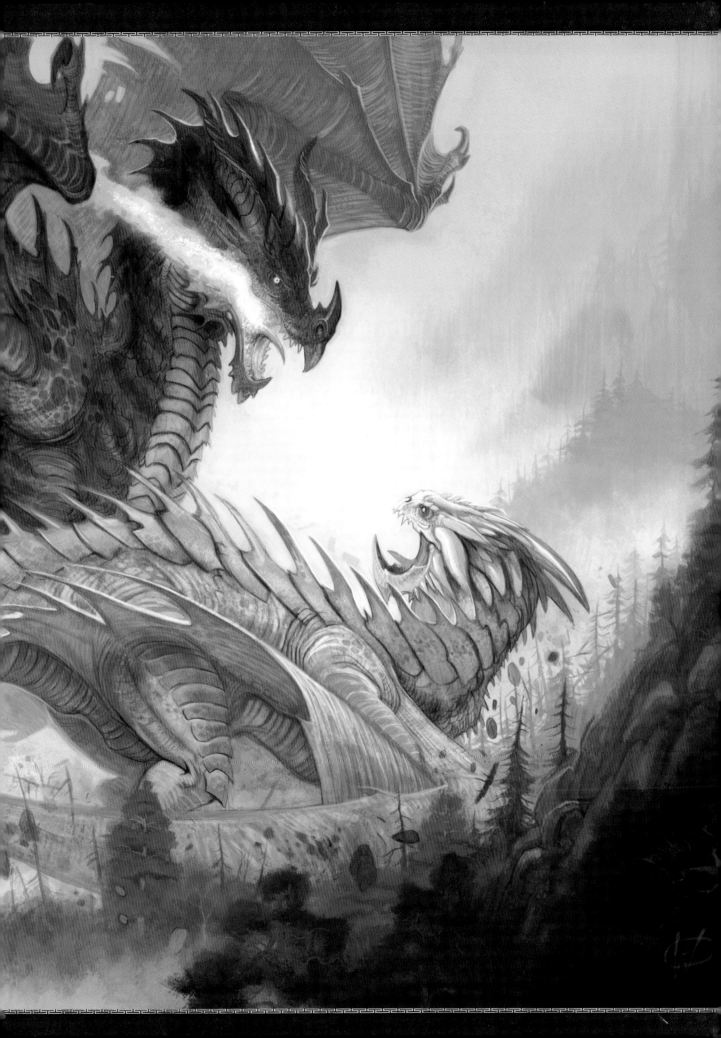

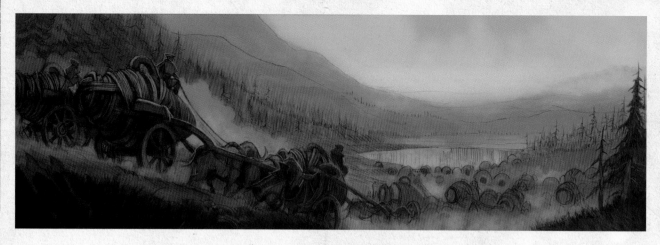

The Legend of Mabinogion

웨일스 신화

현명하고 자애로운 루드 왕(King Lludd, 루드, 러드 왕)의 다스림 아래 번영의 시기를 누리던 웨일스에 끔찍한 재앙이 일어났다. 땅이 흔들리고 바위가 무너져 집들이 부서졌다. 대기는 끓어올라 작물과 가축이 말라 죽었고 심지어는 왕성의 벽도 무너져 내렸다. 웨일스의 백성들은 왕에게 살려달라 빌었다.

루드 왕은 그들의 울부짖음을 듣고 진원을 찾아 산으로 떠났다. 그리고 스노우도니아(Snowdonia) 계곡의 초입에서 아주 거대한 화이트 드래곤과 레드 드래곤이 싸우고 있는 것을 보았다. 웨일스의 상징이자 자부심인 강력한 레드 드래곤이 바다 너머 차가운 땅에서 온 북부의 화이트 드래곤에게 고전하고 있었다. 두 드래곤은 크게 울부짖으며 불을 뿜고, 대지를 찢어발겼다. 밤이 되자 두 괴물은 지쳤는지 계곡 아래로 내려가 내일 아침의 전투를 위해 잠이 들었다.

왕은 두 드래곤의 싸움에 경악했다. 작물을 기른 들판은 드래곤의 불에 타고 발톱에 찢겼다. 검은 연기가 온 땅을 뒤덮었다.

아이들은 울고 부모들은 굶주렸으며, 마을 외벽도 지진으로 무너져 내렸다. "위대한 루드 왕이시여."

사람들이 빌었다. "드래곤으로부터 우리를 구해주소서!"

루드 왕은 용감하고 고결한 영주였다. 직접 방패와 창을 차고 말에 올라, 최고의 정예병을

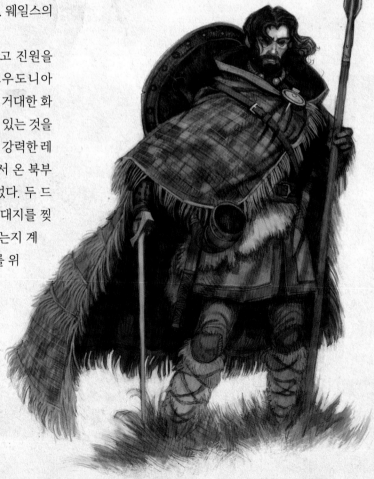

모아 드래곤을 막고자 했다.
하지만 드래곤 근처의 모든 땅
은 찢기고 파괴되었으며, 드래곤들의
싸움으로 인한 불과 연기로 지진이 일
어나 어떤 전사도 서있지 못했고, 유황 연
기가 자욱해 숨도 쉴 수 없었다. 많은 전사들이
드래곤의 발톱에 나가떨어지고 가스에 질식했
다. 밤이 되어 두 드래곤이 지쳐 잠이 들어서야
루드 왕과 기사들은 탈출할 수 있었다.

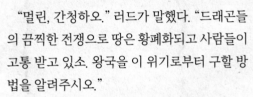

　어떠한 방법으로도 드래곤을 막을 수 없자 루
드 왕은 아주 오래 살아온, 현명한 마법사 멀린
(Merlin)에게 조언을 구하고자 했다. 마법사를
찾기 위해 브리튼의 모든 왕국을 여행했지만 스
스로 몸을 숨긴 마법사를 찾기란 쉽지 않았다.
그러다 마침내 왕은 깊은 동굴에서 위대한 마
법사를 만났다.

"멀린, 간청하오." 러드가 말했다. "드래곤들
의 끔찍한 전쟁으로 땅은 황폐화되고 사람들이
고통 받고 있소. 왕국을 이 위기로부터 구할 방
법을 알려주시오."

　멀린은 긴 회색 수염을 쓰다듬었고, 그의 눈
은 그의 어두운 후드 아래에서 장난기로 반짝
이는 것 같았다.

"말씀드리지요. 위대한 왕이여." 멀린이 낮은
목소리로 말했다. "우선, 계곡 중간에 깊은
구덩이를 파고 벌꿀주를 채우십시오. 그
러면 다음에 드래곤들이 싸우다가 술
을 마시고 취하여 몸을 일으킬 수
없을 것입니다. 드래곤들이 잠
들었을 때 땅 속 깊이 파묻어
더 이상 그들의 분노가 이
땅을 파괴하지 못하게 하
십시오."

루드 왕은 늙은 현자에게 감사하고 자신의 백성들에게 돌아갔다. 그리고 마법사의 조언대로 기사들과 군인들을 모아 계곡에 구덩이를 팠다. 수천 개의 수레로 왕국의 모든 벌꿀주를 날라 구덩이를 채워 거의 호수처럼 보일 지경이었다. 다음 날, 드래곤들은 다시 싸움을 시작하기 전, 벌꿀주로 가득 찬 구덩이를 보고 다가왔다. 왕과 백성들은 드래곤들이 웅덩이 가운데로 기어가 술을 마시는 것을 지켜보았고, 머잖아 드래곤들은 구덩이 가장 깊은 곳에서 잠이 들었다.

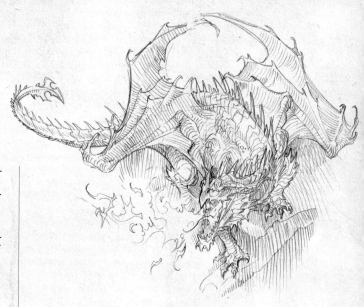

 모든 사람이 힘을 모아 드래곤들을 파묻었다. 아침 무렵 드디어 구덩이가 메워졌고, 더 이상 웨일스가 파괴되는 일도 없었다. 왕은 그의 문장에 레드 드래곤을 새겨 위대한 전투를 기념했다. 오늘날 이 레드 드래곤 문양은 웨일스의 국기에도 새겨져 있다. 시간이 흘러, 가끔 드래곤이 묻힌 땅 속에서 연기가 피어 오르기도 하지만, 사람들은 더 이상 드래곤에 시달리지 않았다.

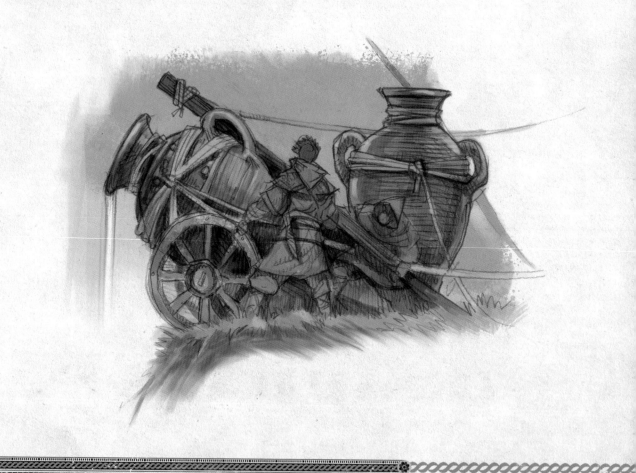

그림 설명
마비노기온

I단계: 연구 및 컨셉 디자인

웨일스에서 그레이트 레드 드래곤은 자부심의 상징이다. 국기에 새겨진 이 레드 드래곤이 거의 모든 건물에 걸려 바람에 펄럭인다. 어떤 전설에서는 이 드래곤 배너가 아서왕 시기까지 거슬러 올라간다고도 한다. 웨일스는 드래곤의 나라!

루드 왕과 드래곤의 이야기는 마비노기온으로 알려진 12세기 중세 웨일스어 기록에 나오는데, 이는 원래 구전으로 전해지던 마비노기 설화에서 파생된 것이다. 이 이야기의 드래곤들은 "드라코피디아: 그레이트 드래곤"의 그레이트 웰시 드래곤(드라코렉서스 이드리아곡수스 - Dracorexus Idraigoxus, 60~75페이지)과 화이트 드래곤(드라코렉서스 레이캬비쿠스 - Dracorexus Reykjavikus, 28~43페이지)에 자세히 묘사되어 있다. 그레이트 아이슬란딕 화이트 드래곤은 아이슬란드 태생 종이고, 레드 드래곤은 웨일스와 영국 북부 제도에 서식한다. 두 마리 모두 영역본능이 매우 강한

편이라 이들의 영역 문제가 어떻게 끔찍한 전투로 이어지는지에 대한 기록들이 남아 있다. 또, 이러한 싸움들은 마비노기온 신화가 구전으로 전해지던 시기, 북에서 내려와 웨일스를 종종 공격했던 바이킹의 위협을 은유적으로 나타낸 것이기도 하다.

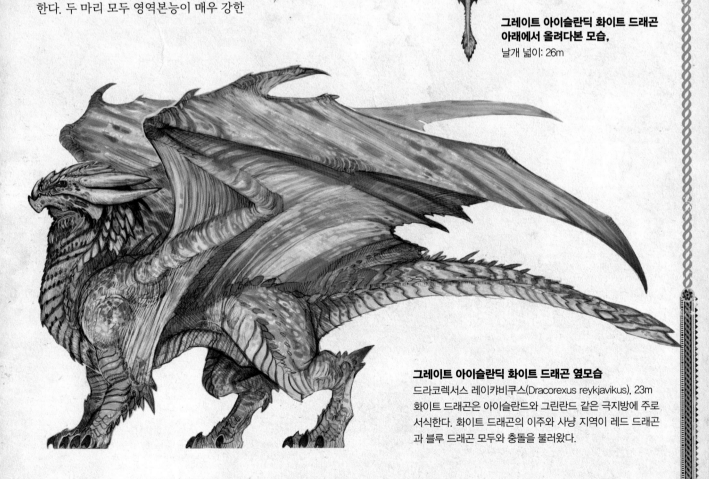

그레이트 아이슬란딕 화이트 드래곤 아래에서 올려다본 모습,
날개 넓이: 26m

그레이트 아이슬란딕 화이트 드래곤 옆모습
드라코렉서스 레이캬비쿠스(Dracorexus reykjavikus), 23m
화이트 드래곤은 아이슬란드와 그린란드 같은 극지방에 주로 서식한다. 화이트 드래곤의 이주와 사냥 지역이 레드 드래곤과 블루 드래곤 모두와 충돌을 불러왔다.

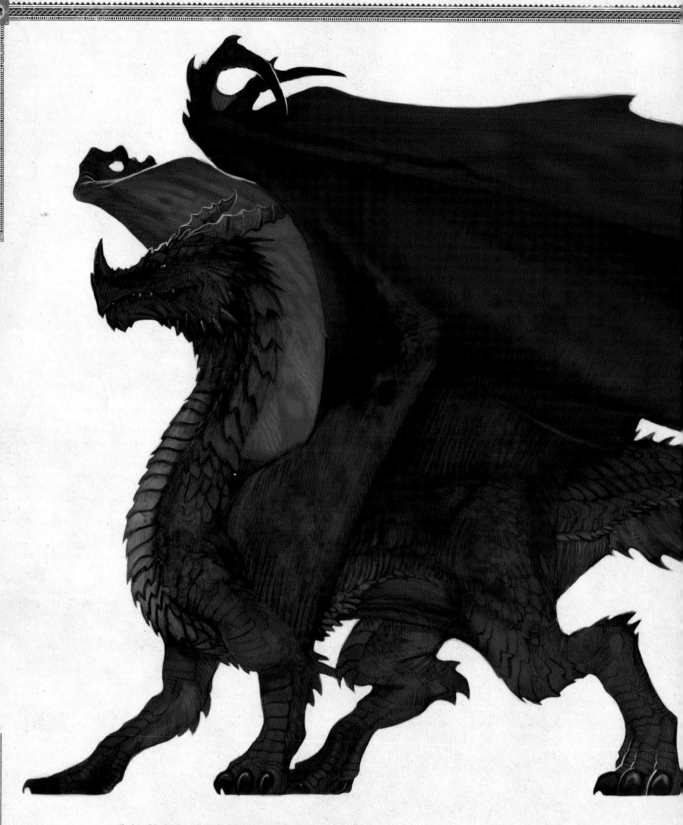

그레이트 웰시 레드 드래곤 옆모습
드라코렉서스 이드라이곡수스(Dracorexus ldraigoxus) 23m
북부 영국 제도에서 주로 발견되는 레드 드래곤(웰시 드래곤)은 웨일스를
상징하는 동물로, 마비노기온 이야기로 유명해졌다.

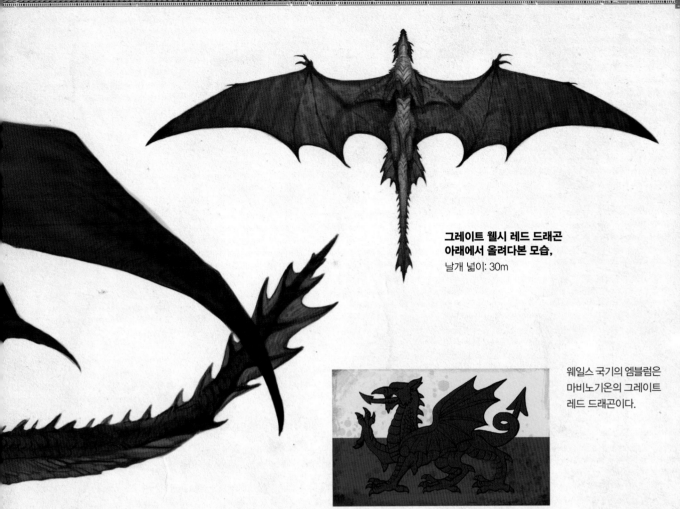

**그레이트 웰시 레드 드래곤
아래에서 올려다본 모습,**
날개 넓이: 30m

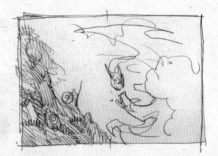

웨일스 국기의 엠블럼은
마비노기온의 그레이트
레드 드래곤이다.

2단계: 섬네일

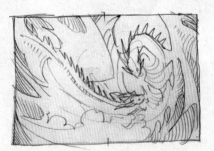

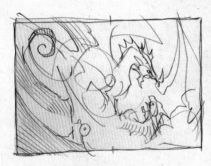

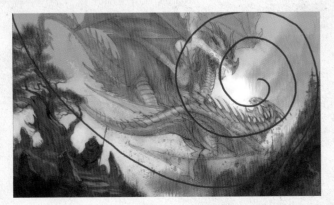

아이디어 다듬기

섬네일을 만드는 동안, 나는 켈트식 매듭장식 이미지(95페이지 참고)를 보고, 영원한 싸움에 갇힌 두 드래곤을 상상했었다. 그리고 역동성을 위해 황금나선을 사용했다.

나선 구조

이 그림은 황금 나선형이라고 알려진 구성 디자인을 나타낸다. 나선은 앵무조개 껍질, 솔방울, 그리고 우주에서도 찾을 수 있다. 고대 그리스부터 많은 예술가들이 이를 그림과 건축에 사용해왔다.

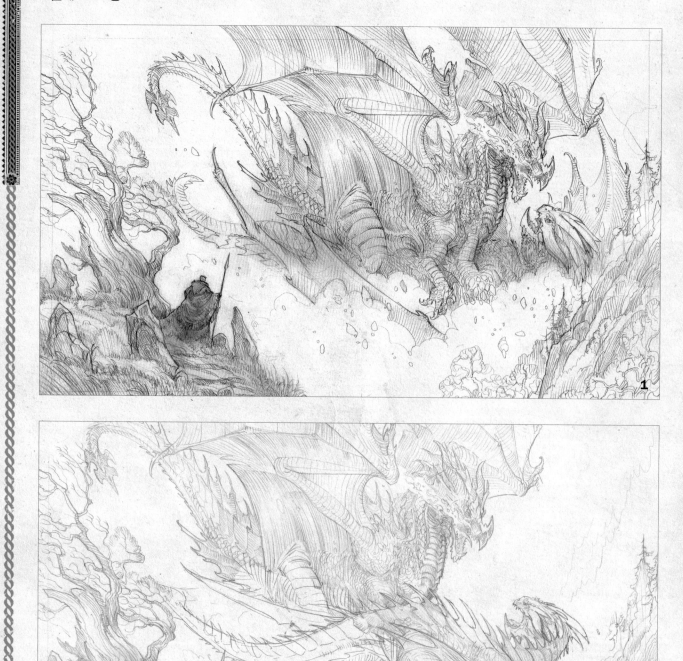

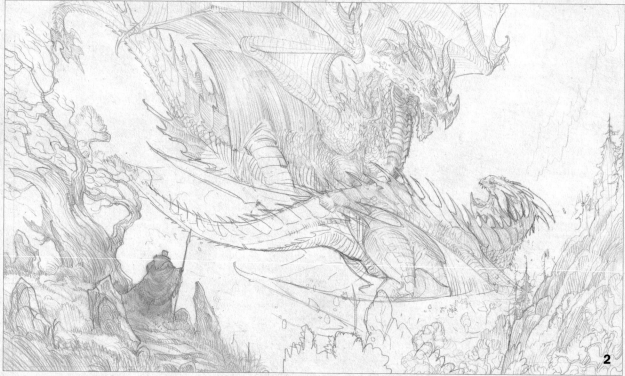

드로잉 발전시키기

섬네일을 완성하고 최종 이미지를 만든 후(이미지1), 난 서로 엮인 켈트식 매듭장식 디자인이 원하는 만큼 표현되지 않았다고 판단했다. 그래서 두 번째 이미지를 만들어(이미지2) 드래곤들의 싸움을 더 잘 표현하고자 했다.

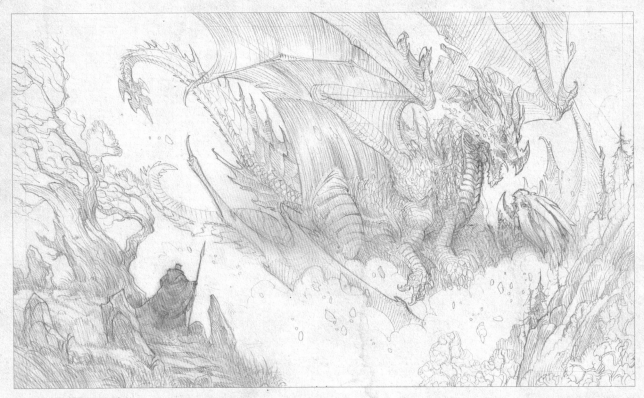

마비노기온 최종 드로잉
최종 드로잉의 디자인을 정한 후, 필요한 컨셉 디테일들을 모두 포함한 연필 드로잉을 만들었다.

종이 위에 연필
33cm X 56cm

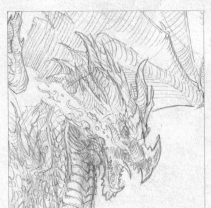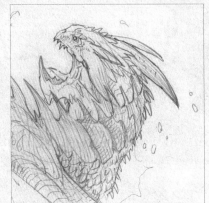

마비노기온 최종 드로잉의 디테일

4단계: 채색(페인팅)

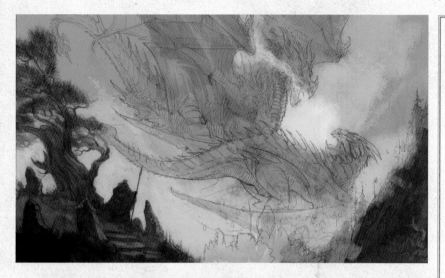

팔레트

마비노기온 색 팔레트
어둡고 자욱한 분위기를 연출하기 위해
주로 회색의 팔레트를 사용해 웰시 드래
곤의 빨간색이 튀어나와 보이게 했다.

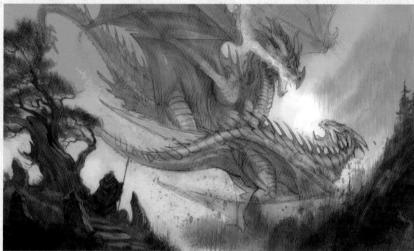

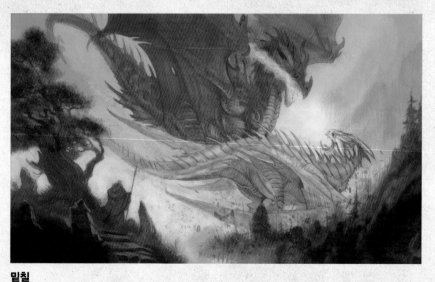

밑칠
그림 파일을 열고 곱하기 레이어를 새로 만든다. 텍스쳐 브러시를 사용해 명암과 빛의 넓은 형태를
잡아둔다. 낮은 대조, 밝기 값과 톤 컬러를 이용해 배경을 다듬는다.

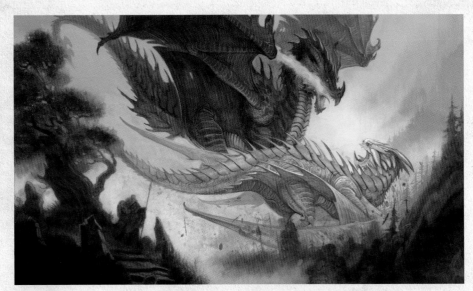

중경(中景, Middle ground)

더 채도가 높은 색과 작고 더 불투명한 브러시로 가운데에 있는 드래곤들을 작업한다. 이 드래곤들은 이 그림의 포컬 포인트로 가장 강렬한 색, 대조, 디테일로 표현해야 한다. 스플래터 효과로 드래곤들의 싸움에 질감과 역동성을 더해준다.

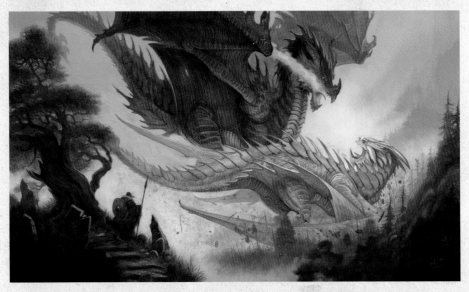

전경

나는 표준 모드의 레이어를 새로 만들어 전경의 풀과 바위, 인물과 낙엽을 다듬었다. 이런 디테일은 낮은 대조와, 배경과 반대인 짙은 톤으로 표현했다. 이는 구노를 안정시키고 보는 이가 그림에 빠져들 수 있도록 프레임 역할을 한다. 인물로 전체 그림의 스케일을 확실히 보여준다.

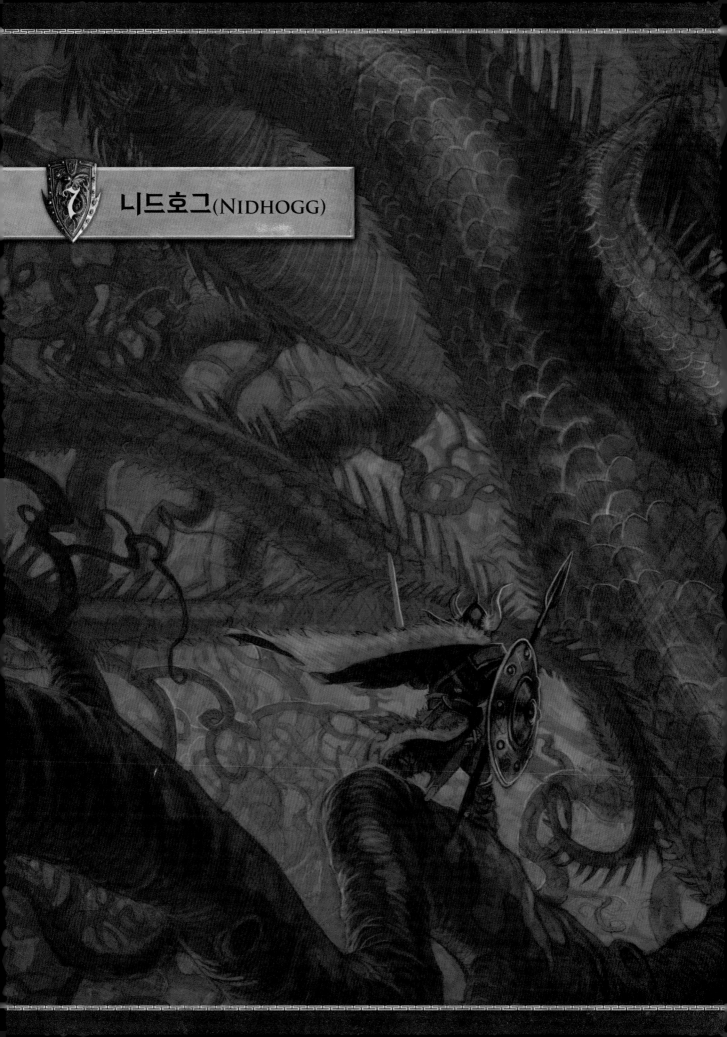

니드호그(NIDHOGG)

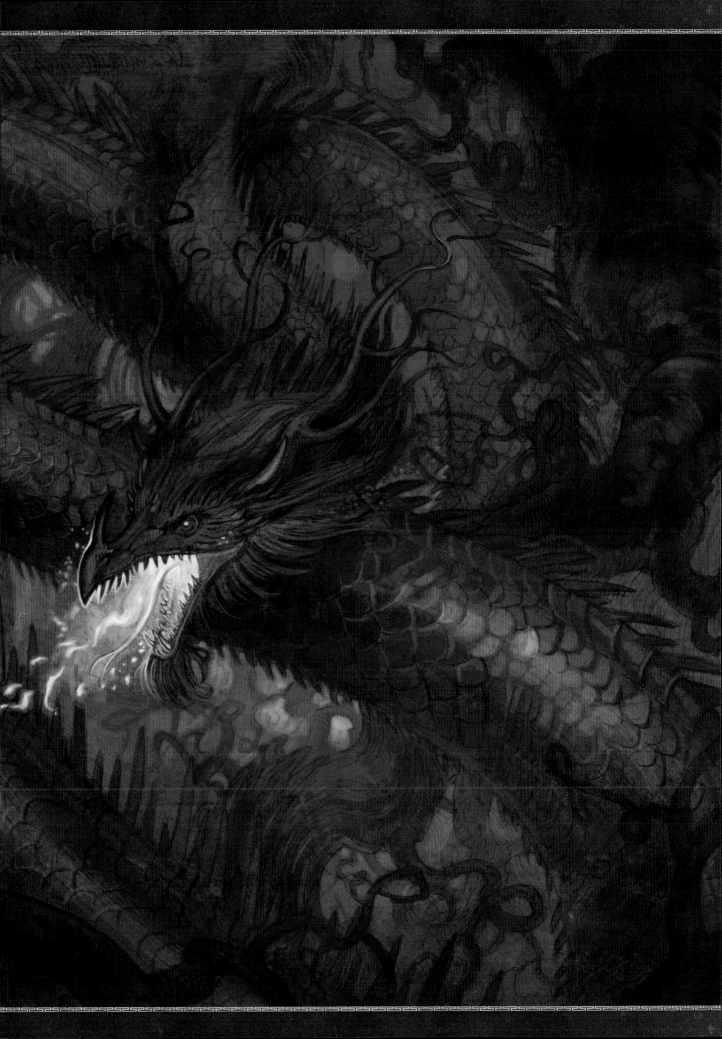

The Legend of Nidhogg

노르딕 신화

오 랜 옛날, 스칸디나비아에 군나르
(Gunnar)라고 하는 어부가 살았다.
군나르는 그물을 쳐 열심히 일하고 신들에게 제
물을 바치며, 아이들의 자랑스러운 아
버지이자 아내 아스트리드(Astrid)의
사랑스러운 남편이었다. 군나르와 아
스트리드는 신들의 축복 아래 행복하
게 살고 있었다.

그러던 어느 날 아스트리드가 병에 걸렸
다. 마을의 의사와 사제가 찾아와 약을
주고 기도를 해주었지만 몸은 점점 더
안 좋아졌다.

"여보, 내 사랑." 군나르가 침대 옆에서
울며 말했다. "제발 날 떠나지 말아요. 당신 없
이 난 살 수 없소."

"울지 말아요." 아스트리드가 낮은 목소리로
말했다. "아이들을 위해 강해지세요. 그리고 언
젠가 신들과 함께 영생을 누릴 발할라에서 다
시 만나요."

군나르는 그녀의 말에 마음이 가라앉았고, 아
스트리드는 조용히, 그리고 천천히 눈을 감고 다
시는 깨어나지 않았다.

마을의 모든 사람들이 피오르드의 제방에서
치러진 아스트리드의 장례식에 모여 보석, 벌꿀

주 항아리 등과 함께 그녀를 묻어주었다. 일곱
날이 지나, 사람들은 아스트리드의 생애와 그녀
가 발할라에 도착한 것을 축하하는 성대한 만찬

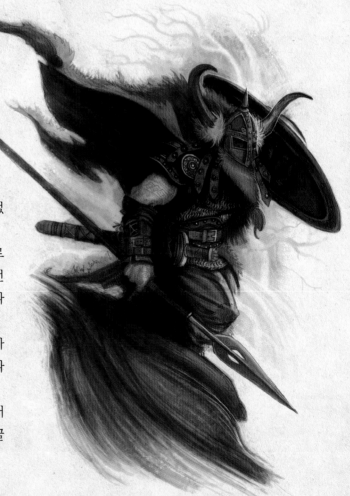

을 열었다. 의식용 벌꿀주가 도는 동안, 사람들은 노래를 부르고 이야기를 했다.

그러던 중 갑자기 연회장의 정문이 열리더니 마을의 늙은 사제가 급히 들어왔다. "기다려!" 그가 군나르에게 소리쳤다. "나쁜 소식이네. 난 아스트리드의 영혼을 발할라로 인도하기 위해 지난 칠 일 동안 기도를 했네. 그런데 아스트리드의 영혼이 지하세계로, 헬로 끌려갔어!"

사제의 말에 대연회장은 침묵에 휩싸였다. 헬은 고통의 왕국으로, 사악한 영혼들이 끌려가 벌을 받는 곳이다. 어떻게 명예롭고 충성스러운 어머니이자 아내이며, 모든 마을 사람들의 친구인 아스트리드가 헬에 갔다는 말인가?

"신들에게 제물을 바치겠네." 사제가 말했다. "그리고 아스트리드의 영혼을 구원해 발할라로 인도해 달라고 기도하겠네."

군나르는 마을 사람들 앞에 서서 말했다. "제가 직접 아스가르드로 가겠습니다. 그리고 내 사랑하는 아내가 마땅히 가야 할 곳으로 데리고 가겠습니다. 하지만 길을 모르는군요."

늙은 사제가 천국으로 가지를 뻗고 헬로 뿌리를 내린 위대한 물푸레나무 이그드라실(Yggdrasil)로 가야 한다고 알려주었다. 그리고 뿌리를 따라 내려가서 아스트리드의 영혼을 찾고, 지하 세계의 모든 영혼을 사로잡고 있는 드래곤, 니드호그로부터 그녀를 구해와야 한다고 말했다.

군나르는 검과 투구를 착용하고 방패를 들고 바로 이그드라실로 향했다. 여러 날을 여행한 끝에 군나르는 마침내 나무에 도착했다. 위대한 나무의 몸통은 산처럼 컸고, 그 가지는 하늘 높이 솟아 천국으로 사라졌다. 가지 주위를 무리지어 날아다니는 새들은 묵직하게 늘어진 굵은 나뭇가지에 담쟁이덩굴과 겨우살이로 둥지를 틀었다. 나무 주위에서는 사슴과 토끼 무리가 커다란 뿌리 사이를 뛰어다녔다.

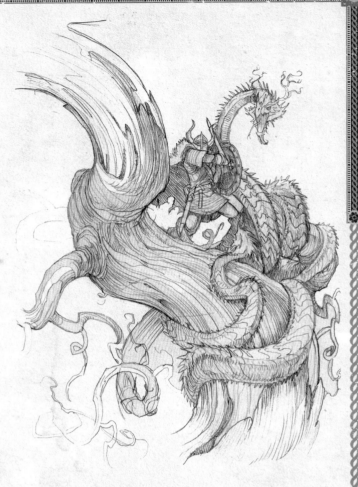

나무에 다가간 군나르는 유황 연기로 그을린 뿌리에서 안이 울퉁불퉁하게 소용돌이 치는 구멍을 보았다. "여기가 헬의 입구겠구나." 공포가 그를 머뭇거리게 했지만, 아스트리드를 향한 사랑이 그를 계속 움직이게 했다. 입구를 지나 군나르는 어둡고 배배 꼬인 나무 뿌리를 따라 아래로 내려갔다. 뱀들이 주변 가지에 몸을 감고 뿌리를 갉아먹고 있었으며 시선 닿는 곳마다 수많은 영혼들이 덩굴에 휘감겨 있었다. 그는 아스트리드를 찾기 위해 얼굴 하나 하나를 모두 살폈지만, 그녀를 찾을 수 없었다. 검을 휘둘러 덩굴처럼 팔다리를 휘감는 나무 뿌리를 자르며 나아갔고, 뿌리에 서식하는 뱀들이 날카로운 이빨로 물면 방패로 쳐내고 창으로 찔러 막았다. 군나르는 이그드라실의 뿌리 아래로 점점 더 깊이 들어가 마침내 거대한 침실에 들어갔다. 그곳에는 나선 모양의 가지 위에 똬리를 틀고 있는, 눈이 용광로

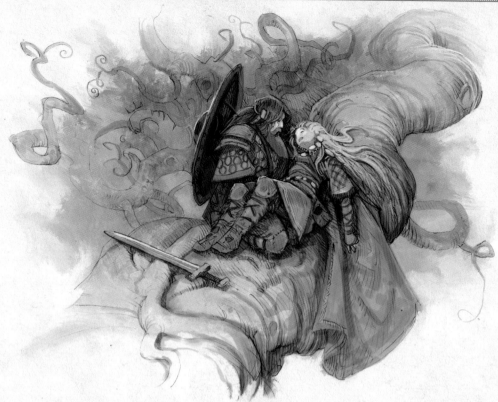

처럼 빛나는 거대한 뱀이 있었고, 마침 내 덩굴에 얽매어 있는 아스트리드도 발견했다.

그는 아내에게 달려가 그녀를 둘러싼 가지들을 쳐냈다. 그것을 본 거대한 드래곤 니드호그가 공격했고 군나르는 드래곤의 턱을 피해 아스트리드를 풀어냈다. 분노에 찬 니드호그는 다시 공격했지만, 군나르는 아스트리드와 함께 (니드호그의)어깨 너머로 탈출할 수 있었다. 니드호그의 작은 뱀들이 그들을 쫓아와 입구의 빛을 발견할 때까지 군나르는 검으로 뱀을 뿌리치며 나갔다.

드디어 햇빛 아래로 나왔을 때 군나르는 이그드라실 가지 아래의 맑은 공기를 들이마시고, 아스트리드를 안고 잔디에 누웠다. 다시 아내의 얼굴을 보고 만질 수 있다는 사실이 행복했다.

"내 사랑 아스트리드, 다시 집에 왔군요. 이제 다시는 떠나 보내지 않겠소."

"여보." 아스트리드가 속삭였다. "이곳은 더 이상 나의 집이 아니에요. 나는 당신과 함께 있을 수 없어요." 그녀의 눈은 천국 너머로 뻗어 있는 이그드라실의 가지를 향했다.

그녀의 시선을 따라가던 군나르도 그녀의 말이 옳다는 것을 알고 있었다. "나는 당신을 따라갈 수 없군요, 내 사랑." 그가 슬프게 말했다.

"알아요, 나 혼자 가야만 해요." 아스트리드가 말했다. "당신은 여기에 남아 아이들을 기르고 마을을 지켜야 해요. 시간이 지나 좋은 생을 보낸 후, 날 찾아 발할라에서 함께 영원히 살 수 있어요."

아스트리드는 군나르에게 키스를 하고 위대한 나무 줄기를 따라 위로 오르기 시작했다. 그리고 하늘의 구름 속으로 사라지기 전, 마지막으로 그에게 손을 흔들었다.

군나르는 나무 아래에서 하늘을 바라보며 오랫동안 서있었다. 결국, 피오르드 너머로 해가 지기 시작하자, 아이들과 마을 사람들이 기다리는 고향으로 향했다.

그림 설명
Nidhogg

I단계: 연구 및 컨셉 디자인

아이슬란드와 스칸디나비아를 여행할 때 바이킹에 대한 이야기를 듣는 것은 매우 흥미로웠다. 구 에다(Poetic Edda)에 나오는 신들과 거인, 그리고 괴물들의 이야기는 수 세기 전이나 지금이나 매우 매력적이다. 군나르와 아스트리드 이야기의 드래곤 니드호그는 위대한 나무 이그드라실의 뿌리에 몸을 휘감고 사는 커다란 서펀트이다. 드라코피디아의 드래곤들을 조사하고, 니드호그는 웜 군인 드라코 오우로보리대(Draco Ouroboridae)에 속한다는 결론을 내렸다. 니드호그의 신체적 묘사와 고대 나무의 뿌리 등에 사는 등의 습성은 고대 켈트족 이야기에 묘사된 것과 일치한다. 웜으로 디자인을 시작했지만, 이그드라실의 꼬불꼬불한 뿌리나 가지와 통일감을 주기 위해 가지처럼 자라는 큰 뿔 등 나만의 컨셉을 추가했다.

매듭장식의 기원
어떤 고고학자들은 덩굴과 서펀트의 꼬이고 얽혀 있는 모양이 자신의 꼬리를 먹는 오우로보로스 이미지와 켈트족 매듭장식에 영감을 주었을 것이라고 생각했다. 후자는 영생을 상징하는데 웜 군의 이름인 오우로보리내(ouroboridae)가 여기에서 따온 것이다.

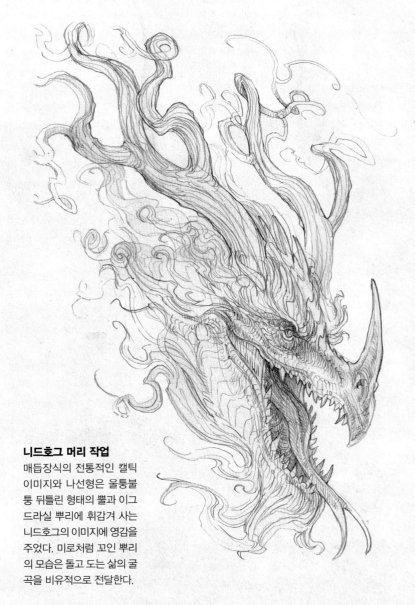

니드호그 머리 작업
매듭장식의 전통적인 캘틱 이미지와 나선형은 울퉁불퉁 뒤틀린 형태의 뿔과 이그드라실 뿌리에 휘감겨 사는 니드호그의 이미지에 영감을 주었다. 미로처럼 꼬인 뿌리의 모습은 돌고 도는 삶의 굴곡을 비유적으로 전달한다.

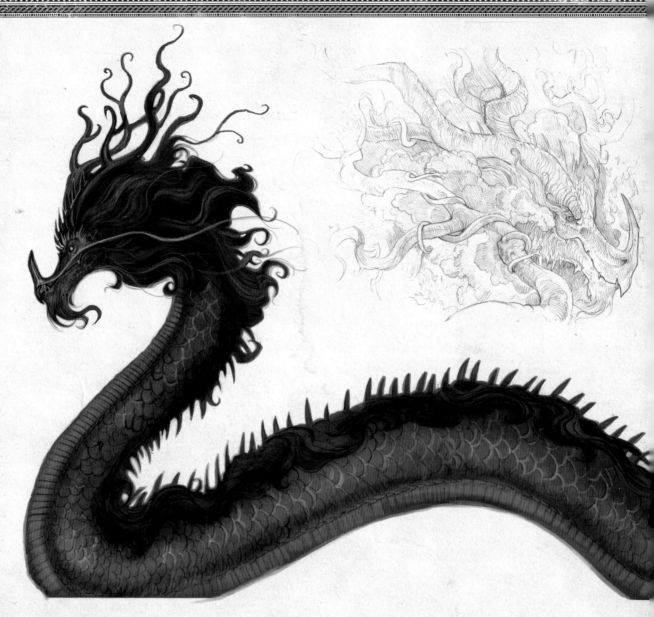

니드호그 옆모습.
오우로보루두스 이그드라실루스
(Ouroborudus Yggdrasilus), 152m
거대한 종인 니드호그는 거대한 나무 뿌리 아래 살며
서식지 주변의 동물을 잡아먹고 사는 등 다른 웜 종들
과 비슷한 특징을 보인다.

2단계: 섬네일

아이디어 다듬기
나는 종이 위에 연필로 덩굴과 드래곤의 모든 구불거림을 구현하고,
바이킹 영웅의 캐릭터를 발전시키는 스케치를 디자인했다.

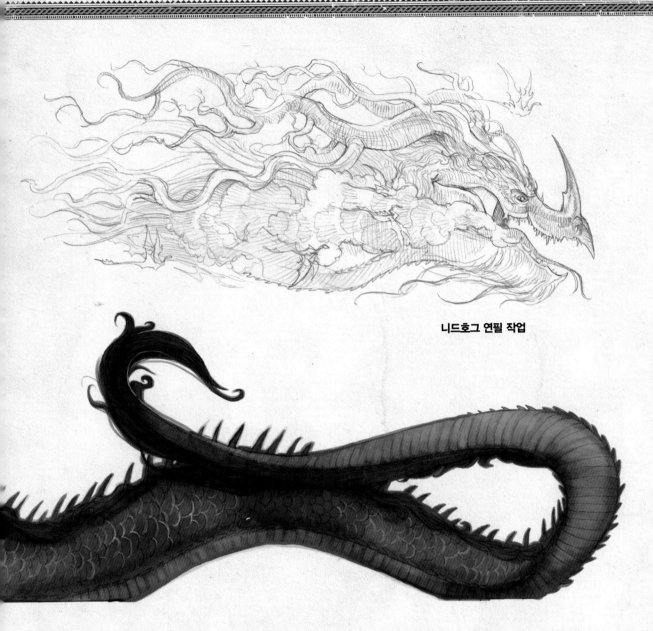

니드호그 연필 작업

3단계: 드로잉

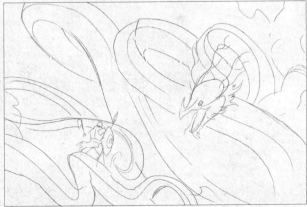

드로잉 발전시키기

단순한 곡선으로 니드호그와 나뭇가지의 형태를 잡는다. 처음에는 아무
디테일도 없이 빠르게 작업하고, 그 다음에 뼈대를 잡는다.

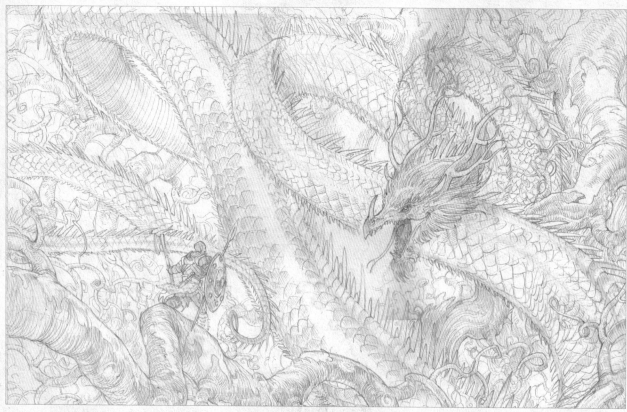

니드호그 최종 드로잉

참고 자료와 컨셉 스케치와 일러스트레이션 등을 활용하여, 영웅적인 이야기에
생동감을 불어넣는 큰 그림을 완성했다.

종이 위에 연필
33cm X 56cm

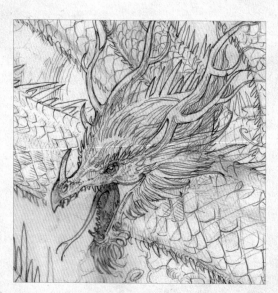

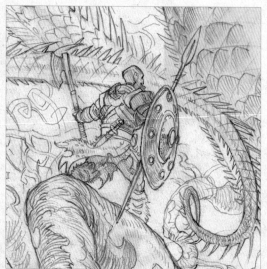

니드호그 최종 드로잉 디테일

4단계: 채색(페인팅)

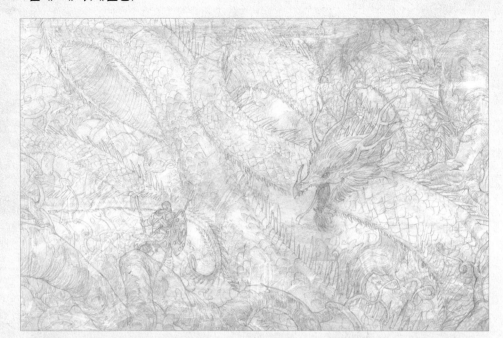

밑칠

드로잉을 페인팅 소프트웨어로 옮겨 흙색 톤의 팔레트로 넓은 모양과 형태를 깔아 어둡고 음침한 분위기의 지하세계 느낌을 준다. 이 그림의 광원은 니드호그 입에서 나오는 맹렬한 빛이며, 다른 부분은 아주 어두워야 한다.

팔레트

니드호그 색 팔레트

흙의 느낌을 주려고 웜톤 팔레트를 골랐다.

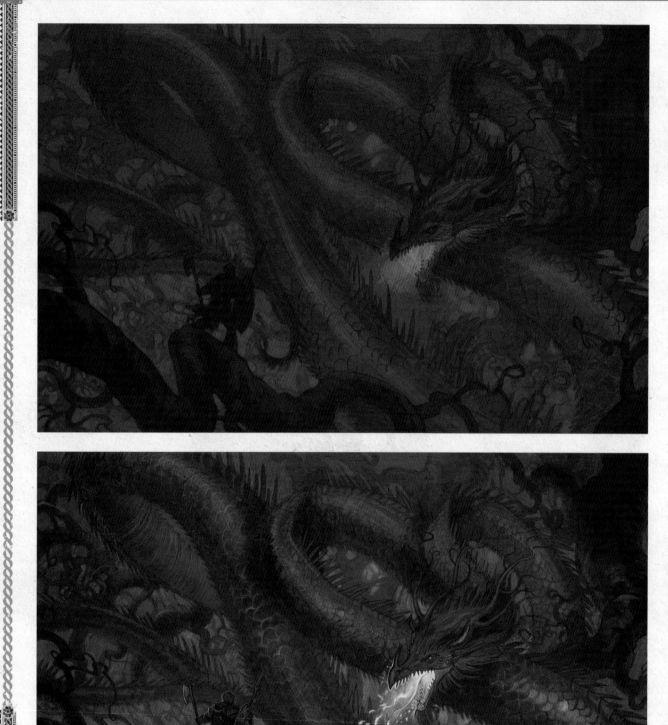

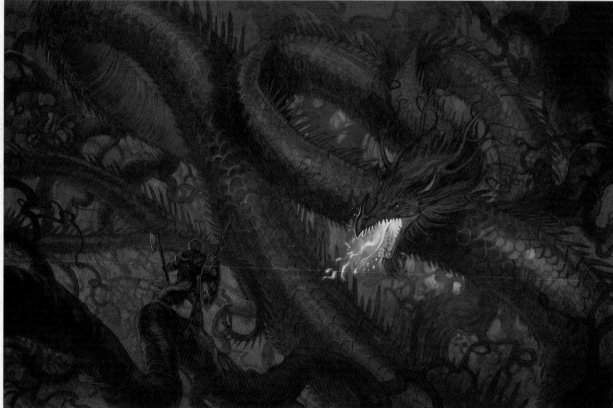

중경(中景, Middle ground)
단조롭고 차가운 회색 톤을 골라 나무 사이의 어두운 부분을 칠하되, 지하세계를 묘사할 수 있도록
전체적인 색을 어둡게 유지하라.

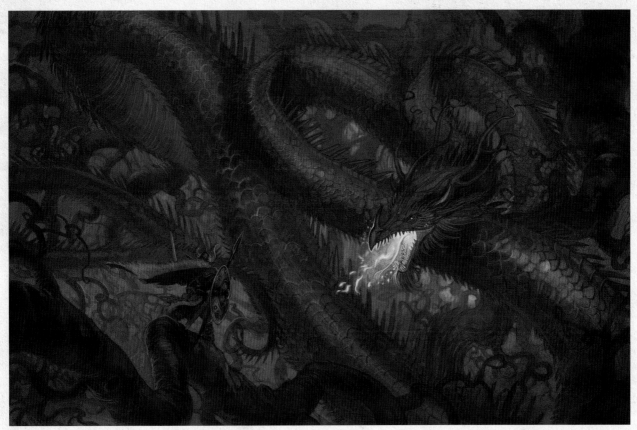

전경

이 그림은 꽤 단순해서, 밑칠에 약간의 비늘 디테일만 더하면 완성된다.

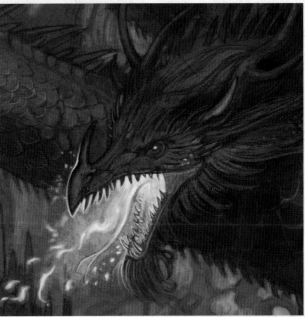

니드호그 최종 디테일

전경에 있는 작은 군나르의 모습은 차가운 강조색들로 세밀하게 표현했다. 불을 뿜는 니드호그의 입과 눈은 컬러 닷지(Color Dodge) 도구를 활용해 표현했다.

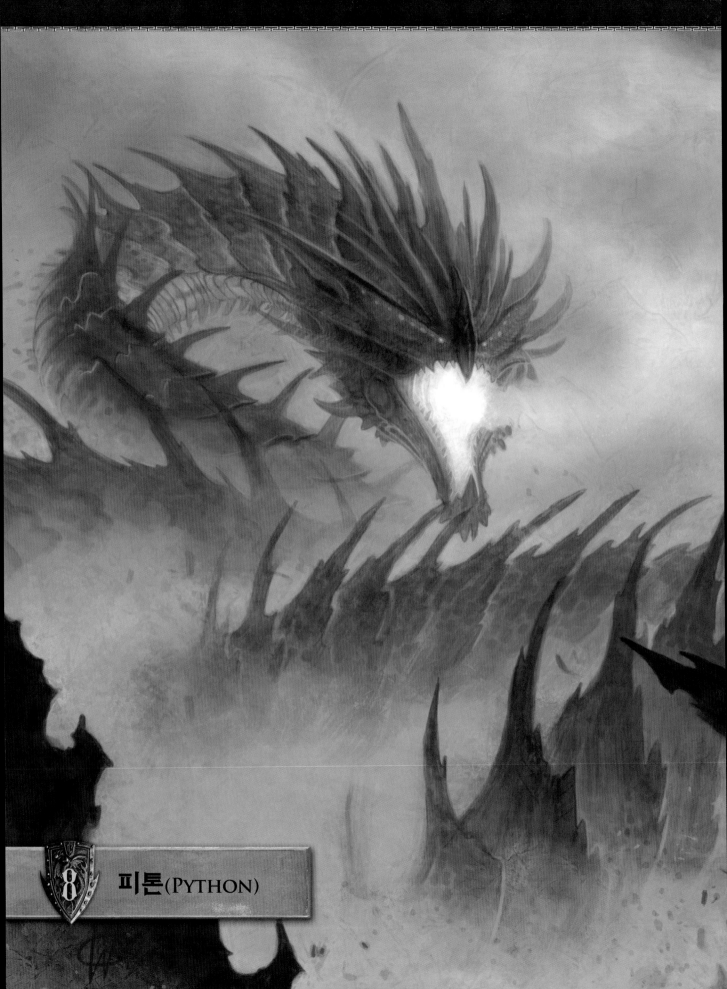

8 피톤(PYTHON)

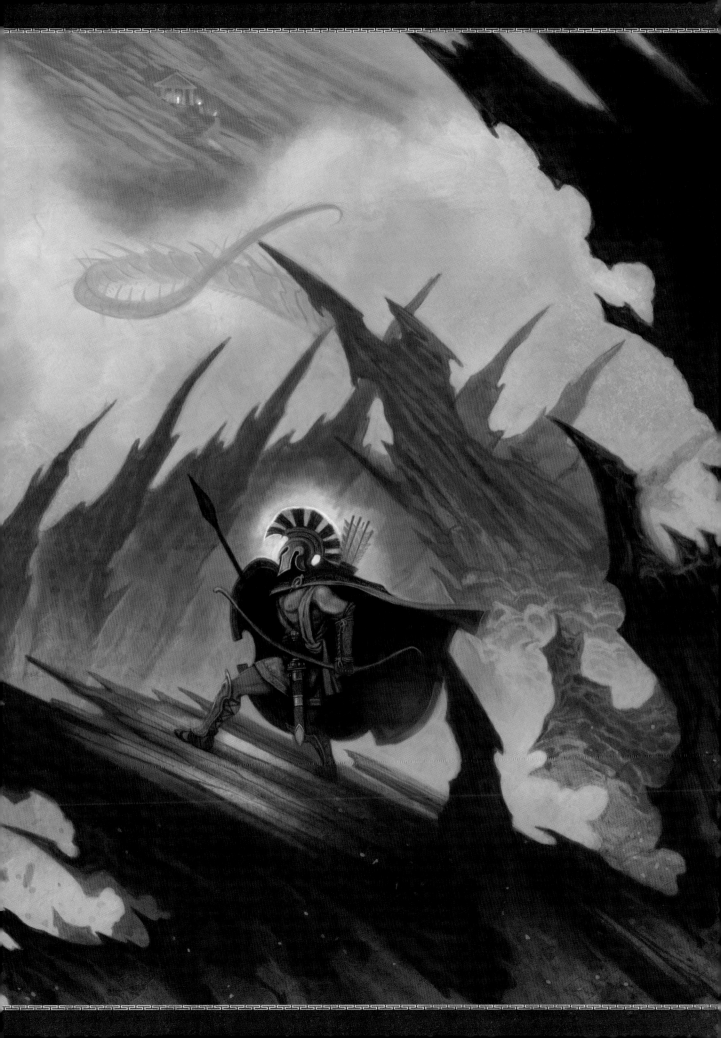

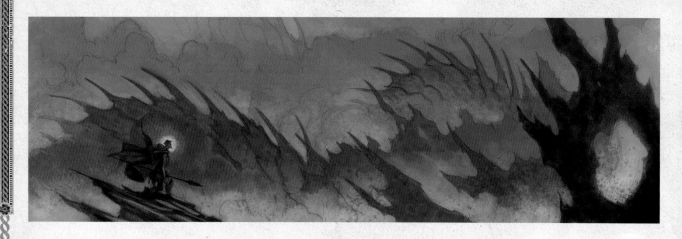

The Legend of Python

그리스 신화

신들의 여왕 헤라는 질투심이 엄청났다. 남편인 신들의 왕 제우스는 바람둥이로, 젊고 아름다운 여신 레타(Leta)와 사랑을 나눴다. 오래지 않아 레타는 제우스의 아이를 가지게 되었고 출산 준비에 들어갔다. 헤라는 분노했다. 여신은 아이가 자라 위협이 될 것을 염려하여 레타를 괴롭혔으며 델포이 예언소가 있는 파르나소스(Parnassus) 산의 지배자, 무시무시한 웜 서펀트 피톤을 불러왔다. 피톤은 파괴와 독의 드래곤으로 악취가 나는 유황 연기(독무)를 뿜어 모든 생명체를 숨막혀 죽게 했다. 아이가 걱정된 레타는 아이를 낳고 기르기 위해 고향을 떠나 멀리 도망쳤다.

레타는 쌍둥이를 낳았는데 아르테미스와 아폴론이었다. 아폴론은 어머니를 닮아 잘생기고 아버지처럼 강인한 소년이었다. 망명지에서 자란 아폴론은 원래 세상으로 돌아가겠다 맹세했지만 피톤 때문에 살 수 없는 황량한 땅이 되었다. 아폴론은 드래곤을 죽이고 황폐화된 땅을 없애겠다고 결심했다.

아폴론은 헤라가 피톤을 창조했으며 가장 강력한 무기만이 그것을 죽일 수 있다는 것을 알았고, 충분히 강력한 무기를 만들 수 있는 유일한 신도 알고 있었다. 아폴론은 지하세계 깊은 곳으로 들어가 흉측한 모습 때문에 어머니

헤라에게 버림받고 천국 밖으로 던져진 이복형제 헤파이스토스를 찾았다. 그리고 대장간과 모루에서 힘들게 일하고 있는 헤파이스토스를 발견해 무엇을 하려는지 설명했다. 어머니가 세운 어떤 계획이든 망쳐놓는 걸 좋아했던 헤파이스토스는 아폴론에게 강력한 금화살과 은화살을 만들어 주기로 했다.

"피톤이 지배하는 파르나소스 산의 동굴 속에 사는 예언자를 찾아." 헤파이스토스가 알려줬다. "그녀가 괴물을 물리치는 데 도움을 줄 수 있을 거야."

드디어 무기가 완성되었고 아름다운 활과 화살이 용광로의 불빛에 번뜩였다. 아폴론은 헤파이스토스가 준 갑옷과 방패로 무장하고 피톤을 물리치기 위해 떠났다.

피톤의 황무지는 뾰족한 암석과 악취가 나는 연기가 가득해 어떠한 생명도 살 수 없는 곳이었다. 그 죽음의 계곡에는 나무 한 그루, 새 한 마리조차 없었다. 피톤에게 들키지 않기 위해 조심스럽게 헤파이스토스가 말한 예언자를 찾아간 아폴론은 연기가 자욱한 사원에서 의자에 앉아 있는 예언자를 발견했다.

"제우스의 아들이여." 예언자가 눈을 감은 채 말했다. "이 땅을 피톤의 저주에서 풀어 주기 위해 왔군요."

"그렇다." 아폴론이 말했다. "하지만 헤라의 드래곤을 어떻게 죽여야 할지 모르겠구나."

"피톤은 신들의 여왕 헤라가 이 땅을 병들게 해 레타와 그녀의 아이가 살 곳을 없애기 위해 만들어낸 괴물입니다." 예언자가 말했다. "괴물을 무찌르려면 당신의 황금 화살로 한쪽 눈을 맞춰야 합니다. 오직 이 방법만이 이 땅에서 피톤을 없앨 수 있습니다."

아폴론은 불안했지만, 어머니에 대한 사랑과 헤라에 대한 분노로 마음을 굳게 먹었다. 그는 뾰족한 암석들을 지나 드래곤이 사는 곳으로 가 소리쳤다. "위대하고 끔찍한 피톤, 헤라의 노예여! 이리 나와 제우스의 아들 아폴론의 손에 죽음을 맞으라!"

피톤이 움직이자 땅이 흔들렸다. 거대한 몸이 사방을 뒤덮었고, 거대한 입에는 테라(Thera) 화산의 용암처럼 불이 끓어올랐다. 수많은 눈이 어두운 연기 속에서 번뜩였다. 피톤의 움직임이 마치 지진처럼 대지를 유린했다. 아폴론은 이 끔찍한 서펀트의 단단한 비늘 아래 바위가 무너지고 땅이 갈라져도 제대로 서있으려 노력했다.

아폴론은 헤파이스토스의 활과 화살을 꺼내 예언자의 말대로 한치의 오차 없이 피톤의 눈을 겨눴다. 그런데 활시위를 놓기 직전, 또 다른 진동에 바로 발 아래 땅이 갈라졌다. 땅이 무너지자마자 바로 몸을 날렸지만 바위에 착지하다 그만 활통의 화살을 쏟았다. 피톤이 내는 천둥 같은 발소리는 점점 가까워졌다. 괴물이 덮쳐오자 아폴론은 괴물의 눈을 올려다봤다. 그리고 바위에 떨어진 화살을 주워 빠르게 활에 올리고 시위를 당겼다. 화살은 드래곤의 눈을 정확히 꿰뚫었다. 거대한 서펀트는 강력한 몸을 요동치며 천둥 같은 비명을 질렀고, 마침내 아폴론의 발 아래 쓰러져 죽었다.

거대한 괴물의 죽음으로 계곡의 연기는 날아가고 구름 사이로 햇빛이 비쳤다. 아폴론은 피톤의 시체를 파르나소스 산기슭에 묻었고, 이곳이 피티아(Pythia)라 불리는 장소가 되었다. 머지 않아 드래곤의 황무지는 아름다운 계곡으로 변했고 그 자리에 신성한 사원이 세워졌다. 이후 수년 동안 신자들은 제전과 축제를 열어 아폴론의 승리를 기념했다.

그림 설명
피톤

l단계: 연구 및 컨셉 디자인

피톤과 아폴론 전설은 역사상 가장 오래된 드래곤과 관련된 신화 중 하나이다. 이탈리아와 그리스의 지중해 지역을 여행했을 때, 고대 시인들이 험악한 화산 풍경에서 무시무시한 드래곤들의 이야기를 떠올렸으리라는 것을 쉽게 상상할 수 있었다.

피톤은 거대한 뱀과 서펀트를 떠오르게 한다. 이름도 큰 뱀 종인 파이소니대(Pythonidae)에서 유래했다. 피톤을 그릴 때 나는 웜과 드라코 오우로보리대(Draco Ouroboridae)를 참고

했다(드라코피디아 136~145). 하지만 피톤은 그냥 단순한 드래곤이 아니라 신들이 만들어낸 지구의 요소, 자연의 힘이었다.

이러한 힘과 스케일을 표현하기 위해, 나는 피톤을 거의 외계인 같은 모습으로 표현해 완전히 다른 세계에서 왔다는 느낌을 주었다. 뿔과 비늘, 눈은 모두 크기와 개수를 늘렸고, 그가 지배하는 화산을 상징하기 위해 몸 안에서 불빛이 나도록 했다.

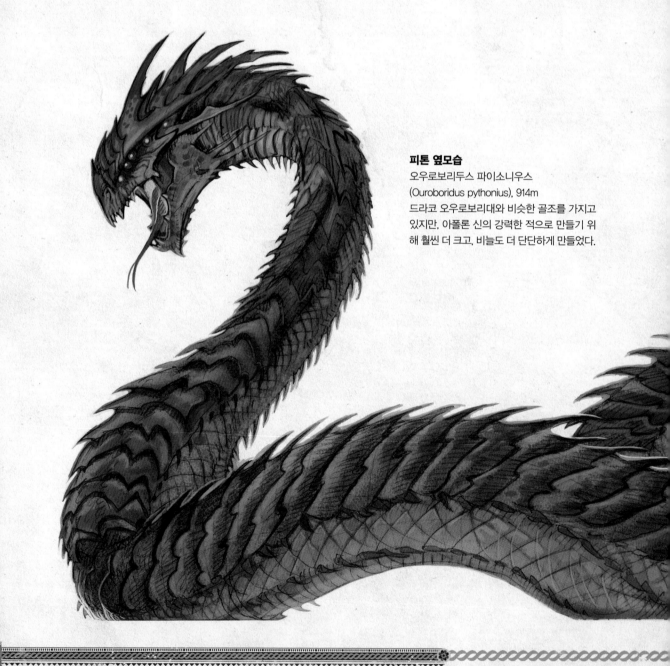

피톤 옆모습
오우로보리두스 파이소니우스
(Ouroboridus pythonius), 914m
드라코 오우로보리대와 비슷한 골조를 가지고 있지만, 아폴론 신의 강력한 적으로 만들기 위해 훨씬 더 크고, 비늘도 더 단단하게 만들었다.

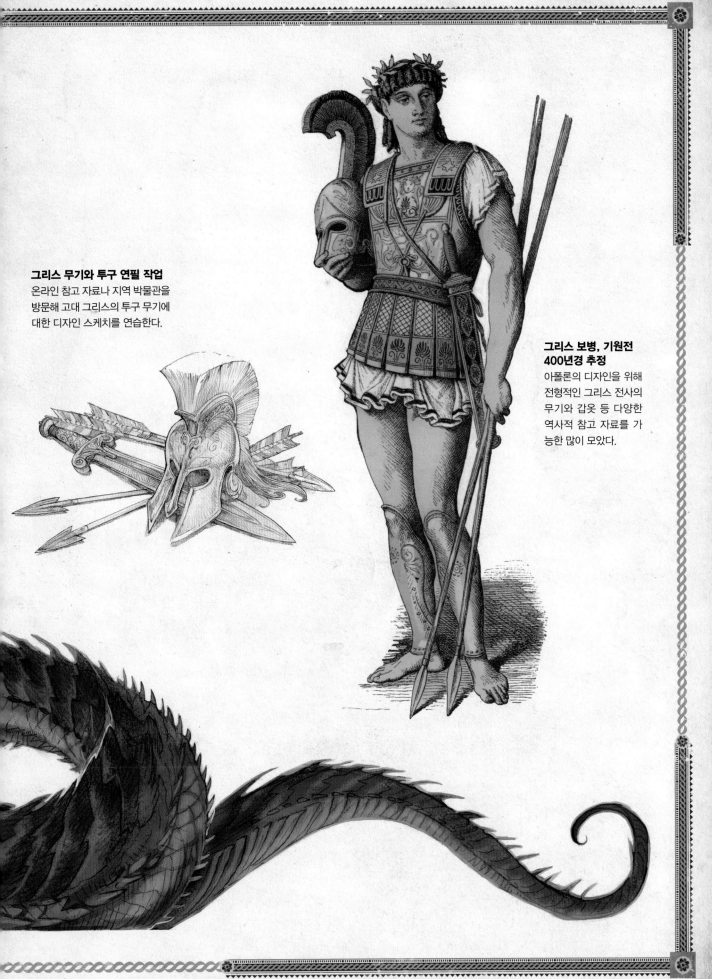

그리스 무기와 투구 연필 작업
온라인 참고 자료나 지역 박물관을
방문해 고대 그리스의 투구 무기에
대한 디자인 스케치를 연습한다.

**그리스 보병, 기원전
400년경 추정**
아폴론의 디자인을 위해
전형적인 그리스 전사의
무기와 갑옷 등 다양한
역사적 참고 자료를 가
능한 많이 모았다.

2단계: 섬네일

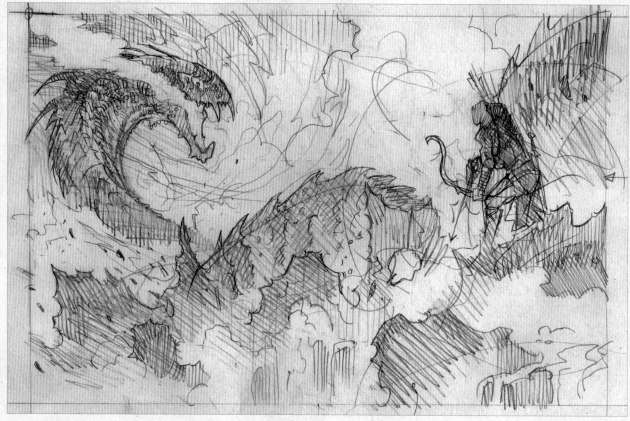

아이디어 다듬기

섬네일 스케치는 청사진과 같다. 작품의 디자인과 모션을 설정하고, 어느 부분을 포지티브(주요 공간),
혹은 네거티브(여백)로 표현할지 결정하는데 도움을 준다.

3단계: 드로잉

드로잉 발전시키기

섬네일 청사진을 참고해 그림의 요소들을 간단하게 그리기 시작한다.
전체 작업으로 시작해 서서히 세부 작업으로 옮겨간다.

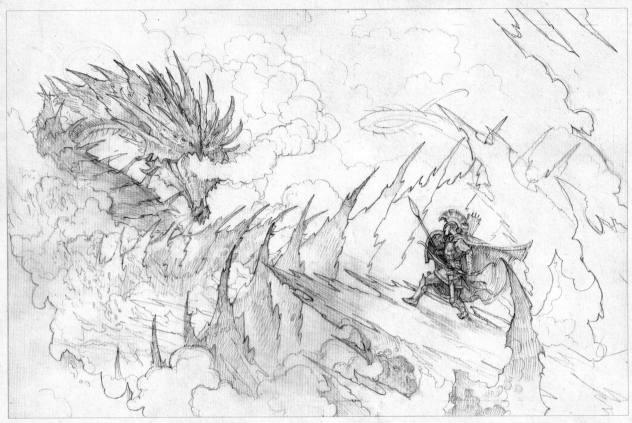

피톤 최종 드로잉
종이 위에 연필
33cm X 56cm

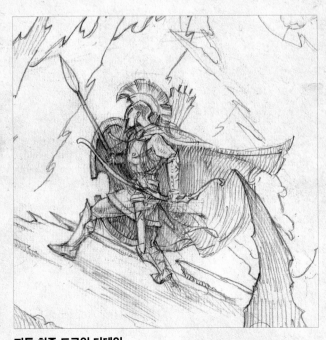

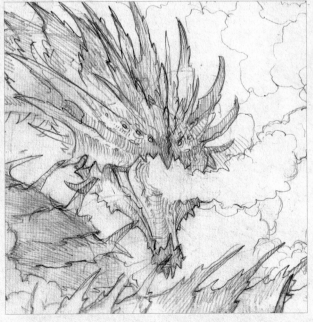

피톤 최종 드로잉 디테일
피톤과 아폴론, 이 두 가지 포컬 포인트를 가장 디테일하게 작업한다.

4단계: 채색(페인팅)

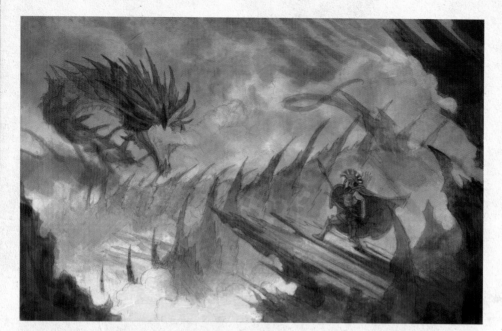

밑칠

드로잉을 페인팅 소프트웨어로 가져오고 곱하기 레이어를 새로 만든다. 모노톤 색으로 넓게 명암을 칠해 전체적인 형태와 분위기를 잡는다.

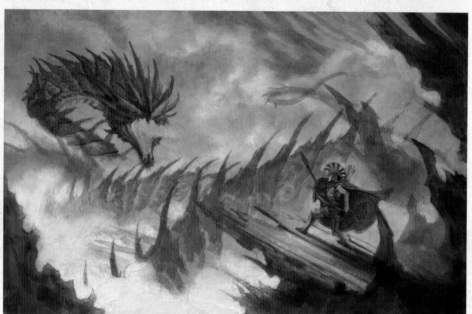

팔레트

피톤 색 팔레트

회색 잿빛 톤 팔레트로 척박하고 생명이 살 수 없는 환경이라는 느낌을 준다.

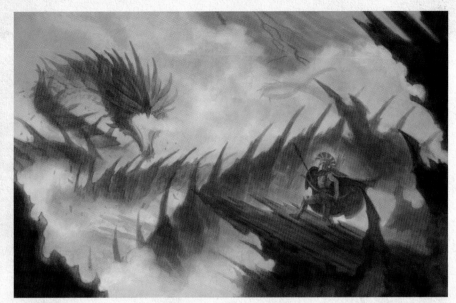

중경(中景, Middle ground)

표준 모드 레이어를 새로 만들고 중경에 색과 디테일을 추가한다. 여기서의 포컬 포인트는 피톤이다. 드래곤의 숨결과 비늘에 밝은 색을 더해 시선이 드래곤으로 향하게 한다.

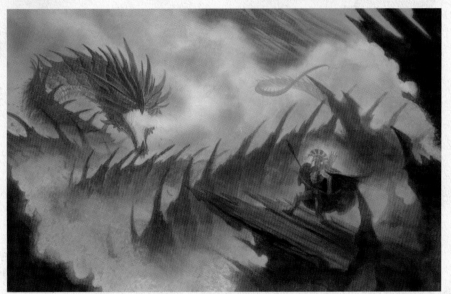

전경

전경의 요소들은 전체적인 스케일과 깊이를 잡아준다. 아폴론이 앞에, 용은 저 멀리 있는 것처럼 보이게 하기 위해 아폴론을 가장 세밀하게 그렸다. 화면 밖의 용암에서 나오는 밝은 적색 빛은 더 극적인 분위기를 만들며 푸른 톤과 대비되는 동시에, 파르나소스 산의 뾰족한 암석을 부각시키는 스산한 그림자를 만들어낸다. 산 중턱 갈라진 틈의 아주 작은 붉은 빛으로 델포이의 신전을 표현한 것에 주목한다. 이러한 작은 디테일들이 이야기에 내러티브를 더해준다.

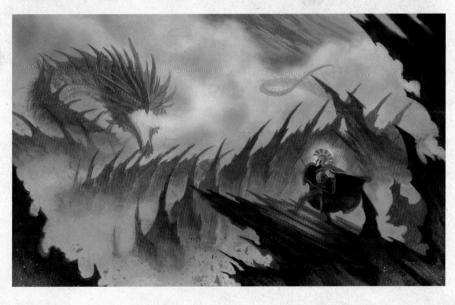

최종 디테일

컬러 닷지 툴로 회색 그림에서도 밝게 튀는 색을 칠할 수 있으며, 시각적 흥미를 위한 세 가지 주요 요소에 하이라이트도 줄 수 있다.

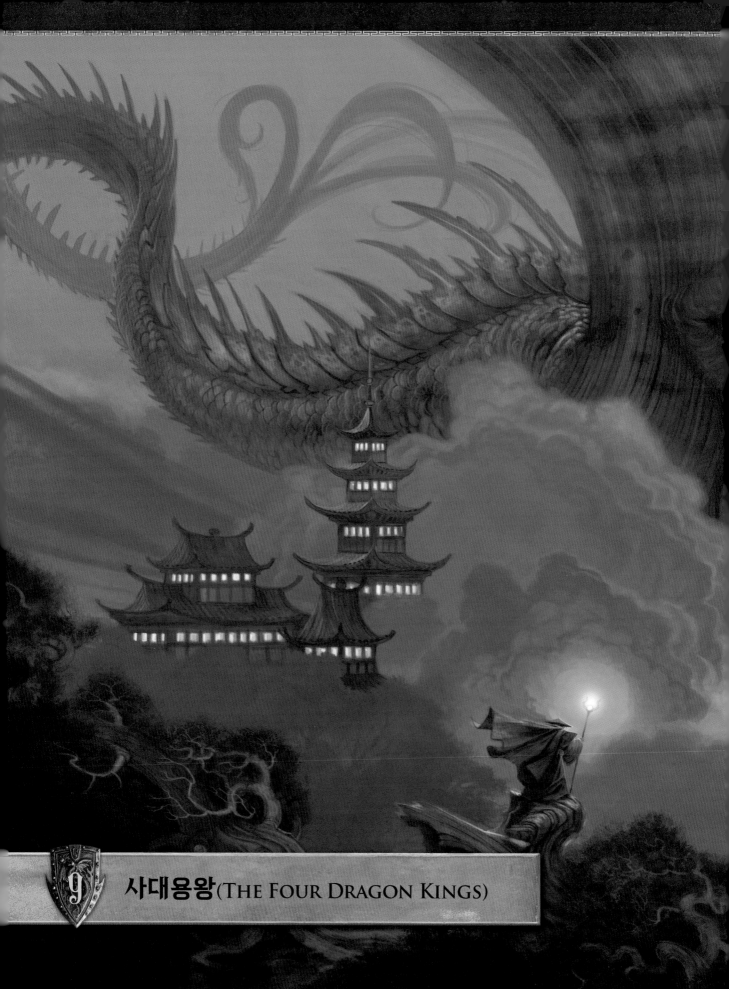

9 사대용왕(The Four Dragon Kings)

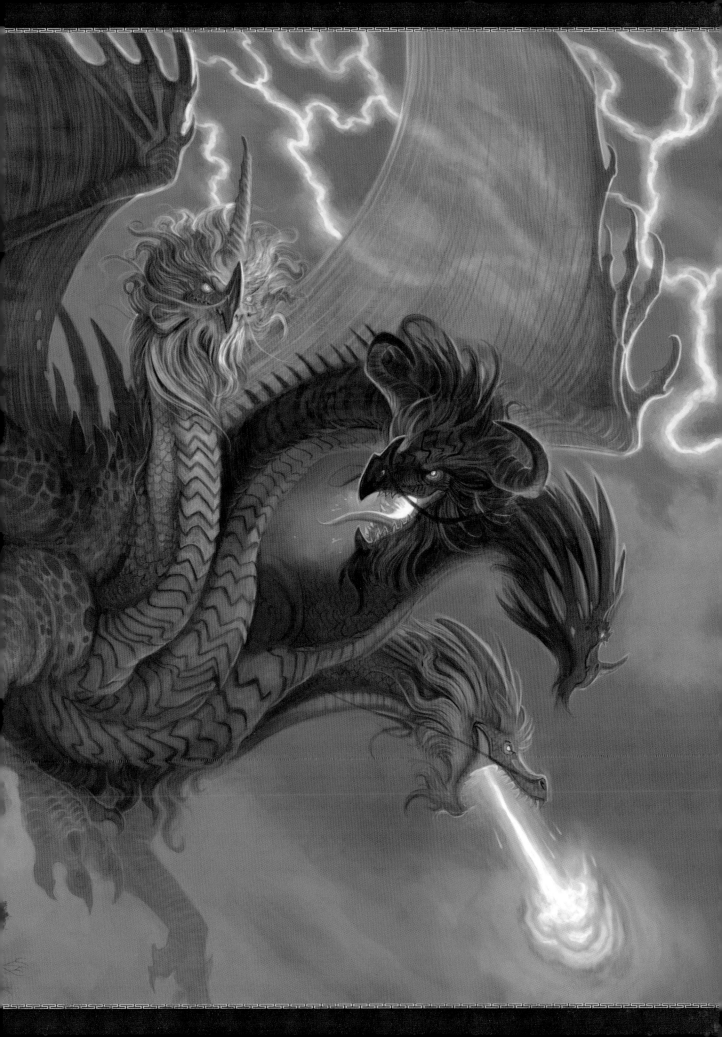

The Legend of the Four Dragon Kings

중국 신화

고대 중국에는 사대용왕으로 알려진 네 형제가 있었다. 녹색의 규룡(虯龍)은 동중국해의 성에 살며 봄을 관리했고, 붉은 촉룡(燭龍)은 남중국해에 살며 여름을 관리했다. 백룡(白龍)은 서쪽의 청해호(칭하이호, 青海湖)에 살며 가을을 관리했고, 흑룡(黑龍)은 북쪽 바이칼 호수에 살며 겨울을 관리했다. 네 형제는 함께 평화와 번영을 지키며 중국의 많은 왕국들을 다스렸고, 봄에는 비, 작물이 자라는 여름에는 따스함, 수확기인 가을에는 서늘한 밤, 그리고 겨울에는 눈을 주었다.

사람들은 네 형제를 사랑했으며 그들을 기리는 많은 사원에서 제물을 바쳤다. 어느 작은 마을에 사대용왕을 사랑하는 이화라는 작은 아이가 살았다. 여섯 달에 한 번씩 집에서 멀리 떨어진 용왕의 사원으로 여행을 떠나 향을 피우고, 기도문을 암송하고, 용왕신에 대한 마음을 보이기 위해 행군에도 참여했다. "용에게 기도하려고 그렇게 멀리 간다고?" 이화의 친구들은 그녀를 놀렸다. "넌 그냥 어린 여자애야. 그렇게 위대하고 강력한 용신들에 너나 네가 바친 제물을 신경이나 쓸 거 같아?"

이화는 용들이 자신을 아는 가는 중요지 않다는 것을 알았기에 신경 쓰지 않았다. 단지 용신들에게 존경을 표하고, 작은 인간도 변화를

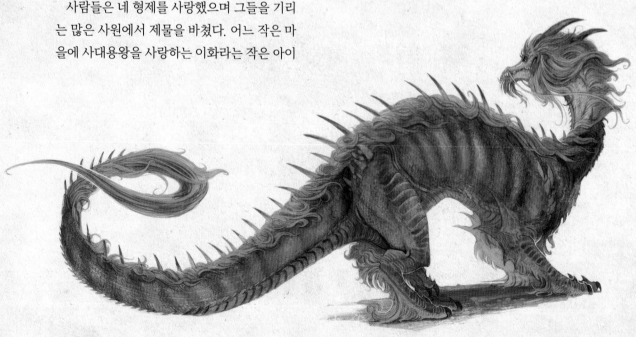

가져올 수 있다고 믿는 것이 중요했다.

모든 사람들이 사대용왕을 사랑한 것은 아니었다. 사악한 마법사 우펭(WuPeng)은 형제의 힘과 많은 사람들에게 사랑 받는 것을 질투하였다. 우펭은 사대용왕의 힘을 가져 중국을 지배하기를 꿈꿨다. 네 형제를 지배할 수 있는 강력한 보주가 있다는 것을 알게 된 우펭은 그것을 찾아 떠났으며, 마침내 산 속 고대 사원에서 화려한 지팡이에 달린 보주를 발견했다.

우펭이 지팡이를 바위에 내려치며 외쳤다.

"위대한 용들이여! 나 우펭이 사방의 너희를 부르니, 나의 명을 따르라!"

용들의 힘은 강력했지만 보주에 저항할 수 없었고, 사대용왕은 자신의 왕국에서 억지로 떨어져 우펭이 있는 산 꼭대기까지 불려왔다. 그들은 고통스럽게 울부짖었지만, 사악한 마법사는 결국 사대용왕을 제압했다. 주문에 걸린 용들은 내면의 고통에도 불구하고 땅을 파괴하고 왕국들을 그에게 바치라는 우펭의 명에 따라야 했다. 사람들은 농장과 도시를 버리고 은신처를 찾아 산 속으로 도망갔다. 규룡의 비가 농장을 쓸어버렸고 촉룡의 불은 나무를 태웠으며 흑룡의 눈보라는 날아가는 새들도 얼렸고 백룡이 뿜은 연기가 태양을 가렸다. 네 형제는 그들이 사랑했던 땅을 공포에 떨게 만들었으며, 사악한 마법사를 막을 힘이 없었다.

어린 이화는 사대용왕을 돕고자 했다. 그녀의 부모가 마을을 떠났을 때에도 남았다. "네가 뭘 할 수 있겠니?" 소녀의 부모가 물었다. "넌 그저 어린 여자아이야. 넌 아무 것도 바꿀 수 없어."

이에 굴하지 않고 이화는 어둠 속을 뚫고 달려가 사대용왕이 있는 산꼭대기 우펭의 성으로 갔다. "돕기 위해 왔어요." 이화가 형제들에게 말했다.

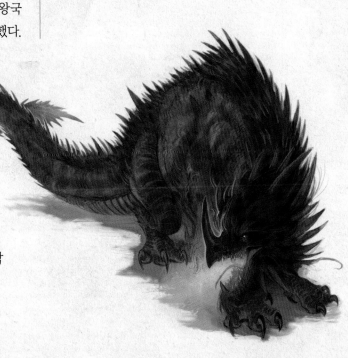

용왕들은 지쳐 있었다. "넌 우리를 도울 수 없다, 어린 소녀여. 마법사가 일어나 너를 발견하기 전에 도망치거라." 규룡이 말했다.

"하지만 제가 할 수 있는 것이 있을 거에요." 이화가 말했다.

"위대한 보주가 파괴되어야 한다." 흑룡이 속삭였다. "그것만이 우리를 자유롭게 할 수 있어."

우펭이 잠든 밤, 이화는 산을 올라 성으로 향했다. 성은 사악한 악마들이 지키고 있었지만 작은 이화는 그들 몰래 숨어 들어갈 수 있었고, 복도를

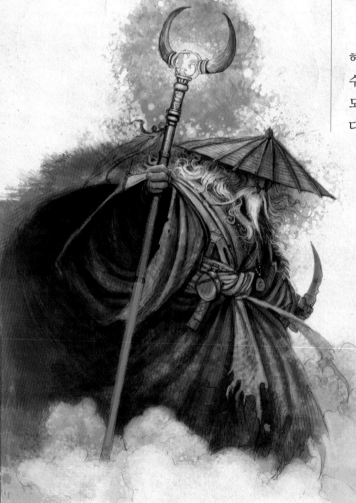

헤매다 우펭의 홀에 도착했다. 강한 전사도 뚫을 수 없는 철문이었지만 자그마한 이화는 아무도 모르게 벽의 작은 틈으로 몰래 들어갈 수 있었다. 우펭은 보주 지팡이를 옆에 두고 황금 왕좌에서 자고 있었다. 이화는 조용히 왕좌에 다가가 지팡이를 몰래 빼냈다.

이때 잠에서 깬 우펭은 이화가 지팡이를 들고 있는 것을 보고 깜짝 놀랐다. "여기서 뭐 하는 거냐?" 그가 말했다. "지팡이를 이리 내."

이화는 보주를 머리 위로 들어 있는 힘껏 바닥에 내리쳤다. "안돼!" 우펭의 절규와 함께 천둥 번개가 쳤다.

성 밖 하늘에서 사대용왕의 포효가 웅장하게
들려왔다. 성의 지붕은 순식간에 찢겨 나갔고,
보주의 구속에서 풀려난 사대용왕은 우펭에게
분노를 쏟아 부었다. 사대용왕은 울부짖는 우펭
을 집어 삼켜버렸다.

사대용왕은 우펭의 굴레에서 자신들을 구해
낸 이화에게 평생의 은혜를 입었다. 촉룡은 등
에 이화를 태우고 부모가 기다리는 고향 마을로
갔다. 그리고 사대용왕은 각자의 성으로 돌아가
오늘날까지 중국의 사방을 지키며 모두에게 번
영과 행운을 안겨주고 있다.

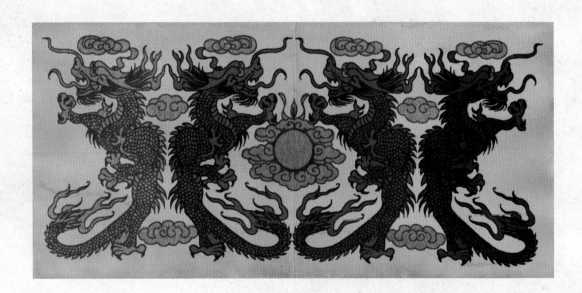

그림 설명
사대용왕

I단계: 연구 및 컨셉 디자인

아시아를 여행하는 동안 용에 대한 많은 이야기를 들었다. 서양 드래곤에 비해 동양의 용은 자연의 힘과 행운의 화신으로 여겨진다. 그들은 주로 폭풍, 바다, 별, 그리고 날씨를 다스린다. 동양인들은 용을 존경하고 숭배했다.

사대용왕 전설은 동양의 "일즉일체다즉일(一卽一切多卽一)" 사상을 나타낸다. 이 사상은 음양 문양 같은 예술 분야나 신화에 계속 등장한다. 종종 나침반의 네 점을 용 문양으로 그리기도 하고, 사대용왕을 모신 사원도 아시아 전역에서 찾을 수 있다.

전설적인 용들 중 가장 묘사하기 복잡한 사대용왕은 다양한 종의 용들이 섞인 모습이다. 드라코피디아를 참고해, 나는 하이드라, 북극 드래곤, 아시안 드래곤과 그레이트 드래곤 등에서 비슷한 점을 발견했다. 많은 이야기에서 사대용왕은 각각 다른 개체로 묘사되지만, 나는 그들을 한 마리의 궁극적인

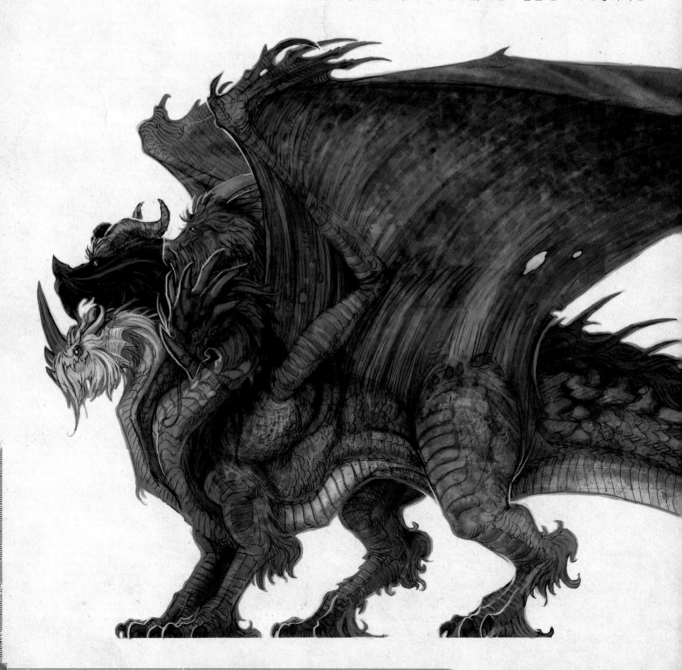

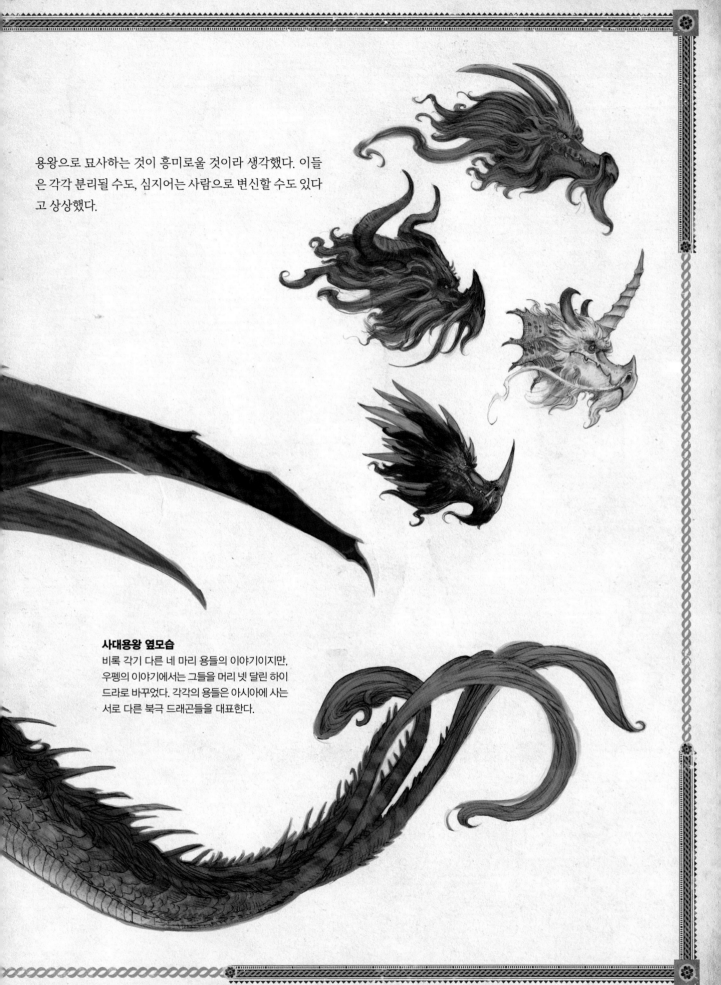

용왕으로 묘사하는 것이 흥미로울 것이라 생각했다. 이들
은 각각 분리될 수도, 심지어는 사람으로 변신할 수도 있다
고 상상했다.

사대용왕 옆모습
비록 각기 다른 네 마리 용들의 이야기이지만,
우펭의 이야기에서는 그들을 머리 넷 달린 하이
드라로 바꾸었다. 각각의 용들은 아시아에 사는
서로 다른 북극 드래곤들을 대표한다.

2단계: 섬네일

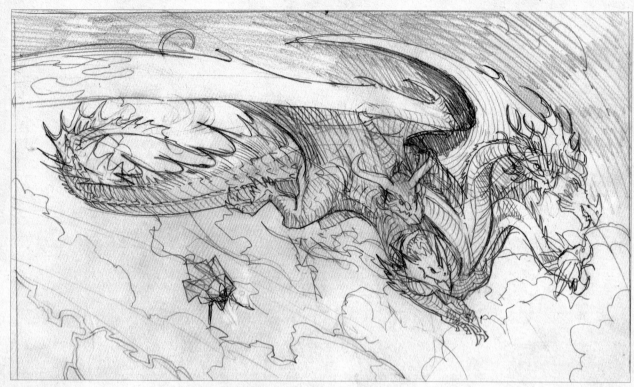

아이디어 다듬기

최종 디자인을 시작하기 전에 스케치북에 작은 섬네일 스케치를 그려보자. 한정된 크기에서는 극적 변화들을 쉽게 줄 수 있기 때문에 이 단계에서는 작게 그리는 게 중요하다. 이 예시에서 나는 원래 용과 함께 나는 우펭을 넣고 싶었다. 하지만 전체적인 스케일을 보여주기 위해 최종적으로는 우펭의 성을 그려 넣었다.

3단계: 드로잉

 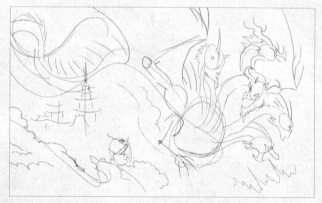

드로잉 발전시키기

간략한 선으로 기본적인 위치와 물체의 흐름을 잡는다. 전체적인 작업에서 세부 작업으로 넘어가며, 그림을 바꾸는 것을 두려워하지 말아야 한다.

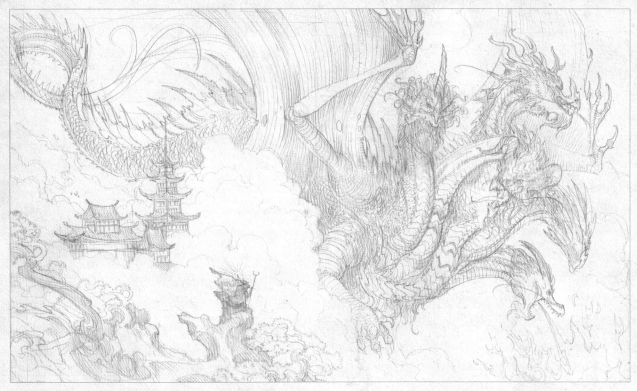

사대용왕 최종 드로잉
그림의 오리지널 버전에서 나는 다섯 개의 머리를 그렸었다.
이후 이야기에 맞추기 위해 머리 하나를 없앴다.

종이 위에 연필
33cm X 56cm

사대용왕 최종 드로잉 디테일

4단계: 채색(페인팅)

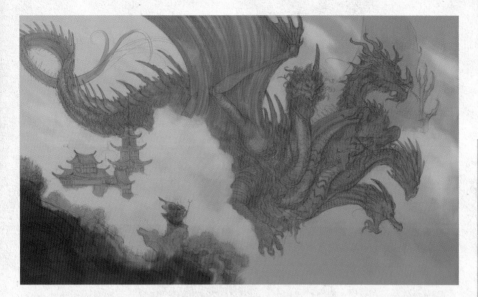

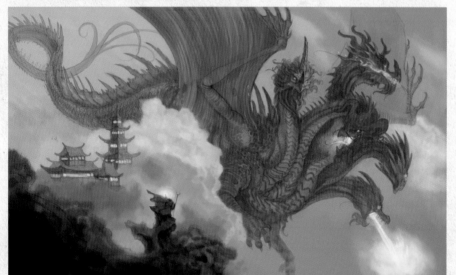

밑칠

새로운 곱하기 레이어를 생성하여 간략한 밑칠로 구성 요소들의 형태와 빛을 또렷하게 해준다.

팔레트

사대용왕 색 팔레트

바이올렛을 사용하면 웜톤과 쿨톤 색감을 모두 사용할 수 있으며, 보색인 금색-노랑색과 완벽한 대비 효과를 낸다.

배경

뒤에서부터 앞쪽으로 배경의 디테일을 표현한다. 대조를 낮게 유지하여 거리감을 준다. 이 단계에서 이야기에 맞추기 위해 용의 머리 하나를 없앴다.

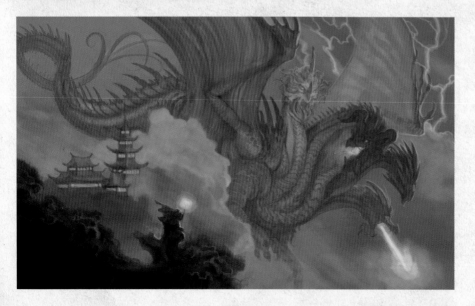

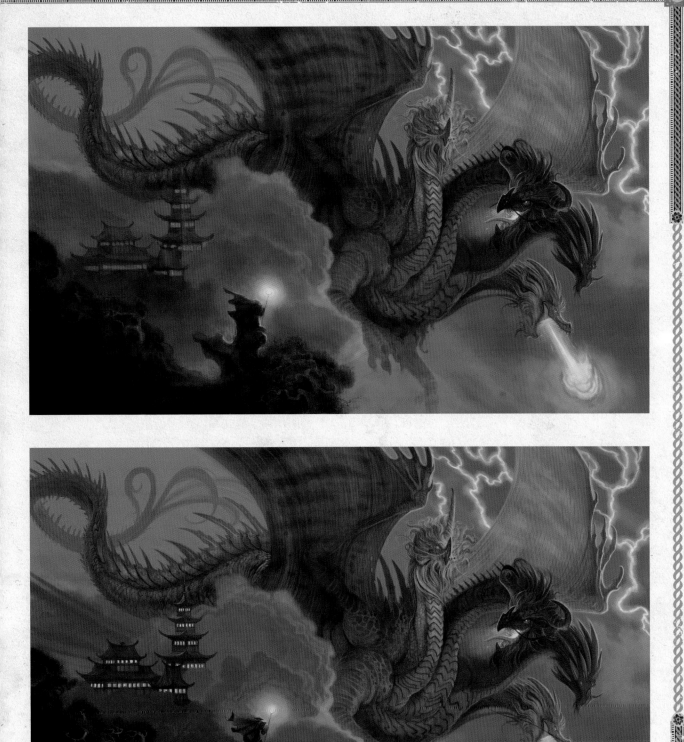

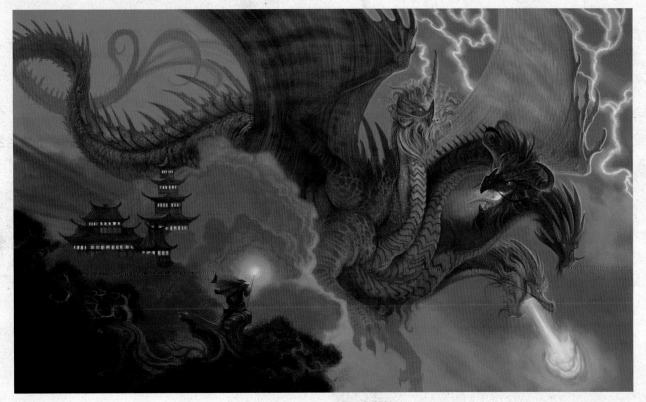

전경

작은 브러시와 불투명한 색을 사용해 사대용왕 각각의 디테일을 그린다. 디지털로 채색을 할 때는 컬러 닷지 같은 툴로 조명 효과를 만들 수 있는데, 이 그림에서는 불과 번개 표현에 컬러 닷지 툴을 사용했다.

최종 디테일

강한 빛과 디테일 브러시를 사용해 그림의 중요 요소가 시선을 끌도록 한다.

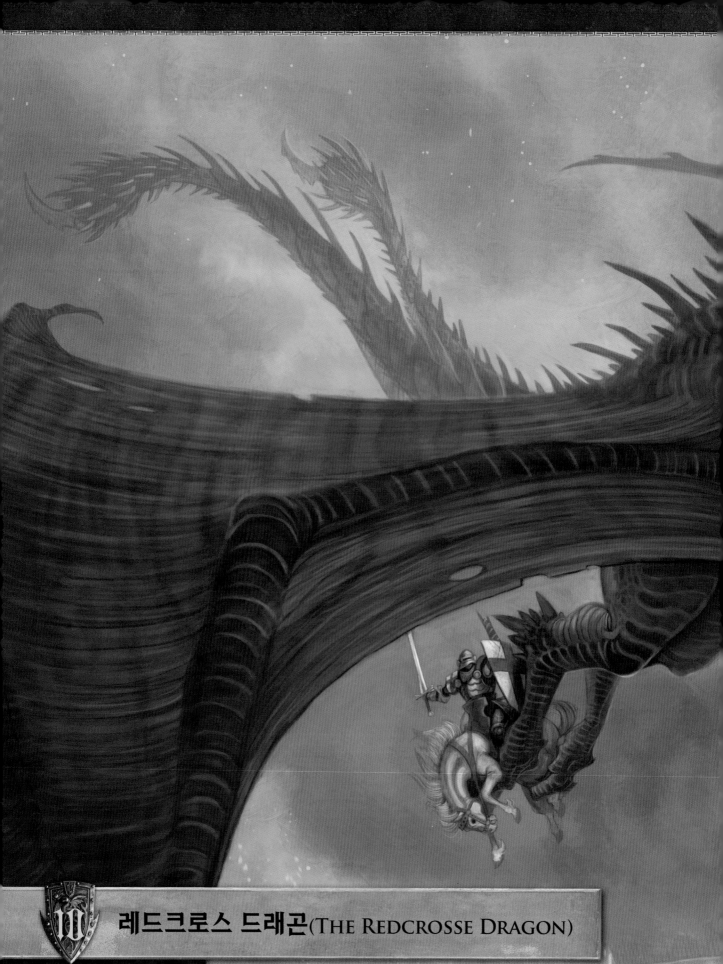

레드크로스 드래곤(THE REDCROSSE DRAGON)

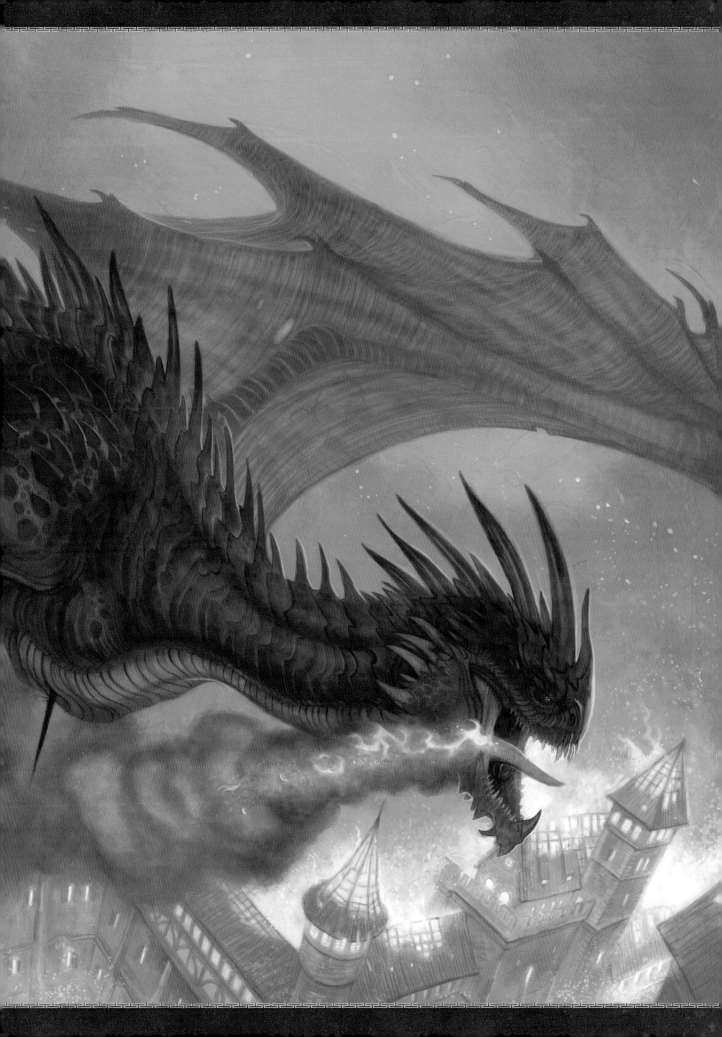

The Legend of the Redcrosse Dragon

영국 신화

우 나(Una)는 무시무시한 드래곤이 날 뛰는 머나먼 왕국의 공주였다. 사람들은 드래곤이 온 땅을 까맣게 불태울 때까지 왕의 성 안으로 피신해 있었다. 공주는 도움을 청하기 위해 폐허가 된 땅을 도망쳐 나와 페어리(Fairie) 퀸의 왕국을 찾아갔고, 여왕은 젊은 레드크로스(Redcrosse, 붉은 십자가) 기사에게 우나와 함께 가 드래곤을 죽이라고 명령했다.

레드크로스와 우나는 많은 괴물과 악당들을 마주하며 수많은 낮과 밤을 여행해 마침내 우나의 백성들이 사는 땅에 도착했다. 계곡으로 내려가기 위해 산 정상에 올랐을 때, 그들은 새까맣게 타고 파괴된 폐허를 보았다. 성은 아직 계곡 깊이 서있었지만 벽은 검게 그을렸고, 주변의 정착지와 들판도 모두 시들고 메말라 버렸다. 드래곤의 모습은 아직 보이지 않았다.

우나는 흉벽 위에 있는 부모님을 보고 달려갔지만, 갑자기 땅이 흔들리고 대기는 끔찍한 포효로 뒤덮여 말들이 요동치기 시작했다. 기사와 공주는 저 너머 산등성이가 움직이기 시작하는 것을 보았다. 하늘로 치솟은 산등성이가 연기를 내뿜었다. 드

래곤은 구름 속에서 나타나 거대한 날개를 펼쳐 태양을 가렸다. 레드크로스 기사는 우나에게 자신이 무장하고 드래곤과 싸울 준비를 하는 동안 다른 산으로 피신하라고 말했다.

기사는 드래곤만큼 강력한 짐승을 본 적이 없다. 밝은 적색의 비늘이 곤두서있었고, 넓게 펼친 날개는 계곡 건너편에 닿을 정도였으며, 입에

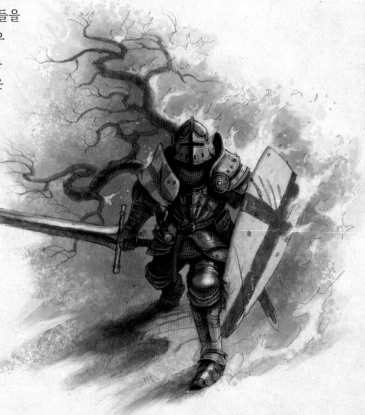

서는 불꽃을
뿜었다. 공포
가 기사의 마음
을 점령했지만, 말을 타
고 드래곤에게 달려들었다. 기사와 드래곤
은 서로에게 맹렬히 달려들어 부딪쳤는데 기사
의 강철 창 끝이 드래곤의 두꺼운 비늘 가죽에
튕겨져 나갔다.

다시 공격하기 위해 말을 돌린 기사는 드래곤
이 엄청난 날개로 강풍을 만들며 매처럼 말과 자
신을 낚아채 공중으로 솟구치자 깜짝
놀랐다. 군마와 기수는 자신을 붙잡은
드래곤의 발톱과 사투를 벌였고, 계속
들고 있기에는 갑옷도 너무 무거웠
기에 그들은 곧 땅으로 떨어졌다.

충성스러운 말의 뒤틀린 몸에
서 기어서 빠져 나온 기사는 드래
곤이 온 힘을 다해 공격해 오자 창을 바위에 단
단히 짚어 버렸다. 이번에는 창이 드래곤의 가죽
사이 틈을 뚫고 들어갔고, 창 끝이 드래곤의 어
깨에 박히며 나무 창대가 부러졌다.

드래곤은 상처에 격분해 비명을 지르며 검과
방패를 꺼내 든 기사를 돌아봤다. 그리고 직접
공격하는 대신 거대한 입을 열어 모든 것을 불
사를 것 같은 불을 내뿜었다. 갑옷과 방패로 무
장한 기사는 드래곤의 불에 완전히 휩싸였다. 불
지옥 속에 웅크린 레드크로스 기사는 앞을 보지
못한 채 몸부림쳤고, 바위에서 떨어져 연기 속
으로 사라졌다.

부상당해 날 수 없었던 드래곤은 다리를 절
며 상처를 치료했다. 그날 밤 우나는 떨어진 기
사를 위해 눈물을 흘렸고, 또 아침이 오는 것을
두려워했다. 해가 산꼭대기 위로 떠오르자 빛이
레드크로스 기사가 쓰러진 곳을 비췄다. 우나는
계곡에서 수정처럼 맑은 물가에 쓰러진 기사를
발견했다. 기사가 천천히 일어났다. 생명의 물에
떨어진 그는 물의 치유력 덕분에 상처나 그을린

곳도 없었다. 완전히 회복한
기사는 물의 기운으로 성스러운
빛을 발하는 검을 들고 드래곤을 찾아 나섰다.

그를 몰래 지켜보고 있었던 드래곤이 무시무
시한 이빨을 드러내고 날카로운 발톱을 휘두르
며 기사를 공격했다. 기사는 쉽게 공격을 피했다.
생명의 우물이 기사의 상처를 치유했을 뿐 아니
라 신비한 힘도 준 것이다. 레드크로스는 드래곤
을 베었고, 드래곤은 울부짖었다. 기사의 검에 두
려움을 느끼고, 날 수 없었던 드래곤은 기사에게
꼬리의 독침을 쏘았다. 독가시는 기사의 방패를
뚫었고, 드래곤이 기사를 장난감처럼 내던지며
강력한 꼬리로 요동치기 시작했다. 용감한 전사
는 빛나는 검을 꺼내 독침을 꼬리에서 베어냈다.

기사는 땅에 떨어지고, 방패는 두 조각이 났다.
다치고 분노에 찬 드래곤은 입에서 마그마 같은
불을 뿜어냈다. 공격을 피하지 못한 기사가 다시
한 번 불길에 휩싸였다. 괴로워하던 기사는 벼랑
에서 뛰어 검은 절벽 틈으로 들어갔다.

우나는 기사가 다시 한 번 떨어지는 것을 보자
고통스러운 울음을 터트렸다. 그날 밤 그녀는 치
명적인 부상을 당한 드래곤이 피신해 휴식을 취

하는 동안 영웅이 아직 살아있는지 확인하기 위해 흔적을 찾았다.

다음날 아침 태양이 서서히 떠오르자, 우나는 울퉁불퉁한 고목 끝에 누워있는 기사를 발견했다. 공주는 그 나무가 아주 오랜 옛날부터 존재해온 생명의 나무라는 것을 알았다. 낙엽이 기사 위에 떨어지자 상처가 치유되었다. 다시 태어난 기사는 햇살 아래 은빛으로 빛나는 갑옷을 입고, 반짝이는 검을 꺼내 다시 한 번 드래곤을 찾아갔다.

잠에서 깨어난 드래곤은 분노에 차 날카로운 이빨로 가득한 입을 벌리고 기사에게 달려들어 그를 통째로 삼키려 했다. 기사 근처에서 드래곤의 입이 딱 다물어졌을 때, 레드크로스 기사는 반짝이는 검을 치켜들어 드래곤의 해골을 뚫었다. 드래곤은 울부짖으며 땅에 쓰러져 다시는 일어나지 않았다.

이 모든 광경을 멀리서 본 우나는 언덕 끝에서 달려와 레드크로스 기사를 맞이했다. 우나의 부모님과 모든 백성들도 그들의 구원자를 축하하기 위해 성에서 나왔다. 그리고 드래곤의 죽음과 우나 공주와 레드크로스 기사와 결혼식을 축하하는 성대한 축연이 열렸다.

그림 설명
레드크로스 드래곤과 기사

1단계: 연구 및 컨셉 디자인

레드크로스 기사는 에드먼드 스펜서(Edmund Spencer)의 1596년 서사시 페어리 퀸(The Faerie Queene)의 제1장으로, 영국 문학에서 중요한 시로 꼽힌다. 레드크로스 기사의 이야기는 두 가지로 해석이 가능하다. 첫째는 흥미진진한 모험 이야기이고, 둘째는 은유적인 이야기이다. 이 이야기는 많은 사람들이 성 게오르그(St. George)의 이야기라고 생각하는, 전형적인 빛나는 갑옷을 입은 기사 이야기이다. 이 이야기의 상징적인 표현들은 이야기가 만들어진 당시 영국의 정치적, 종교적 불화를 나타낸다는 점에서 중요하다.

스펜서의 서사시에는 현재의 일들을 말하기 위해 과거의 상징들이 많이 사용되었다. 영국의 수호성인인 성 조지(게오르그)의 오래된 갑옷을 입은 젊은 기사는 영국 성공회를 상징하며, 지방 곳곳을 파괴하는 무시무시하고 사악한 드래곤은 가톨릭을 상징한다. 지켜야 할 순결한 처녀 우나는 믿음을 상징하고, 페어리 퀸은 엘리자베스 1세 여왕이다. 레드크로스 기사의 이야기는 새로운 위협에 오래된 무기로 맞서 자신의 땅과 믿음을 지키는 전통적인 영국인들에 대한 은유이다.

레드크로스 기사 연필 작업

레드크로스의 기사는 영국의 수호성인인 성 조지(게오르그)의 상징인 붉은 십자가가 새겨진 갑옷을 입은 것으로 묘사된다(152~157페이지 성 조지 참고). 16세기 당시의 갑옷은 화려했지만, 이 이야기에서는 갑옷이 기사보다 오래되었다고 나오기 때문에 15세기 고딕 풍의 갑옷으로 그려 넣었다. 또 레드크로스가 창과 방패, 그리고 검을 드는 것으로 나와 이 또한 디자인에 포함했다.

사용 가능한 자료를 이용하라
나는 도서관, 박물관과 인터넷 등으로 중세 갑옷을 연구했다.

에드먼드 스펜서의 원작은 굉장히 상세하게 드래곤을 묘사한다. 반은 날고 반은 달리는 듯한 걸음걸이와 가시 돋친 꼬리, 날카로운 이빨 등 원문의 묘사를 기반으로, 나는 드라코피디아의 와이번(드라코 와이버니대, Draco Wyvernidae)을 참고로 레드크로스 드래곤 그림을 그렸다(146~157페이지 참고).

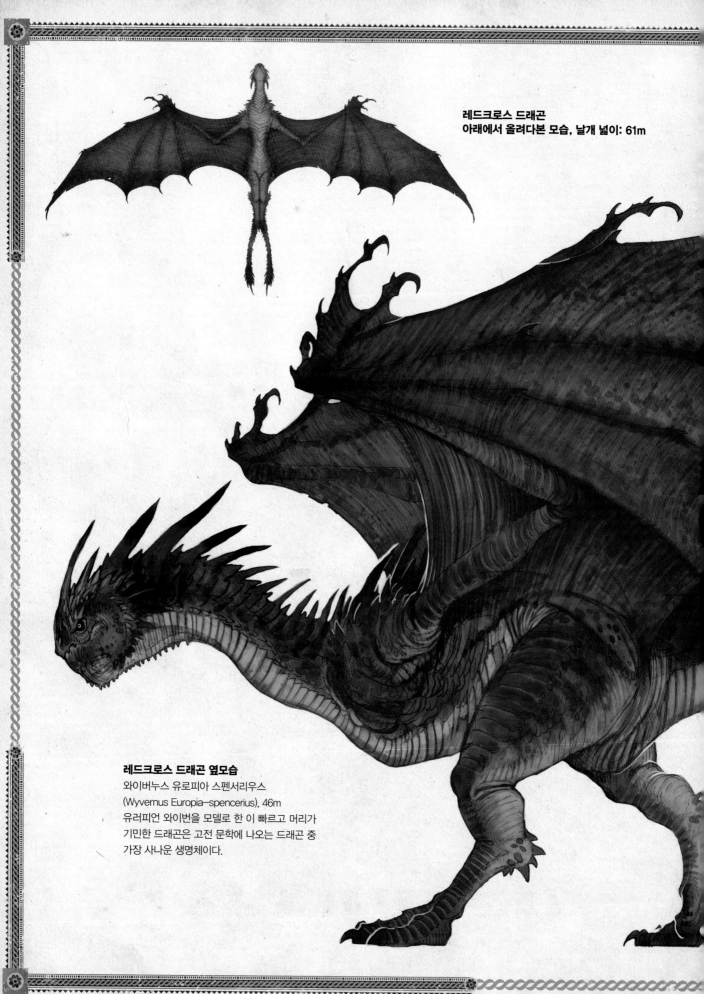

레드크로스 드래곤
아래에서 올려다본 모습, 날개 넓이: 61m

레드크로스 드래곤 옆모습
와이버누스 유로피아 스펜서리우스
(Wyvernus Europia–spencerius), 46m
유러피언 와이번을 모델로 한 이 빠르고 머리가
기민한 드래곤은 고전 문학에 나오는 드래곤 중
가장 사나운 생명체이다.

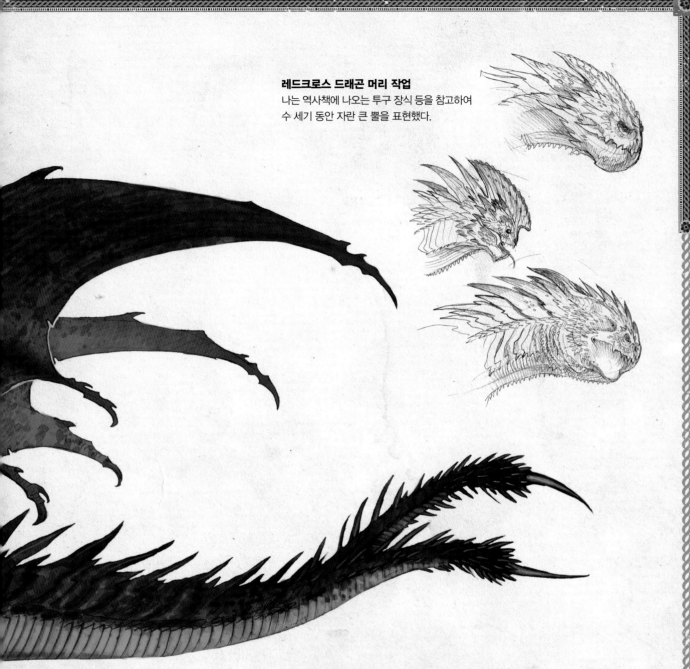

레드크로스 드래곤 머리 작업
나는 역사책에 나오는 투구 장식 등을 참고하여
수 세기 동안 자란 큰 뿔을 표현했다.

CANTO XI
The knight with that
old Dragon fights
Two days incessantly:

영국 목판화
출처: 에드먼드 스펜서의 "페어리 퀸"
(The Faerie Queene).

2단계: 섬네일

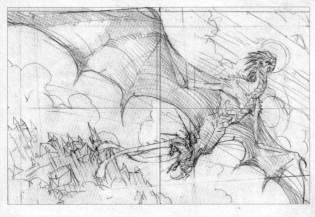
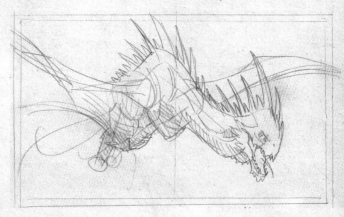
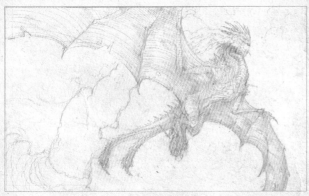
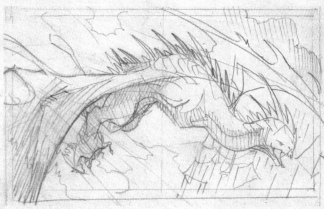

아이디어 다듬기
최종 그림을 결정하기 전에 주요 요소들을 다양하게 배치하여 여러 구성의 디자인을 스케치북에 그려본다. 섬네일 단계는
다양한 디자인을 실험해 볼 수 있는 중요한 단계이다. 여기서 난 드래곤의 힘과 크기를 나타내며, 전체적인 배경이 보이도
록 구성하려고 노력했다.

3단계: 드로잉

드로잉 발전시키기
간략한 선으로 요소들의 구성과 움직임을 빠르게 잡아본다. 단순하게 시작하면
이후 수정하고 싶어졌을 때에 더 쉽게 작업할 수 있다.

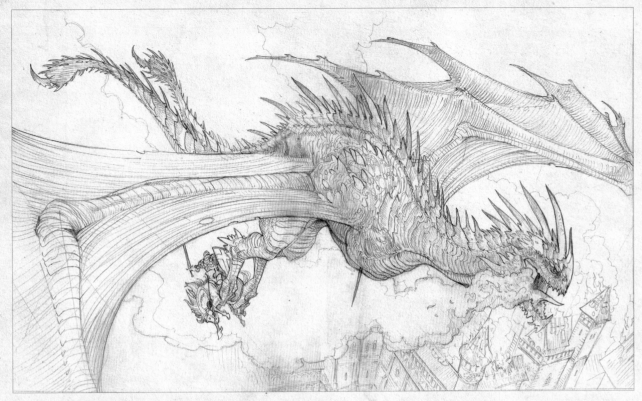

레드크로스 드래곤 최종 드로잉

이야기의 배경은 매우 세세하며, 검게 탄 바위와 불탄 나무, 재가 날리는 하늘 등 피톤 이야기와 실렌의 전설에서 묘사된 것과 매우 유사하다. 나는 불 타는 마을이나 불타오르는 하늘을 표현하기 위해 이 묘사들을 사용했다.

종이 위에 연필
33cm X 56cm

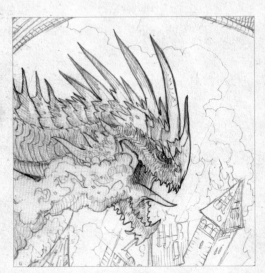

레드크로스 드래곤 최종 드로잉 디테일

4단계: 채색(페인팅)

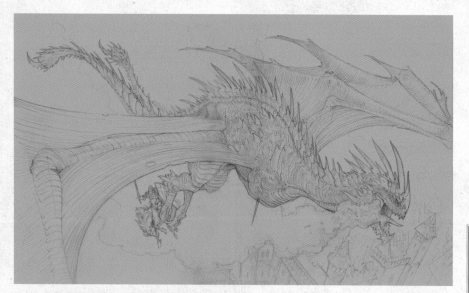

밑칠

최종 드로잉을 디지털 페인팅 프로그램으로 옮겨 컬러 밸런스를 세피아 톤으로 바꾼다. 새로 곱하기 레이어를 그림 위에 추가하여 따뜻한 중간톤을 올린다. 수작업을 하는 예술가들은 얇은 호박색 종이 위에 연필과 흰 분필로 이 테크닉을 사용한다. 밑칠 작업으로 그림의 기반이 될 주광선과 형태를 잡는다.

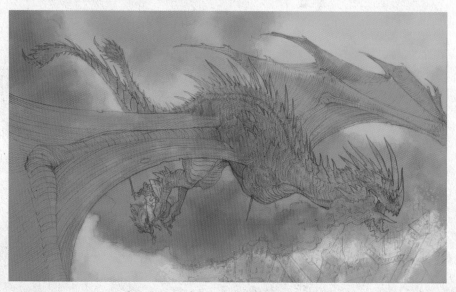

팔레트

레드크로스 드래곤 색 팔레트
나는 대기가 불타오르는 듯한 표현을 위해 따뜻한 색감의 팔레트를 골랐다.

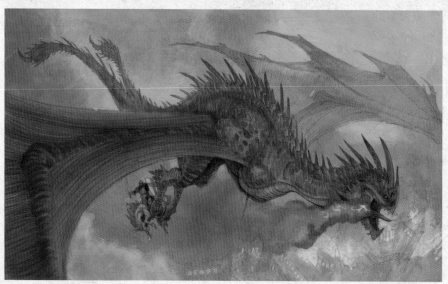

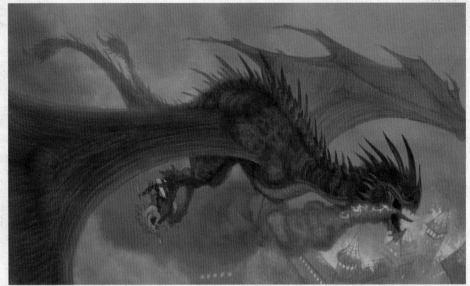

배경

표준 모드 레이어를 새로 만들어 배경의 요소들을 먼저 작업한다. 밝은 노란색 화염이 배경과 대조되어 드래곤의 옆모습을 실루엣으로 나타낸다. 컬러 닷지 모드로 밝고 빛나게 해 화염이 빛을 내는 효과를 준다. 흩날리는 불꽃 질감은 소용돌이 치며 미쳐 날뛰는 듯한 드래곤의 비행을 더욱 실감나게 해준다.

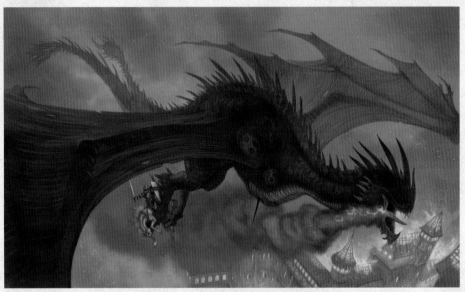

전경

새로운 표준 모드 레이어를 추가하고 전경의 요소들을 다듬는다. 이렇게 하면 필터를 조작, 적용하거나, 배경과 밑칠과 상관 없이 요소들을 지우거나 색을 섞을 수 있다. 불투명한 디테일 브러시를 활용해 최종 디테일을 다듬는다.

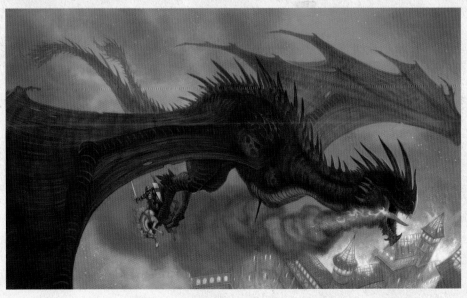

최종 디테일

작은 디테일 브러시로 털과 비늘에 강조를 준다. 컬러 닷지와 오버레이 같은 이펙트로 불을 더 강조할 수 있다.

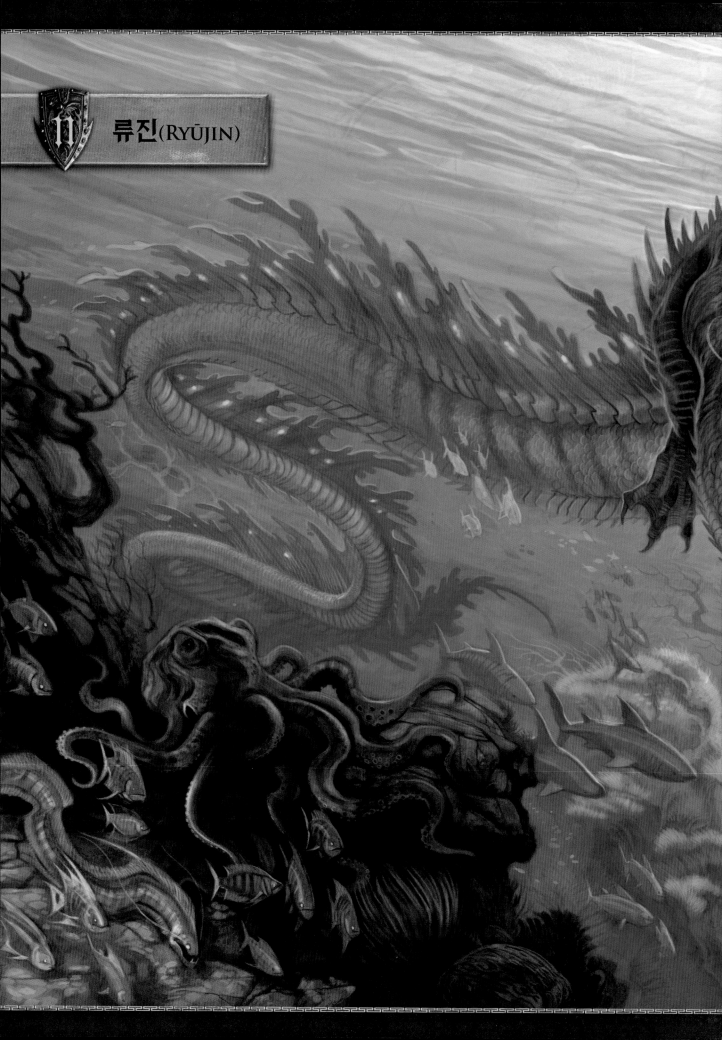

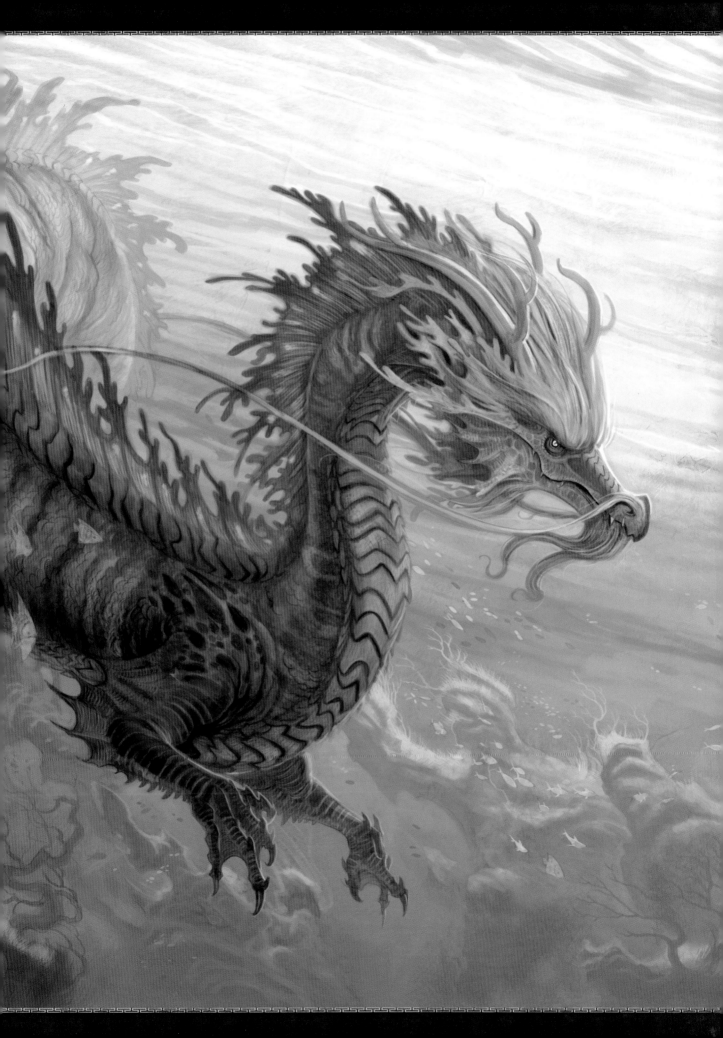

The Legend of Ryūjin

일본 신화

옛날 고대 일본 왕국은 위대한 여왕 타마토리의 지배를 받고 있었다. 여왕은 지혜와 공정함으로 사람들의 사랑을 받았다. 수년 동안, 일본에는 오직 평화와 번영만이 있었다. 풍년이었으며, 가축들은 잘 자라고 바다에서는 보물이 넘쳐 흘러 왕국 사람들 모두, 심지어는 여왕조차도 이 풍족함에 감사하기 위해 바다의 강력한 용신 류진에게 제물을 바쳤다.

하지만 일본의 번영은 이웃나라의 질투를 불러왔고, 바다 건너의 영주들이 일본을 노리기 시작했다. 이웃나라의 영주들은 함대를 만들어 일본을 정복할 계획을 세웠다. 일본을 침략할 것이라는 소문이 돌자, 사람들은 겁에 질리기 시작했고, 타마토리 여왕에게 구원해달라 빌었다.

타마토리 여왕은 장로회와 전사들을 모아 방법을 모색했다. 일본의 군대는 침략을 막아낼 만큼 강하지 않았고, 해군은 적의 상륙을 저지할 만큼 배가 많지 않았다.

어떤 희망도 없다고 여겨질 때 한 늙은 선지자가 나서서 말했다. "어떤 힘으로 침략자를 막아야 할지 압니다." 장로들은 설명하라고 다그쳤다. "위대한 용신 류진을 말하는 것입니다." 선지자가 말했다. "바다 아래, 류진은 수많은 바다 미물들에 둘러싸인 웅장한 산호초 궁전

에 살고 있는데 성 안엔 류진이 바다의 흐름을 다스리는 고대 유석(流石)이 있습니다. 그 돌을 얻을 수만 있다면 바다의 힘을 우리 편 삼아 침략자들을 물리칠 수 있습니다."

여왕과 장로회는 유석을 얻는 것이 유일한 방법이라는 것에 동의했다. 여왕은 가장 용감한 전사 중 이 위험한 모험을 떠나 류진의 성에

서 유석을 가져올 지원자를 찾았다. 그러나 어떤 전사와 장군도 자원하지 않았다. 여왕은 실망할 때, 어디선가 작은 목소리가 들려왔다. "제가 가겠습니다."

여왕이 몸을 돌려 앞으로 나온 어린 청년을 보았다. "제 이름은 리쿠(Riku)입니다." 청년이 말했다. "저는 그저 시종이지만 맡겨 주신다면 무한한 영광일 것입니다, 폐하."

여왕은 리쿠의 용맹함을 축복하고 사람들은 작은 배를 띄워 리쿠를 떠나보냈다.

리쿠는 노를 저어 바다로 나갔다. 멀리 나갈수록 파도도 더 거세졌다. 마침내 바다의 중앙에 도착한 리쿠는 닻을 내렸다. 밧줄이 더 이상 움직이지 않았을 때, 리쿠는 물 속으로 뛰어들어 닻의 줄을 따라 산호초 아래로 들어갔다. 어린 청년은 눈앞의 광경을 보고도 믿지 못했다. 가늠하기 어려울 정도로 다양한 색과 모양의 바다 생물들과 푸른 바다에서 빛나는 산호 숲이 펼쳐져 있었다. 저 멀리 류진의 바다 궁전이 보였는데 마치 산호 위에서 자라난 모습으로, 무지개 빛의 아네모네, 성게, 불가사리로 장식되어 있었다. 숨이 다할까 걱정되어, 리쿠는 성을 지키는 상어들을 빠르게 지나 성 안으로 몰래 들어갔다.

안으로 들어간 리쿠는 수면 위로 올라가 공기가 있는 방으로 들어섰다. 물에서 나온 리쿠가 가쁜 숨을 쉬며 주변을 돌아봤을 때, 방에 조개껍질로 만들어진 거대한 왕좌가 있는 것을 발견했다. 팔걸이에는 안에서 마치 파도가 치듯 빛이 소용돌이 치며 빛나는 커다란 두 개의 진주가 박혀있었다. "이것이 유석이겠구나." 다행이 방은 비어 있었고, 그는 왕좌로 다가가 조심스럽게 돌을 들어 재빨리 가방에 넣었다.

리쿠가 성에서 도망친 후 바다 동물들에 비상이 걸렸다. 리쿠는 닻줄을 잡고 재빨리 올라가 줄을 잘랐다. 최대한 빨리 뭍에 닿으려 힘차게 노를 저었지만 바다가 거칠게 일렁이기 시작했다. 리쿠의 뒤로 파도가 거세게 치며 고래와 상어, 모든 바다 생물들이 분노해 그를 쓸어버리려 했다. 미침내 리쿠는 타마토리 여왕이 기다리는 해안가에 도착했다. 소년은 배에서 뛰어 유석을 여왕에게 전했다. 분노에 찬 바다 생물들이 해안가에 달려들자 그녀는 돌을 들어올렸고, 그들은 돌을 보자 멈췄다.

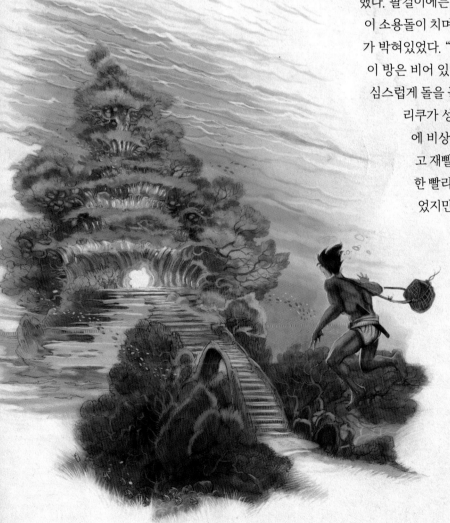

해안가 위로 어두운 폭풍우 구름이 피어오르고 파도를 가르며 거대한 물줄기가 솟아올랐다. 용왕이었다. 에메랄드 빛 비늘을 빛내며 파도와 해안의 사람들 위로 우뚝 선 용은 분노로 눈을 번뜩이고 있었다. 리쿠와 왕실 사람들은 무서운 바다의 용신 류진의 모습을 보고 무릎을 꿇었다.

"누가 감히 나 위대한 류진의 유석을 훔치는가?" 위대한 용이 소리쳤다.

리쿠가 나섰다. "저입니다, 위대한 류진이시여. 부디 여왕님을 나무라지 마십시오. 단지 백성들을 보호하려 하신 어진 여왕이실 뿐입니다."

"어떤 무리가 이 땅을 침략하려 하는가?" 용이 물었다.

타마토리 여왕이 위대한 용신에게 모든 일을 설명하자 류진은 분노했다. "내가 이 땅의 수호자이니, 그 어떤 군대도 이곳을 위협할 수 없다."

류진이 말했다. "나에게 유석을 돌려주어라, 그리고 다시는 나의 돌을 훔치지 않겠다고 맹세하라. 그리하면 내가 그들을 물리칠 것이다."

여왕은 동의했고 자신과 모든 후손들이 위대한 류진을 경외하겠다고 맹세하며 돌을 돌려주었다. 자신의 군대와 돌과 함께 산호 성으로 돌아간 류진은 바다의 힘을 빌어 침략자들의 배를 공격해 바다 속 깊이 침몰시켜 백성들을 보호했다. 리쿠는 여왕의 신하가 되어 여생을 여왕의 고문으로 살며, 수호신 류진에게 제물을 바쳤다.

편집자 주

원저작자인 윌리엄 오코너는 류진에게서 보석을 훔친 타마토리 공주 설화와 신라를 침략하기 위해 바다를 조종할 수 있는 해신의 보주를 사용한 진구 황후의 설화 등 몇 가지의 설화를 섞어 변형한 것으로 보인다.

그림 설명
류진

I단계: 연구 및 컨셉 디자인

일본 사람들은 영적으로 바다와 유대감을 가지고 있다. 바다는 풍족한 음식을 제공하며, 무역을 하게 하고 방어를 용이하게 하지만, 쓰나미와 해일, 폭풍 같은 재해가 일어나기도 한다. 의지해서 살지만 매일 격변하는 바다를 변덕스러운 용에 빛 댄 것은 놀라운 일이 아니다. 모든 문화권에서 용은 화산, 지진, 폭풍, 혹은 파도 같은 자연의 힘을 다스린다. 유럽의 전통과는 달리 아시아의 용들은 강력한 수호신으로 여겨지며, 신토에서는 가미(神)이라고 불렸다. 바다의 용신인 류진은 강력한 가미로 숭배되었다.

류진은 일본의 바다에 사는 강력한 바다 용이다. 해양 드래곤에 대한 더 많은 정보는 드라코피디아의 바다 괴물(orc)에 대한 내용을 참고하라(124~135페이지). 바다 괴물에는 두 군이 있는데 드라코 드라칸길리대(Draco dracanguillidae)와 드라코 세투시대(Draco Cetusidae)이다. 드라칸길리대(드래곤 장어)는 요르문간더(42~53페이지)처럼 더 뱀 같은 몸을 가지고 있다. 세투시대(바다 사자)는 튼튼한 다리가 있으며 육지를 돌아다니기도 한다.

이러한 디자인들을 시작점으로, 난 괴물이 아니라 다른 바다 생물들이 따르는 수호자이자 왕의 모습으로 류진을 나타냈다.

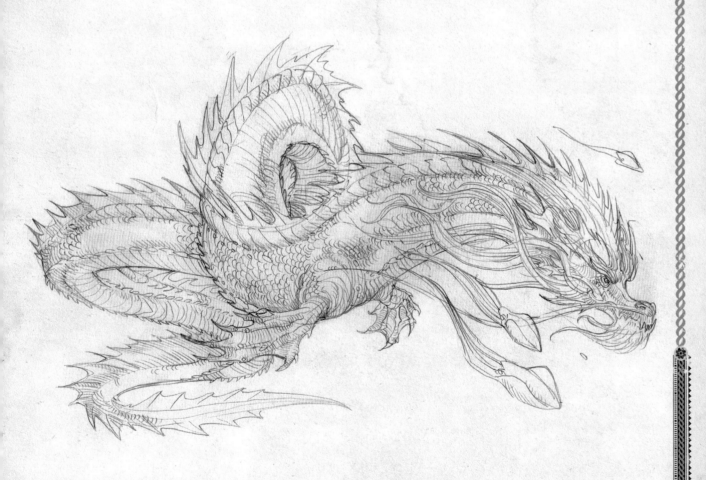

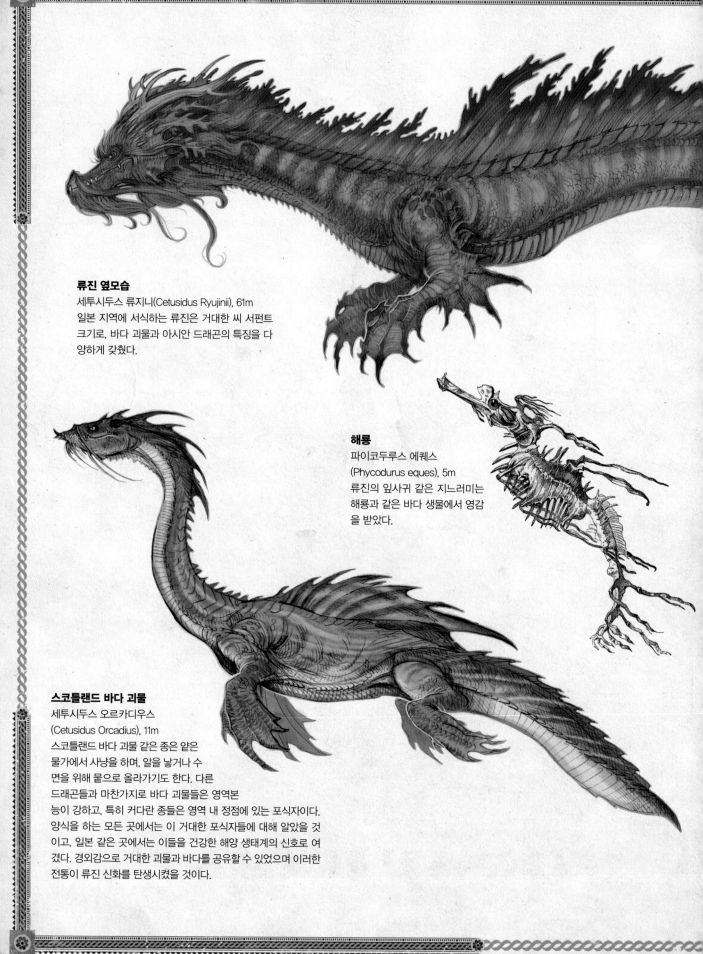

류진 옆모습

세투시두스 류지니(Cetusidus Ryujinii), 61m
일본 지역에 서식하는 류진은 거대한 씨 서펀트
크기로, 바다 괴물과 아시안 드래곤의 특징을 다
양하게 갖췄다.

해룡

파이코두루스 에퀘스
(Phycodurus eques), 5m
류진의 잎사귀 같은 지느러미는
해룡과 같은 바다 생물에서 영감
을 받았다.

스코틀랜드 바다 괴물

세투시두스 오르카디우스
(Cetusidus Orcadius), 11m
스코틀랜드 바다 괴물 같은 종은 얕은
물가에서 사냥을 하며, 알을 낳거나 수
면을 위해 뭍으로 올라가기도 한다. 다른
드래곤들과 마찬가지로 바다 괴물들은 영역본
능이 강하고, 특히 커다란 종들은 영역 내 정점에 있는 포식자이다.
양식을 하는 모든 곳에서는 이 거대한 포식자들에 대해 알았을 것
이고, 일본 같은 곳에서는 이들을 건강한 해양 생태계의 신호로 여
겼다. 경외감으로 거대한 괴물과 바다를 공유할 수 있었으며 이러한
전통이 류진 신화를 탄생시켰을 것이다.

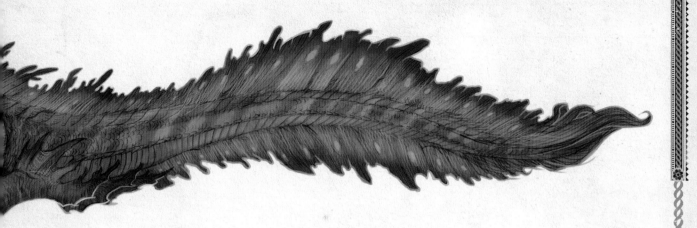

2단계: 섬네일

아이디어 다듬기

빠른 스케치 두어 개로 실험을 해보는 것은 채색 전에 어떤 디자인을 고를지 도움을 준다.
이 초기 디자인 스케치는 류진의 힘과 웅장함을 나타낸다. 나는 해마의 특징을 용에게 가미
했다. 그리고 목동 주변에 양떼가 모이는 것처럼 바다 생물들을 그렸다.

3단계: 드로잉

 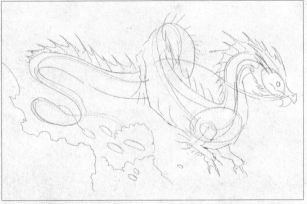

드로잉 발전시키기

섬네일의 대략적인 견본 스케치를 따라 큰 스케일의 그림을 시작한다. 디테일하게
그리기 전에 간략하게 이미지의 위치를 잡으며 시작해야 한다.

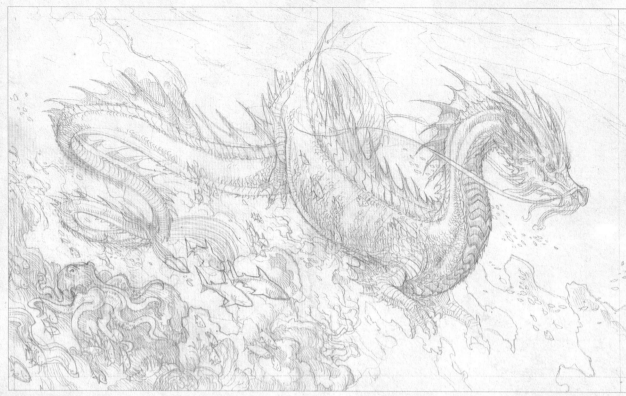

류진 최종 드로잉
종이 위에 연필
33cm X 56cm

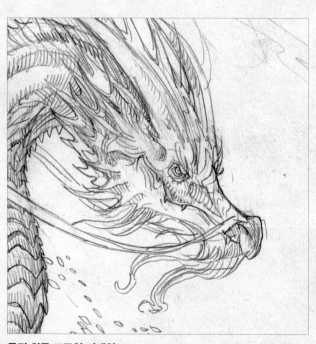

류진 최종 드로잉 디테일
최종 드로잉에는 바위, 바다 생물, 비늘 같은 디테일들이 포함되어야 한다.

4단계: 채색(페인팅)

밑칠
페인팅 소프트웨어에서 그림을 열어 새로운 곱하기 레이어를 추가하고 단색 톤으로 그림의 색과 구조를 잡는다.

팔레트

류진 색 팔레트
류진의 팔레트는 산호초의 밝은 파스텔 톤 파란색에서 영감을 얻어 골랐다.

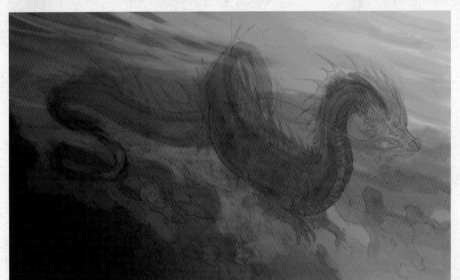

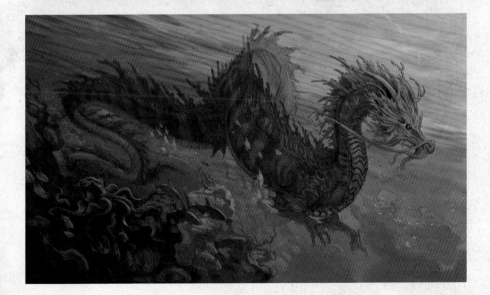

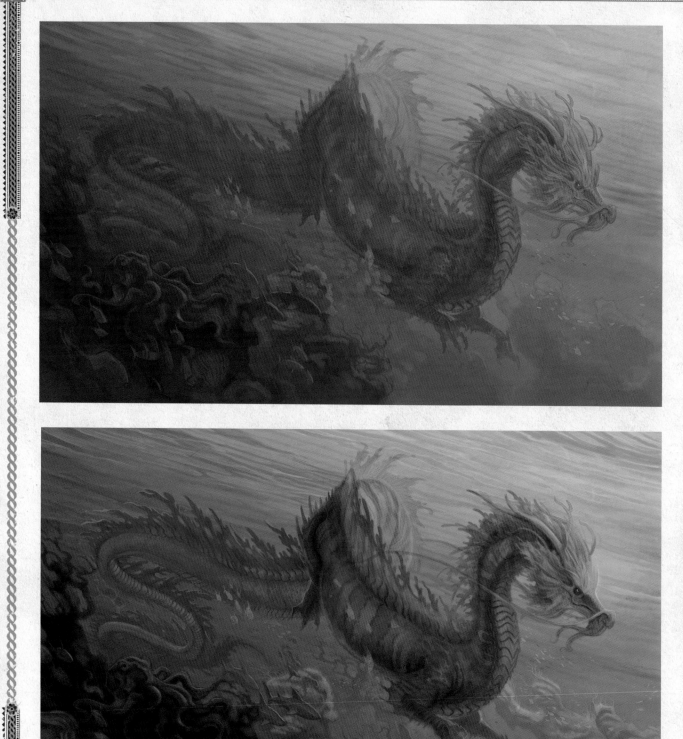

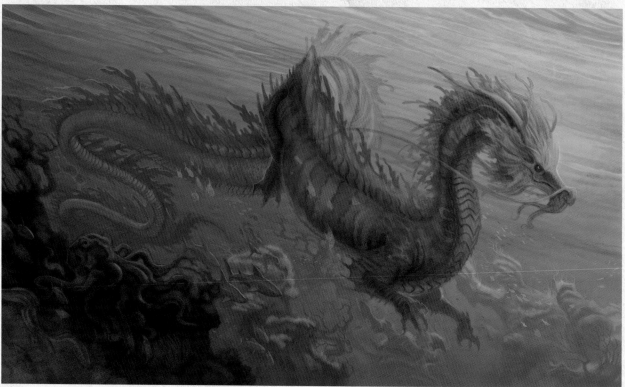

배경

새로운 표준 레이어를 만든다. 각 부분에 고유색을 넣고(바다의 파란색, 용의 초록색 등),
배경 디테일을 완성한다.

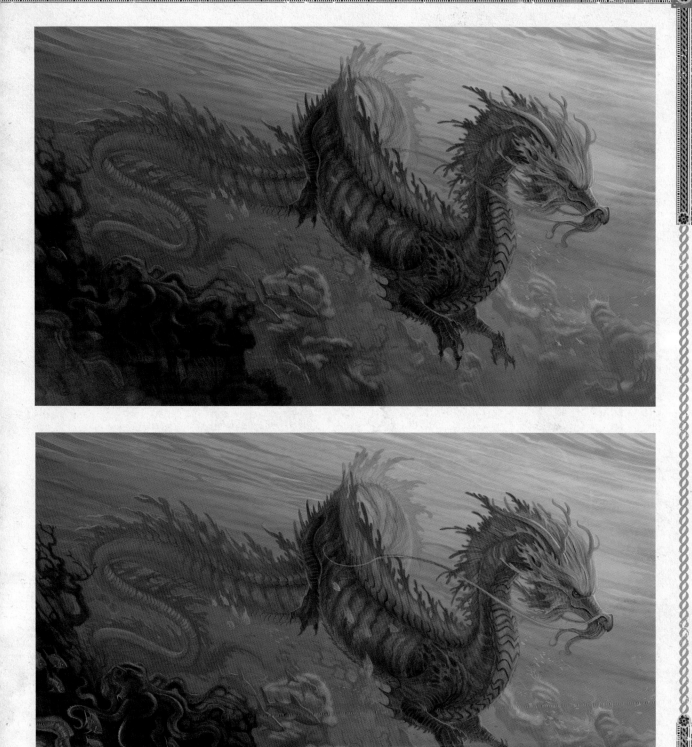

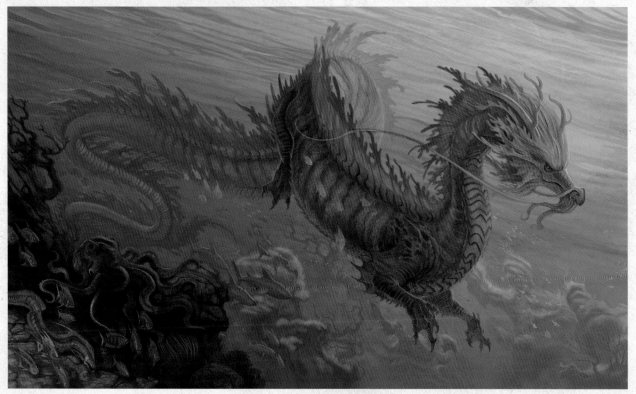

전경

표준 모드의 레이어를 만들고 불투명 색과 작은 브러시를 사용해 류진과 산호초 등의 전경 디테일을 다듬는다. 전경의 하이라이트 컬러는 웜톤으로 사용해 청색과 녹색 계열 팔레트와 대조를 준다.

최종 디테일

그림의 포컬 포인트에 시선이 집중되도록 디테일을 추가한다. 또 작은 디테일들을 활용해 깊이와 거리감을 보여줄 수 있는 효과를 낸다. 보색을 사용해 대비를 준다.

12 실렌의 드래곤(THE DRAGON OF SILENE)

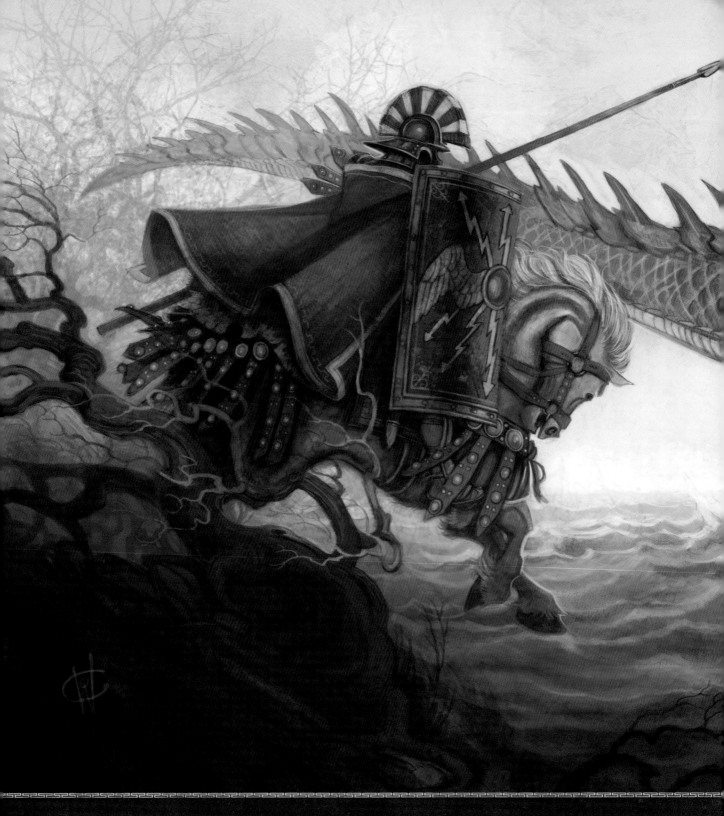

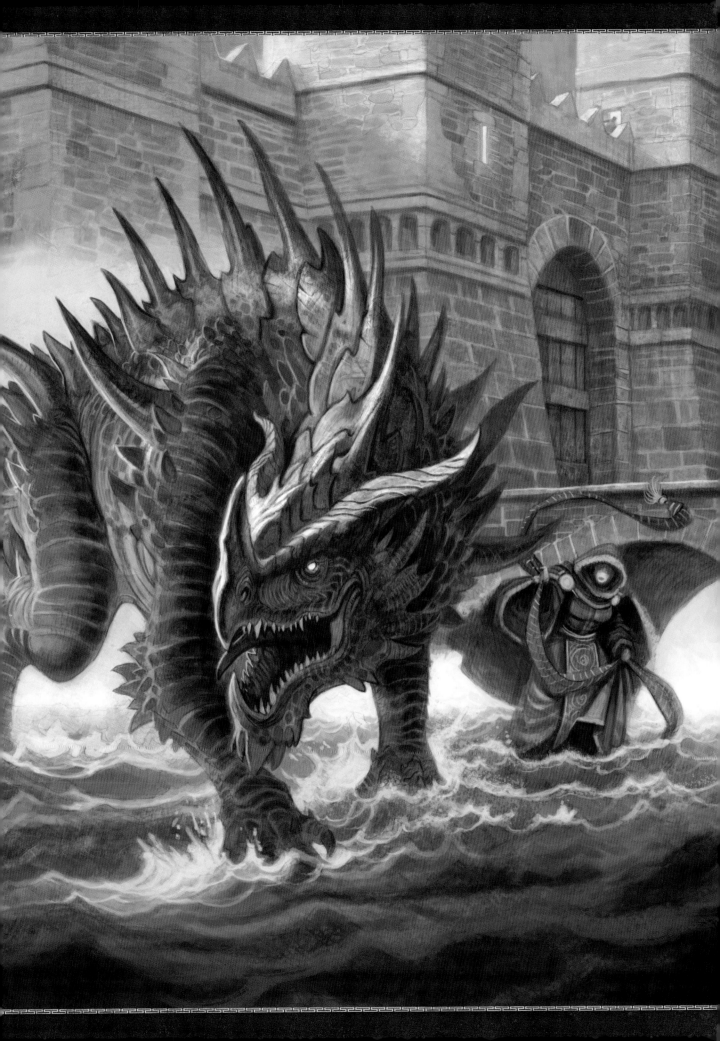

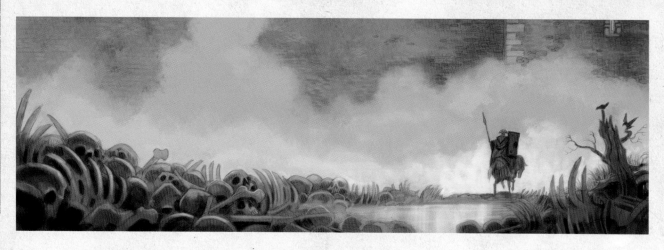

The Legend of the Dragon of Silene

기독교 신화

로마 제국의 시대, 디오클레티아누스(Diocletian) 황제는 제국의 군대에게 새로운 종교인 기독교 신앙을 탄압하고 로마의 신들에게만 충성할 것을 명하는 칙령을 내렸다. 브리튼에서 예루살렘까지 이르는 모든 제국 영토 내의 제국군 군단은 처형이 두려워 황제와 로마 신들에게 충성을 맹세했다. 로마의 총독 게론티우스(Gerontius)는 황제의 충성된 장군이었으며, 시리아 동부를 다스리며 황제의 총애를 받았다. 하지만 그와 아내 폴리크로니아(Polychronia)는 은밀히 기독교로 개종을 했으며, 아들을 낳자 이름을 게오르그(George, 조지)로 짓고 기독교인으로 키웠다. 그를 기독교인으로 기르는 것은 황제의 칙령을 어기는 일이었고, 큰 위험이 따르는 일이었다.

게오르그는 청년이 되어 아버지의 뒤를 따라 로마 제국의 군인이 되었다. 용감하고 고귀한 군인인 그는 빠르게 진급해 백부장(centurion, 100인 대장; 중대장)이 되었다. 그가 자란 시리아 땅 전역에 그는 공정하고 용감한, 독실한 기독교 전사로 알려졌다.

시간이 흘러 게오르그는 북아프리카의 리비아로 원정을 떠났다. 어느 날 그는 왕국을 지나다 실렌(Silene)이라는 도시를 만났다. 한때 밭과 과수원이 있던 곳에서는 검게 그을린 땅과 유황 같은 연기가 피어 오르는 물만 보였다. 무슨 일이 일어났는지 확인하려 도시 성벽으로 다가가자, 어떤 젊은 귀족 여인이 있었다.

"기사님!" 그녀가 울부짖었다. "생명을 귀히 여기신다면 부디 말을 돌려 이 저주받은 곳에서 멀리 떠나십시오."

게오르그는 깜짝 놀라 무슨 일이 일어난 것인지 물었다.

"드래곤입니다!" 그녀가 외쳤다. "드래곤이 도시로 와 우리 땅을 모두 파괴했습니다."

"어떻게 그런 일이?" 게오르그가 물었다.

여인이 이야기를 시작했다. "1년 전, 무시무시한 드래곤이 왕국에 들어와 우리 땅을 위협하고 우리 가축을 먹어 치우며, 독이 가득한 숨을 내뿜어 우리 작물을 파괴했습니다. 그 짐승이 우리의 도시 실렌에 죽음과 파괴를 뿌렸습니다. 왕이신 제 아버지는 가축과 동물을 바치며 드래곤을 달래려 하였지만, 곧 가축이 다 떨어지자 끔찍한 대안을 생각해냈습니다. 제비로 어린 아이들을 뽑아 드래곤에게 바친 것입니다. 저는 그 뽑기를 용납할 수 없어 제 이름도 넣었고, 곧 실렌의 공주인 제가 제물로 바쳐지게 되었습니다. 아버지는 가지 말라고 빌었지만, 전 우리 백성들이 감내한 고통을 저도 함께 져야 한다고 말했습니다. 그리하여 성문 밖으로 나와 저를 드래곤에게 바친 것입니다. 부탁입니다 기사님, 곧 드래곤이 나타날 테니 도망치십시오. 아니면 당신도 해를 입습니다."

갑자기 근처의 검게 그을린 강에서 무시무시한 으르렁거림이 들려왔다. 그리고 거대한 드레이크가 몸을 드러냈다. 눈은 불처럼 빛나고 콧구멍에서 검은 연기가 용광로처럼 뿜어져 나왔다. 말 위에 탄 기사를 보고 멈춘 드레이크는 이빨을 드러내고 대지를 울리며 포효했다.

한 치의 망설임 없이, 게오르그는 팔 아래에 단단히 창을 끼고 말을 몰았다. 그것은 평범한 창이 아니었다. 아스칼론의 창(Lance of Ascalon)은 원래 위대한 영웅 아약스(Ajax)에게 주어진 신성한 유물로 이후 아스칼론의 도시로 옮겨졌고, 그곳에서 게오르그가 독실한 민

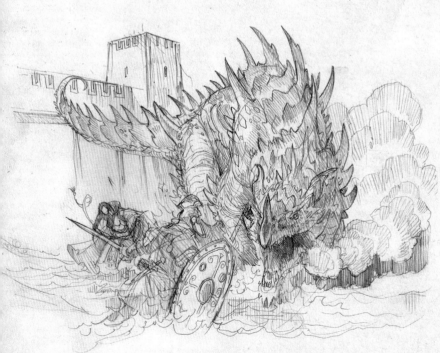

음으로 얻은 무기이다. 게오르그는 비늘로 뒤덮인 괴물을 향해 돌진해 드래곤의 심장에 창을 겨눴다. 천둥 같은 충돌소리와 함께 드래곤은 창에 찔렸고, 괴물은 고통스러운 신음과 함께 몸을 웅크린 채 뒷걸음치다 강에 빠졌다.

두 번째 공격을 위해 말을 돌린 게오르그는 괴물이 쓰러진 것을 확인했다. 부상당해 축 쳐진 드래곤은 비척거리며 일어나 공주와 기사를 향해 으르렁거렸다.

"공주님!" 게오르그가 외쳤다. "허리띠를 괴물의 머리에 던지십시오!"

공주는 허리에서 긴 비단 띠를 풀러 용감하게 드래곤의 머리를 향해 던졌다. 비단 띠는 드래곤의 목에 걸렸다.

드래곤은 처음에는 몸부림쳤지만, 곧 패배했다는 것을 깨닫고 잘 길든 큰 개처럼 얌전해졌다. 공주와 기사는 함께 드래곤을 끌고 모든 사람들이 지켜보고 있는 실렌의 성문으로 다가갔다.

"문을 여세요!" 공주가 외쳤다. 삐걱거리는 소리와 함께 정문의 쇠창살이 올라가고, 거대한 참나무 문이 활짝 열려 영웅을 맞았다.

실렌의 모든 시민들이 무시무시한 드래곤을 다루는 기사와 공주에게 다가왔다. 드래곤이 무섭게 으르렁대자 겁먹은 사람들이 뒤로 물러났다.

"실렌의 시민들이여!" 게오르그가 외쳤다. "더 이상 이 사악한 괴물을 겁낼 필요 없습니다. 신성한 아스칼론의 창과 공주의 용감함으로, 하나님의 은혜로 이 괴물을 물리쳤습니다."

실렌의 시민들은 이 말이 사실이며, 이 기적을 목격자라는 것을 알았다. 사람들은 하나 둘 무릎을 꿇고 하나님께 감사를 올렸고, 실렌 광장에서 성 게오르그는 2만 명의 영혼들에게 세례를 주었다.

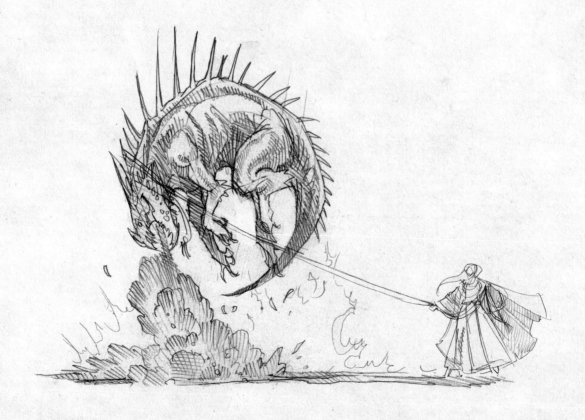

그림 설명
실렌의 드래곤

I단계: 연구 및 컨셉 디자인

성 게오르그의 이야기는 기독교에 전해지는 가장 오래된 이야기 중 하나이다. 게오르그는 로마 제국의 군인이었으며, 십자군 원정 때 잉글랜드가 성 게오르그(조지)의 성지와 유물을 찾아 자신들의 것으로 삼기 전까지는 중동의 성인이었다. 성 게오르그의 붉은 십자가는 영국 십자군의 상징이 되었으며 십자군의 방패에, 그리고 그 이후에는 잉글랜드의 국기에 새겨졌다.

이 전설에서의 드래곤을 그릴 때 나는 원전을 참고했다. 중동에서 일어난 이야기이기 때문에 다른 드라코피디아 책을 참고하여 이 환경에서 살 수 있는 드래곤에 대해 조사했다. 그리고 드라코 드라키대(Draco Drakidae) 군의 드레이크가 이러한 기후에서 발견된 사실을 알았다(드라코피디아 90~99페이지 참고).

페르시아로 알려진 중동 지방만큼 드레이크가 사랑 받는 곳은 없다. 새끼 때부터 인간에게 길러지는 아라비안, 페르시안, 그리고 다른 종들은 엄청난 속도, 방어력, 지능과 혈통으로 유명하다. 성 게오르그 전설에 나오는 종은 일반 드레이크인 드라쿠스 플레비우스(Drakus Plebius)보다 몇 배는 크지만, 엄청난 크기로 자라는 야생 드레이크에 대한 내용은 아직 알려진 바가 없다.

이 이야기의 특이한 점은 실렌의 공주가 드래곤을 길들였으며 강아지처럼 줄을 달아 제압했다는 것인데, 이는 나에게 드레이크의 대략적인 크기와 움직임을 상상하게 했다. 이야기의 드래곤의 영역본능도 드레이크의 습성이다.

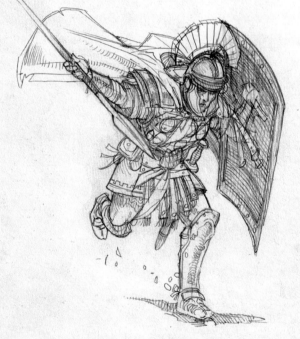

성 게오르그 연필 작업
스테인드글라스 작품에서 볼 수 있는 성 게오르그의 묘사와는 달리, 그는 빛나는 갑옷을 입은 중세의 유럽 기사는 아니었다. 2세기 로마 군인이니 그의 갑옷과 장비는 매우 달랐을 것이다. 역사적으로 맞게 당시의 의상을 조사해야 한다.

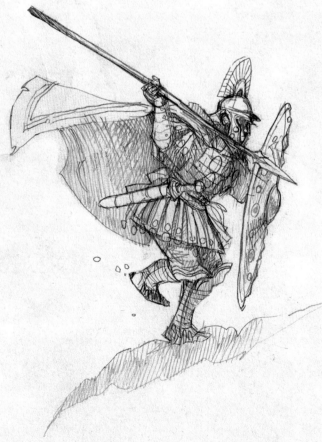

드레이크 머리 작업

드레이크를 디자인할 때, 난 늙고 거대하며 예전의 싸움으로 흉터가 가득한 모습을 연출하고자 했다.

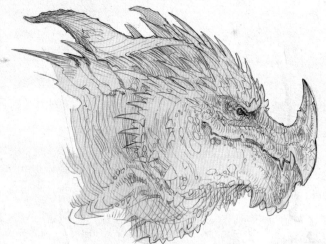

잉글랜드 국기에 들어간 붉은 십자가

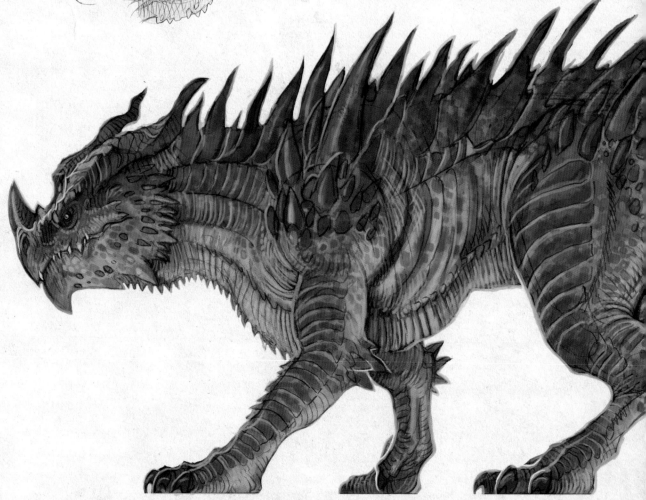

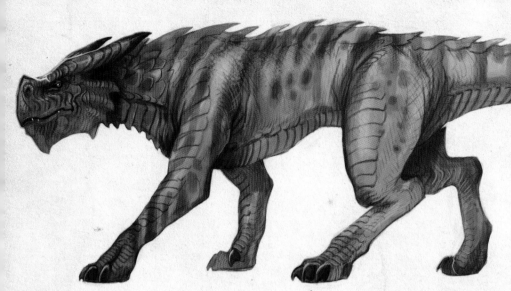

커먼 드레이크 옆모습

드라쿠스 플레비우스
(Drakus Plebius), 3m
일반 드레이크는 중동에서
경주, 사냥, 그리고 보안을
위해 많이 길렀다. 야생 드
레이크 무리는 고대와 중세
시대에 이 지역을 배회하며
여러 지역에 위협이 되었다.

실렌의 드래곤 옆모습

드라쿠스 플레비우스 임페라토루스
(Drakus Plebius-Imperatorus), 8m
성 게오르그의 전설에 나온 드래곤은
드레이크 군인 드라코 드라키대(Draco
Drakidae)에 기초했다. 다른 드레이크
종들도 많으니 자신만의 디자인을 찾아
보자.

2단계: 섬네일

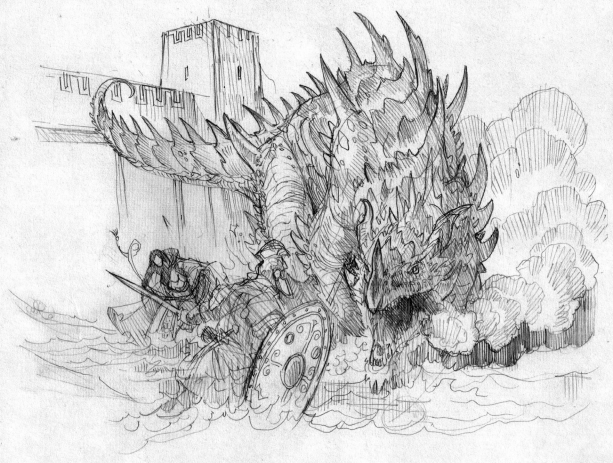

아이디어 다듬기

참고 자료와 스토리 컨셉 아트를 참고해 간단한 연필 디자인을 만든다. 영화를 제작하는 것처럼, 섬네일은
최종 그림에 전반적인 위치, 명암, 디자인, 구성과 의상 등의 간략한 아웃라인을 제공한다.

3단계: 드로잉

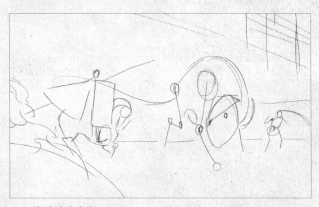
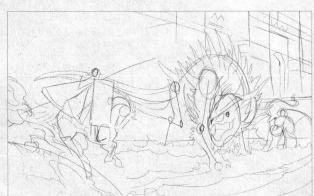

드로잉 발전시키기

주요 요소들의 구성을 생각하며 간략하게 큰 스케일의 그림을 그린다.

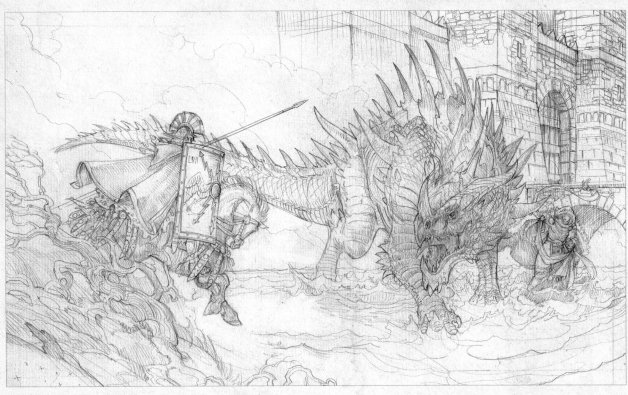

실렌의 드래곤 최종 드로잉
참고 자료와 성 게오르그 전설에 나오는 컨셉 아트를 참고하여 기본 섬네일 스케치를 기반으로 최종 그림을
완성한다. 최종 그림은 갑옷, 비늘, 바위 등 다루고자 하는 모든 디테일이 들어가야 한다

종이 위에 연필
33cm X 56cm

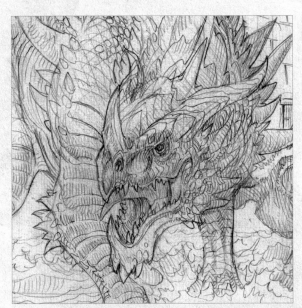

실렌의 드래곤 최종 드로잉 디테일

4단계: 채색(페인팅)

밑칠

드로잉 위에 곱하기 레이어를 새로 만들고 시원한 파란색 톤으로 칠한다. 수작업으로 채색을 할 때도 방법은 동일하다. 물로 물감 농도를 묽게 하여 그림 위에 칠한다. 이 단계에서 전체적인 형태와 빛을 설정한다.

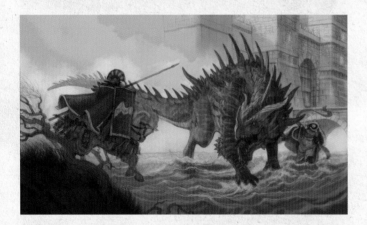

팔레트

실렌의 드래곤 색 팔레트
서늘한 회색 팔레트를 선택하여 땅을 병들게 하는 실렌의 독 연기를 표현했다.

배경

실렌 성의 디테일을 작업한다. 간단한 칠로 시작하여 그 모양 위에 원하는 디테일을 첨가한다. 왼쪽의 나무에 사용한 것과 비슷한 텍스쳐를 불러와 배경에 사용할 수 있다.

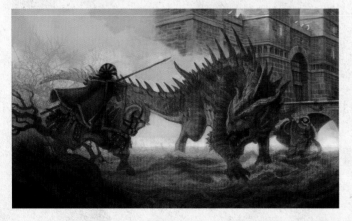

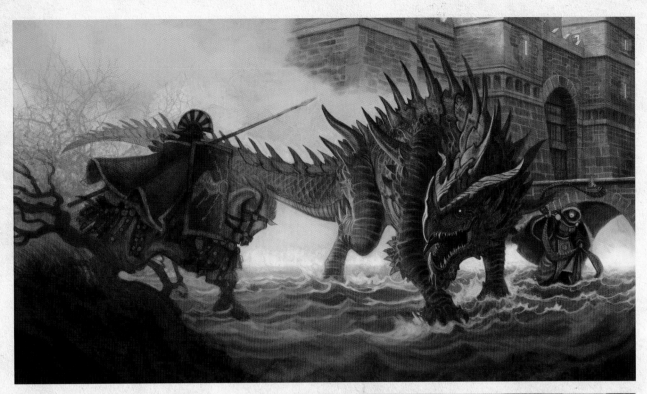

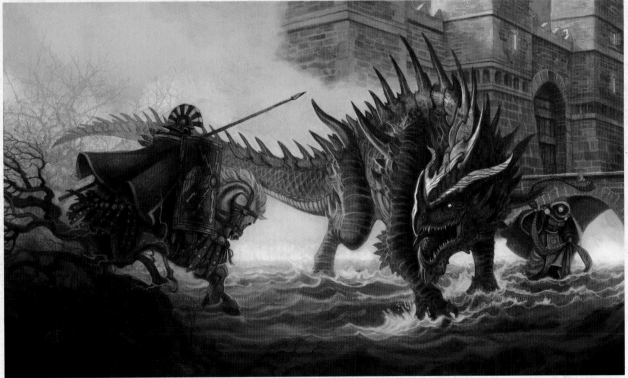

전경

이야기와 그림 모두 중심은 드래곤이다. 새로운 표준 레이어에 비늘과 질감 작업을 해 그림에 깊이와
현실감을 더한다. 새로운 표준 모드 레이어에서 어두운 계열의 색을 사용하여 전경을 안정시키고 장면
의 프레임을 잡는다. 디지털 작업을 할 때는 줌인(zoom-in)을 하여 디테일 작업을 한다.

최종 디테일

컬러 닷지와 오버레이를 활용하여 그림에 마무리 하이라이트를 넣는다. 갑옷의 못과 버클 등 추가적
인 질감 디테일을 작업한다.

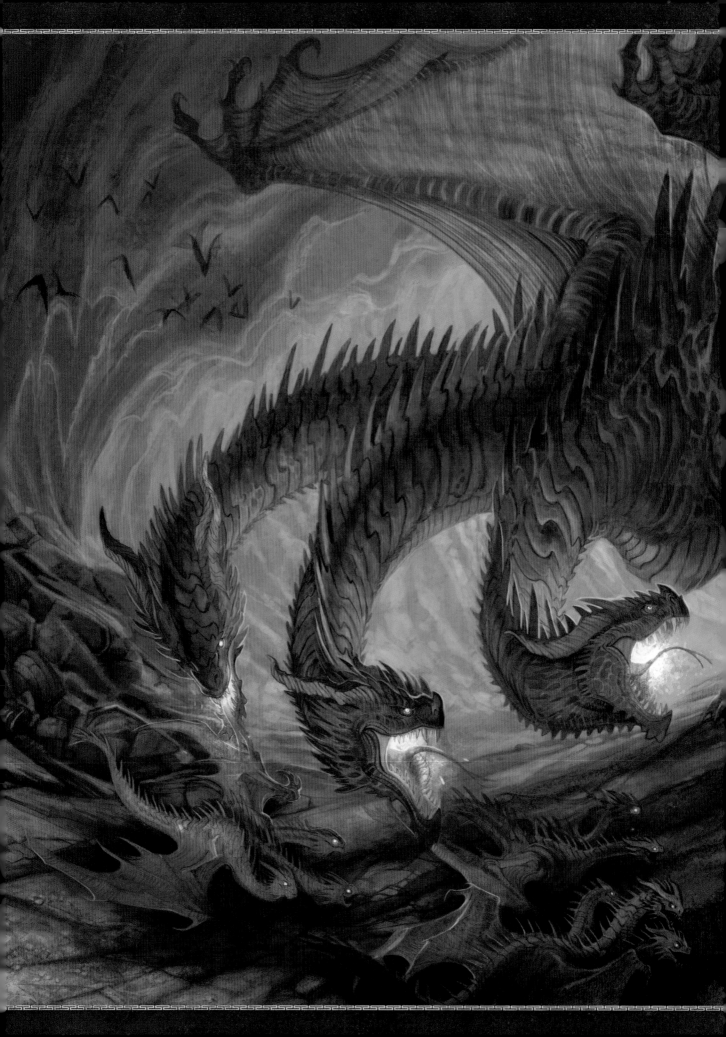

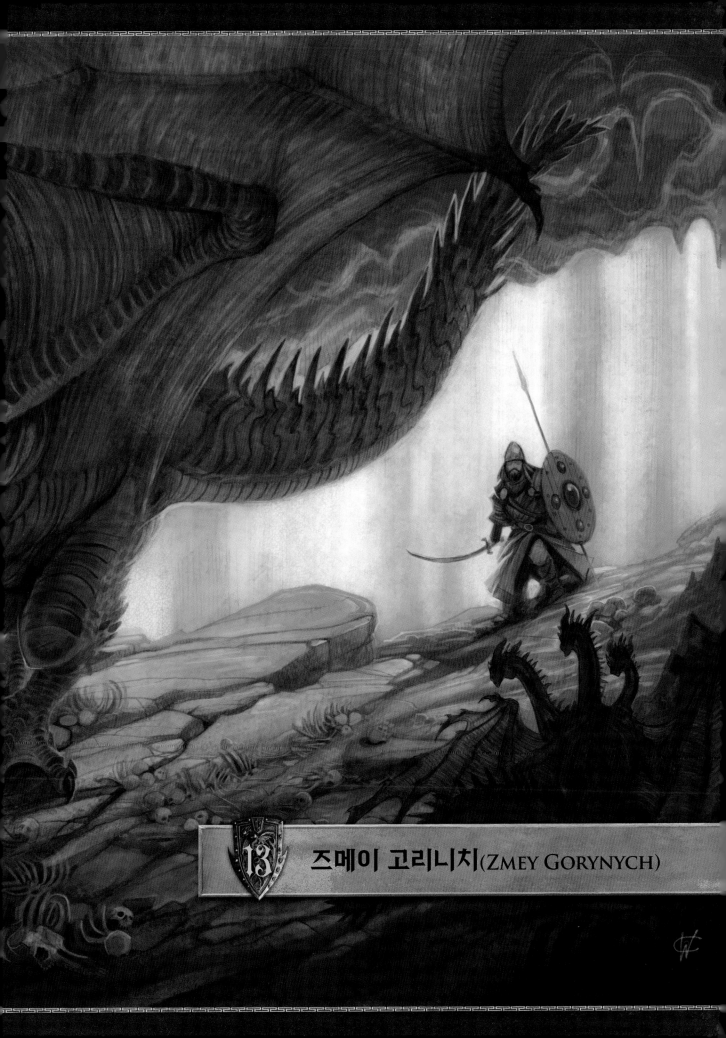

즈메이 고리니치(ZMEY GORYNYCH)

The Legend of Zmey Gorynych

러시아 신화

먼 옛날 러시아의 바람 부는 협곡에, 도브리냐 니키티치(Dobrynya Nikitich)라는 목동이 살았다. 도브리냐는 다른 아이들과 같이 집 주변 들판과 산에서 뛰놀기를 좋아했다. "도브리냐 조심하렴." 그의 어머니가 말했다. "숲에는 위험한 동물들이 많아. 날카로운 이빨을 가진 늑대도 있고, 불을 뿜는 드래곤도 있단다."

"조심할게요, 어머니." 하지만 그는 어머니의 말을 귀담아듣지 않았다.

어느 날, 도브리냐는 집에서 멀리 나와 산을 탐험하다 폭포 근처에서 동굴을 발견했다. 그날은 맑은 날이었고 도브리냐는 산을 오르느라 매우 더웠기 때문에 옷을 벗고 물에 들어가 폭포 아래에서 신나게 물장구를 쳤다. 소년의 웃음은 산에 메아리 쳤고, 이는 동굴에서 알을 낳은 머리가 셋 달린 즈메이 고리니치 드래곤의 주의를 끌었다. 눈이 여섯 개인 무서운 드래곤으로부터 숨기 위해, 겁에 질린 소년은 물속 깊이 내려갔다.

갈대 사이에서 숨을 참고 있던 도브리냐는 풀과 진흙 사이에서 뭔가 빛나는 것을 보았고, 손을 뻗어 빛나는 문양이 새겨진 금빛 투구를 발견했다. 별 생각 없이 투구를 쓴 도브리냐는, 곧 숨이 차 수면으로 올라올 수밖에 없었다. 물 위에 올라왔을 때 그는 즈메이 고리니치가 물가에서 어슬렁거리는 것을 보았다. 도브리냐는 가만히 있었고 드래곤이 그를 쳐다보는 것 같았지만, 그가 보이지는 않는 것 같았다. 마침내 드래곤이 자신의 동굴로 돌아가자 도브리냐는 물에서 나와 투구를 들고 집으로 잽싸게 돌아왔다.

"어머니! 어머니!" 도브리냐는 집에 들어오면서 어머니를 불렀다.

소년의 어머니는 놀라 뛰쳐나와 그의 아들을 찾았지만, 아들은 보이지 않았다. "도브리냐? 너니?" 그녀가 말했다.

도브리냐는 아직 자신이 투구를 쓰고 있었다는 것을 깨닫고 투구를 벗었다. 깜짝 놀란 어머니에게 소년은 모든 이야기를 하며 물 아래 바닥에서 발견한 마법의 투구를 보여줬다. 도브리냐의 어머니는 드래곤을 매우 두려워하여 그에게 다시는 그

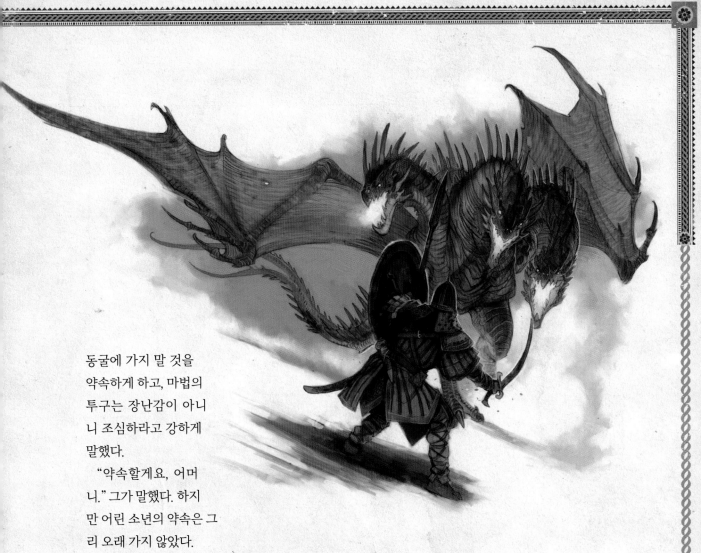

동굴에 가지 말 것을 약속하게 하고, 마법의 투구는 장난감이 아니니 조심하라고 강하게 말했다.

"약속할게요, 어머니." 그가 말했다. 하지만 어린 소년의 약속은 그리 오래 가지 않았다.

시간이 흘러 도브리냐는 성장했다. 어머니가 돌아가신 후 그는 소년 시절을 보낸 작은 집을 떠나 도시인 키에프(Kiev)로 갔고, 군대에 들어가 용기와 지혜로 블라디미르 왕자 부대의 기사가 되었다.

어느 날 자바바(Zabava) 공주가 실종되어 궁중에 비상이 걸렸다. 하인들과 수비대가 수색을 펼쳤고, 공주가 승마를 하다 즈메이 고로니치에게 납치되었다는 것을 알았다. 블라디미르 왕자는 그의 기사들을 불러 조카를 구할 지원자를 구했다. 도브리냐가 손을 들었다. "제가 가겠습니다, 폐하." 그가 말했다. "즈메이 고로니치라는 드래곤을 알고 있으며, 어느 동굴에서 사는지도 압니다. 제가 공주를 구해오겠습니다."

도브리냐는 드래곤과의 전투를 위해 최고의 갑옷과 말을 하사 받고, 곧 산으로 향했다. 그리고 이전에 드래곤을 마주쳤던 동굴로 돌아가 외쳤다. "즈메이 고로니치! 도브리냐다! 어서 나와라!" 드래곤을 유인한 다음, 마법의 투구를 쓰고 몰래 동굴로 들어가 자바바 공주를 구하려는 계획이었다. 하지만 드래곤은 미끼를 물지 않았다.

결국 도브리냐는 더 이상 기다리지 못했다. 머리에 투구를 쓰고 동굴 안으로 들어갔다. 안에는 어마어마한 크기의 드래곤이 불을 뿜고 있었고, 세 개의 머리는 모든 방향을 향하고 있었다. 수 년 간의 기다림 끝에 알들도 작은 드래곤으로 자랐다. 드래곤 너머 동굴 깊은 곳에서, 기사는 공주의 소리를 들을 수 있었다. "거기 누구 없나요? 제발 도와주세요!"

작은 드래곤들이 할퀴며 공격해오자 도브리냐는 작은 드래곤들을 베었다. 즈메이 고리니치는 자식들이 죽은 것을 발견하고 매우 분노하여 보이지 않는 침입자를 공격했다. 불을 뿜고 치명적인 꼬리를 휘둘렀지만, 마법의 투구를 쓴 도브리

냐에게는 어떤 공격도 통하지 않았다. 강력한 검을 휘두르며 용감한 기사는 드래곤의 머리를 베었고, 즈메이 고로니치는 고통에 소리를 지르며 괴로워했지만 잘린 곳에서 머리가 다시 자라났다. 도브리냐가 머리를 벨 때마다 새 머리가 자랐고 그렇게 삼일 밤낮을 싸운 끝에 결국 기사의 창이 드래곤의 심장을 꿰뚫었다. 도브리냐는 드래곤의 몸을 태우고 그 재를 파묻어 다시는 살아나 남을 해칠 수 없게 하였다.

동굴 깊은 곳에서 기사는 자바바 공주를 발견하고 함께 키에프로 돌아와 그녀의 삼촌을 재회했다. 도시 전체는 기뻐하였고, 도브리냐와 자바바는 혼인을 하였다.

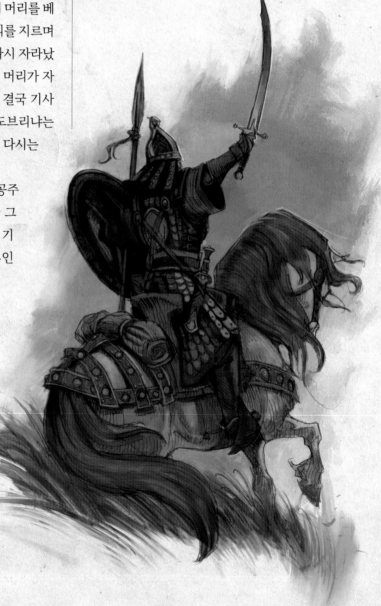

그림 설명
즈메이 고리니치

1단계: 연구 및
컨셉 디자인

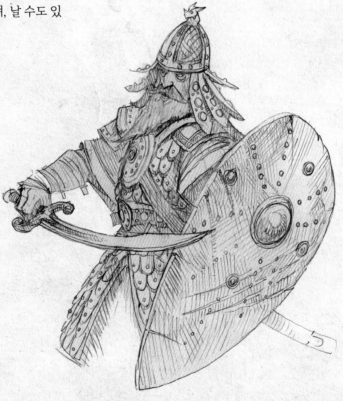

　러시아 황야의 신화와 전설은 마법과 모험, 그리고 위험으로 가득하다. 도브리냐 니키티치가 강력한 즈메이 고리니치를 무찌르는 이야기는 러시아에서 세대를 넘어 전해 내려왔으며, 그 지방의 험난한 역사를 나타낸다. 다른 나라의 드래곤 이야기와 마찬가지로, 이 전설은 평범한 소년이 지략과 용기, 그리고 마법 투구의 도움으로 영웅이 되는 이야기를 다룬다.

　즈메이 고리니치의 디자인은 세 개의 머리가 있다는 점에서 하이드라로 시작을 했다. 드라코피디아에서 하이드라에 대한 내용을 참고하여(드라코 하이드리대, Draco Hydridae, 111~123페이지 참고) 하이드라가 날지 못한다는 것을 알았고, 그리하여 와이번의 디자인을 혼합했다(드라코 와이버니대, 146~157페이지 참고). 이 부족한 디자인에서 즈메이 고로니치는 무시무시한 머리가 셋 달리고 불을 뿜으며, 날 수도 있는 드래곤으로 탄생했다.

도브리냐 연필 작업
최대한 많은 자료를 모아 중세 러시아 무기와 갑옷을 구상한다.

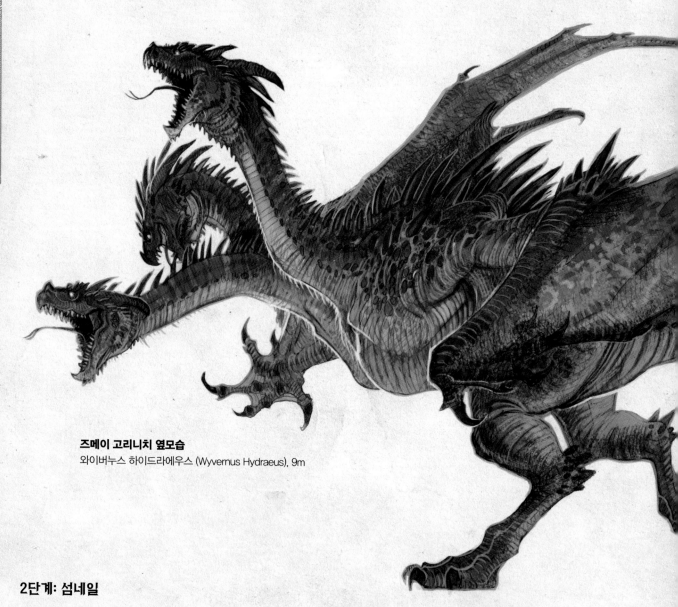

즈메이 고리니치 옆모습
와이버누스 하이드라에우스 (Wyvernus Hydraeus), 9m

2단계: 섬네일

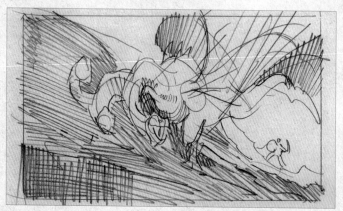

아이디어 다듬기

연필로 빠르게 작업하여, 몇 가지 간단한 컨셉 디자인을 만들었다. 이 단계로 복잡한 그림을 그리기 전
간단한 구성을 잡을 수 있다. 여기서 주요한 요소는 도브리냐, 즈메이, 새끼 드래곤, 그리고 동굴이다.

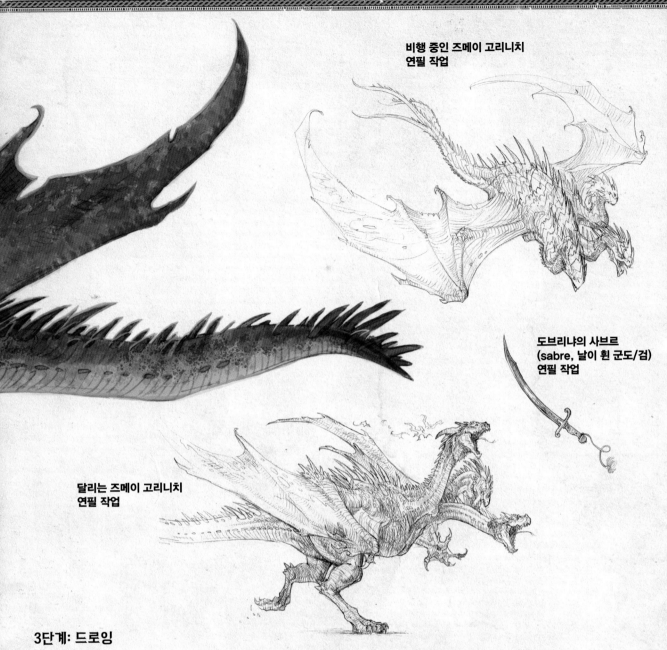

비행 중인 즈메이 고리니치
연필 작업

도브리냐의 사브르
(sabre, 날이 휜 군도/검)
연필 작업

달리는 즈메이 고리니치
연필 작업

3단계: 드로잉

드로잉 발전시키기

주요한 요소들을 어떻게 배치할지 간단히 구상한다. 섬네일을 청사진 삼아 대략적인 모양을 잡고,
디테일은 마지막 작업으로 남겨둔다.

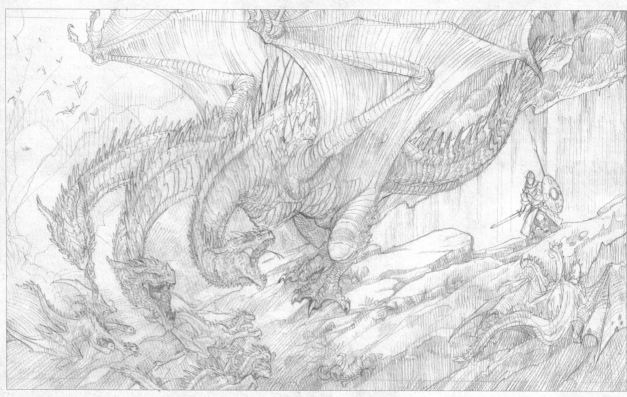

즈메이 고리니치 최종 드로잉

간략하게 그린 대략적인 그림과 섬네일, 참고 자료를 가이드 삼아 그림을 구성한다. 모든 요소들이 디자인 안에 포함됐는지, 전체적인 이야기 흐름에 맞는지 세부 작업에 들어가기 전에 확인한다. 디자인이 만들어지면 더 얇고 단단한 심의 연필로 디테일 작업에 들어간다.

종이 위에 연필
33cm X 56cm

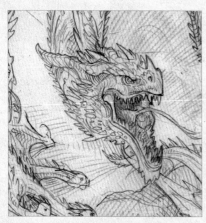
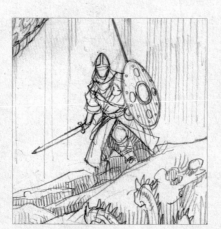
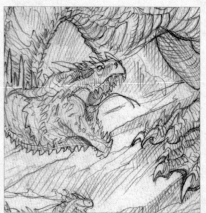

즈메이 고리니치 최종 드로잉 디테일

4단계: 채색(페인팅)

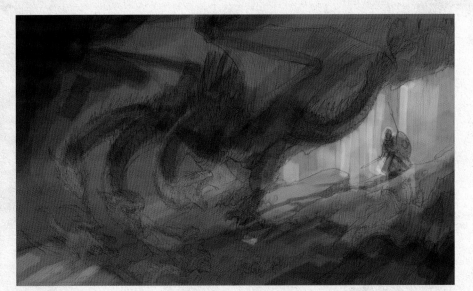

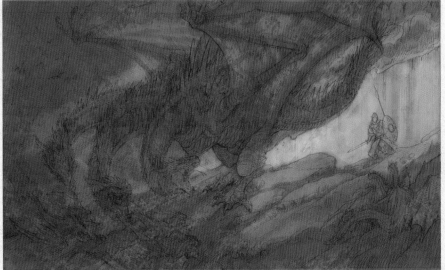

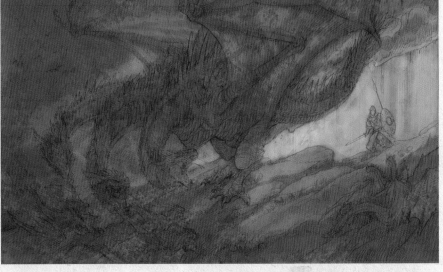

컬러 예시 만들기

컬러 디자인에 들어가기 전에 컴퓨터 작업 혹은 물감으로 색과 빛에 대한 실험을 해본다.

밑칠

그림 위에 곱하기 레이어를 만들어 단색 톤 밑칠로 빛과 형태를 잡는다. 수작업을 한다면 농도가 묽은 물감을 사용한다.

팔레트

즈메이 고리니치 색 팔레트

어둡고 시늘한 회색을 기본으로 밝은 황금 빛을 추가하여 색의 대조를 만들어 드래곤을 강조한다.

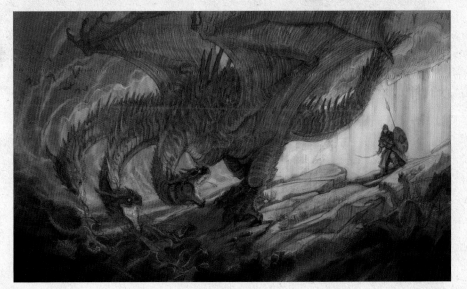

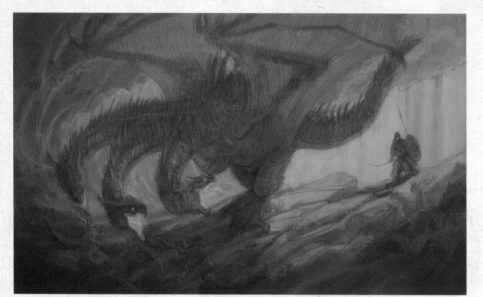

고유색 더하기
반투명한 레이어를 추가해 각각의 요소에 고유색을 칠한다. 더 발전시켜야 하는 그림의 주요 요소들의 색을 잡아두는 단계이다.

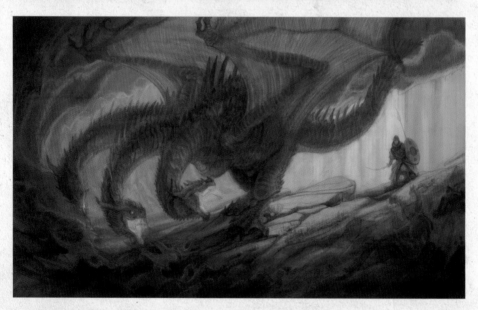

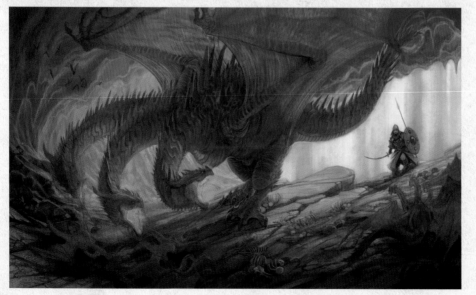

배경
배경에서는 바위와 물의 디테일을 다룬다. 이 단계는 배경 단계로 거리감이 필요하기 때문에 색과 디테일과 대조를 낮게 표현해야 한다.

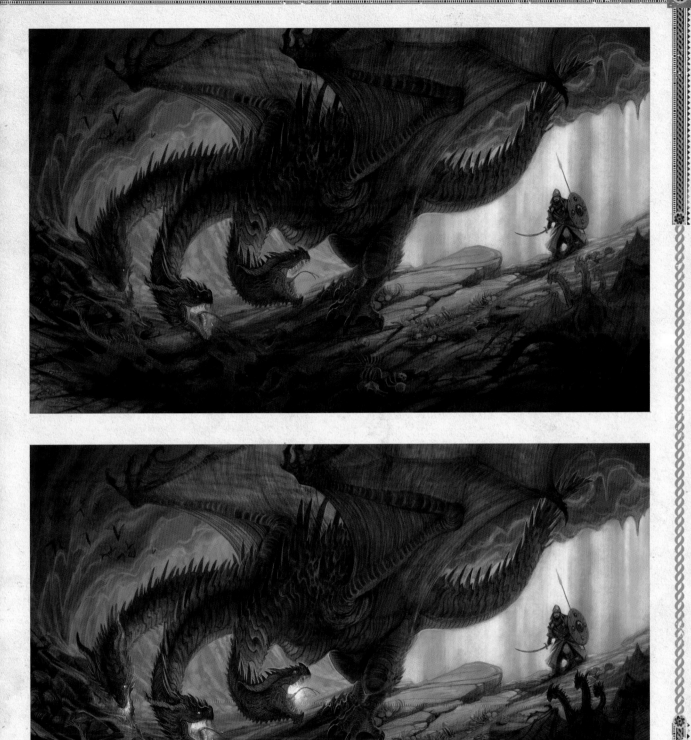

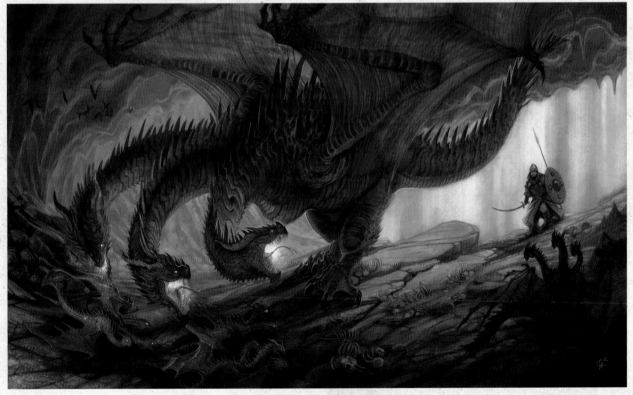

전경

전경에서는 드래곤의 비늘과 동굴의 잔해 디테일을 다듬는다. 화려한 붉은 빛은 전경에 더욱 시선이 모이게 할 것이다.

최종 디테일

작은 브러시와 불투명한 색으로 마무리 디테일 작업을 한다. 컬러 닷지를 활용하여 밝은 조명 효과를 준다.

인덱스

작가에 대하여

 윌리엄 오코너는 두 아이의 아버지로 뉴욕에 거주 중이다. 종종 그가 책과 그림을 만드는 호빗 홀(Hobbit Hole)에서 나와 세계 곳곳을 탐험하곤 한다. 베스트셀러 드라코피디아의 저자이자 작가이며, 게임과 출판물을 포함해 5천 개 이상의 작품에 삽화 작업을 한 그는 25년 경력의 베테랑으로 Wizards of the Coast, IMPACT Books, Blizzard Entertainment, Sterling Publishing, Lucas Films, Activision, 이 외에도 수많은 기업과 함께 일해왔다. 그는 또한 Spectrum: The Best in Contemporary Fantasy Art에 기여한 10인과 10 Chesley Nominations를 포함해 30개 이상의 상을 받았다. 윌리엄은 그의 특별하고 다양한 작품을 여러 나라에서 가르쳐왔으며, 예술 블로그 머디 컬러스(Muddy Colors)와 일룩스콘(Illuxcon), 뉴욕 코미콘(New York Comic Con), 그리고 젠콘(Gen Con) 등에 그림을 기고해왔다.

윌리엄 오코너와 그의 책과 예술에 대한 정보는 www.wocstudios.com을 참고하세요.
드라코피디아 에 대한 더 많은 그림과 영상을 보고 싶다면 온라인 웹사이트를 방문해 주세요.
페이스북: facebook.com/dracopedia
드라코피디아 프로젝트: dracopediaproject.blogspot.com
드라코피디아 유튜브 영상: youtube.com/user/wocstudios1

저자 알림: 본 책의 내용은 완전한 허구이며 엔터테인먼트와 예술적 목적을 위한 작품으로, 학구적 목적으로 사용할 수 없습니다.

헌사
매들린(Madeline)에게, 당신의 여행이 언제나 모험으로 가득 차길

감사의 말

 전세계의 서사와 시와 전설, 그리고 수 세기 동안 이 이야기에 영감을 준 모든 이에게 감사합니다. 스토리텔링에 도움을 준 제프 수에스(Jeff Suess)에게도 감사를 표합니다. 수많은 시간 동안 수많은 작품과 이야기를 책으로 담아준 모나 클로프(Mona Clough), 사라 라이차스(Sarah Laichas), 노엘 리베라(Noel Rivera) 그리고 모든 F＋W 팀에게 감사드립니다. 마지막으로 나에게 영감을 주는 내 아내와 가족에게 감사합니다.

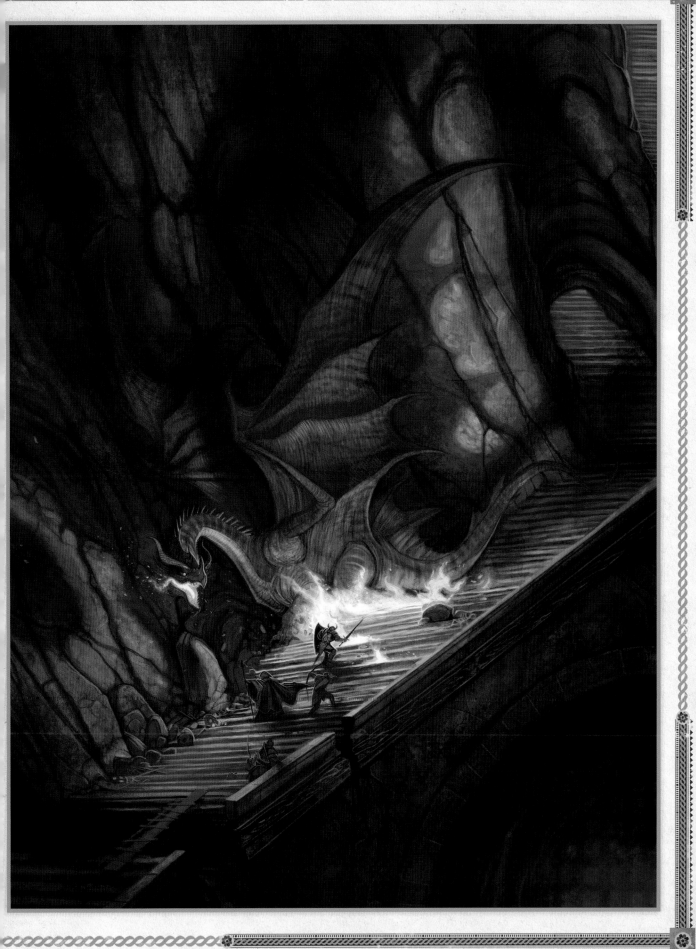

Dragons of Legend

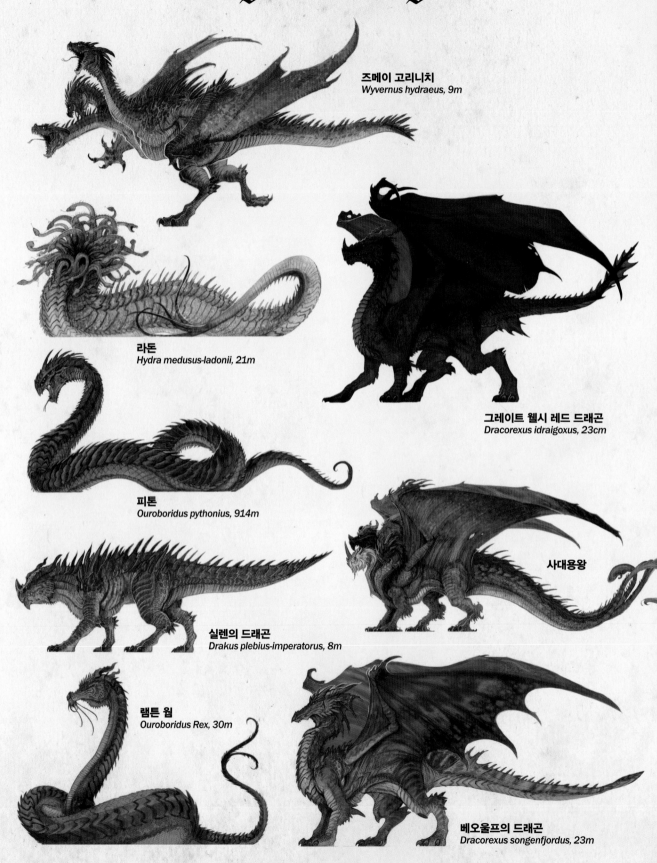

즈메이 고리니치
Wyvernus hydraeus, 9m

라돈
Hydra medusus-ladonii, 21m

그레이트 웰시 레드 드래곤
Dracorexus idraigoxus, 23cm

피톤
Ouroboridus pythonius, 914m

사대용왕

실렌의 드래곤
Drakus plebius-imperatorus, 8m

램튼 웜
Ouroboridus Rex, 30m

베오울프의 드래곤
Dracorexus songenfjordus, 23m

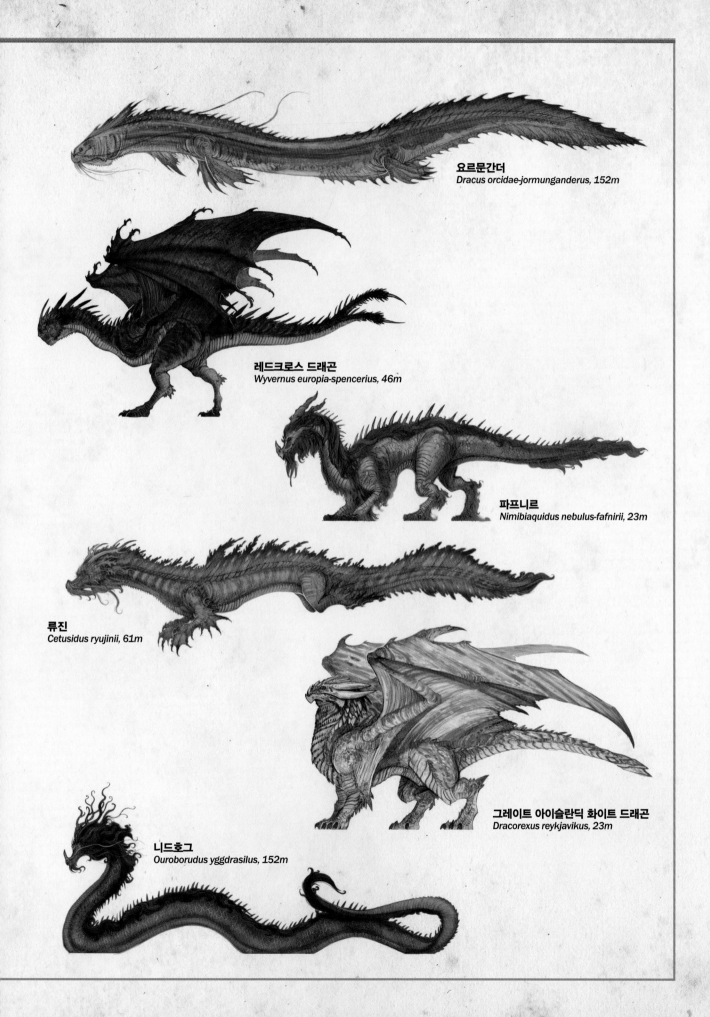

요르문간더
Dracus orcidae-jormunganderus, 152m

레드크로스 드래곤
Wyvernus europia-spencerius, 46m

파프니르
Nimibiaquidus nebulus-fafnirii, 23m

류진
Cetusidus ryujinii, 61m

그레이트 아이슬란딕 화이트 드래곤
Dracorexus reykjavikus, 23m

니드호그
Ouroborudus yggdrasilus, 152m

Characters of Legend

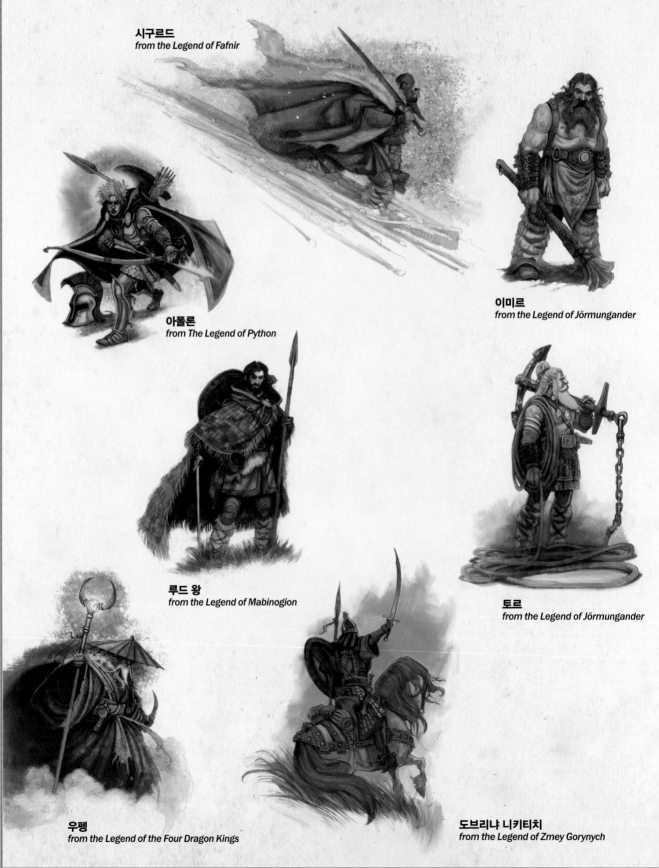

시구르드
from the Legend of Fafnir

아폴론
from The Legend of Python

이미르
from the Legend of Jörmungander

루드 왕
from the Legend of Mabinogion

토르
from the Legend of Jörmungander

우펭
from the Legend of the Four Dragon Kings

도브리냐 니키티치
from the Legend of Zmey Gorynych

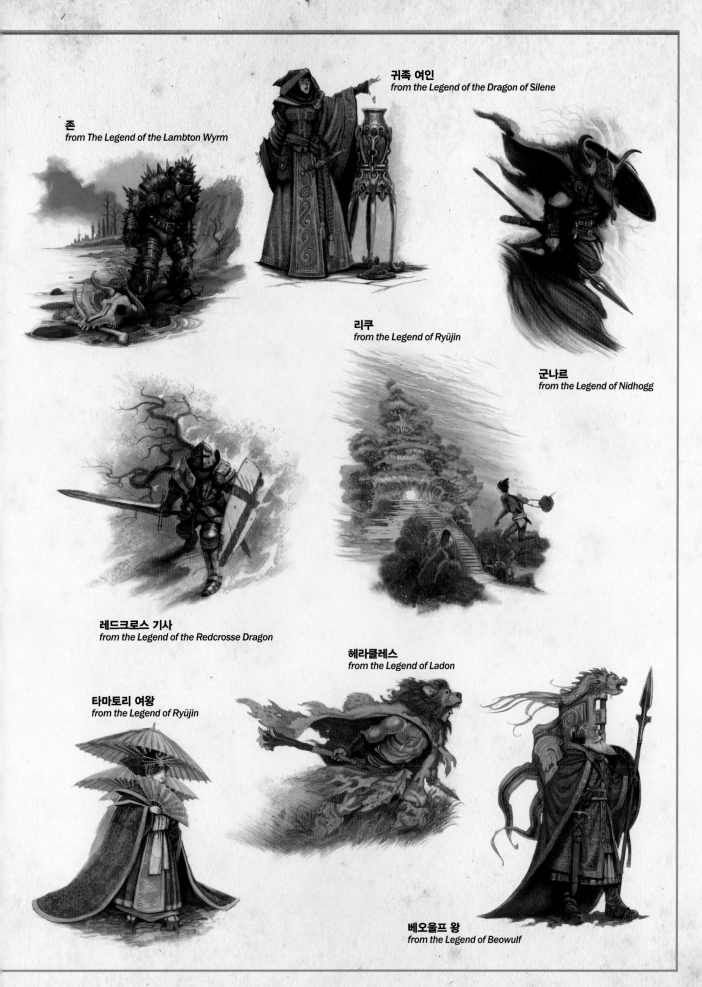

존 *from The Legend of the Lambton Wyrm*

귀족 여인 *from the Legend of the Dragon of Silene*

리쿠 *from the Legend of Ryūjin*

군나르 *from the Legend of Nidhogg*

레드크로스 기사 *from the Legend of the Redcrosse Dragon*

헤라클레스 *from the Legend of Ladon*

타마토리 여왕 *from the Legend of Ryūjin*

베오울프 왕 *from the Legend of Beowulf*

Book · Character · Goods · Advertisement · Graphic · Marketing · Brand consulting

D · J · I
BOOKS
DESIGN
STUDIO

D · J · I BOOKS DESIGN STUDIO

드라코피디아

∴ A Guide to Drawing the Dragons of the World ∴

판 권
소 유

드라코피디아
Legends

1판 1쇄 인쇄 2019년 12월 15일
1판 1쇄 발행 2019년 12월 20일
—
지 은 이 윌리엄 오코너
옮 긴 이 이재혁
수 입 처 D.J.I books design studio 이재은
　　　　 (04987) 서울 광진구 능동로 32 길 159 (능동)
발 행 처 디지털북스
발 행 인 이미옥
정　　 가 22,000 원
등 록 일 1999 년 9 월 3 일
등록번호 220-90-18139
주　　 소 (03979) 서울 마포구 성미산로 23 길 72 (연남동)
전화번호 (02)447-3157~8
팩스번호 (02)447-3159
—
ISBN 978-89-6088-286-7 (13650)
D-19-27
Copyright ⓒ 2019 Digital Books Publishing Co., Ltd

DIGITAL BOOKS
디지털북스